21 世纪高等学校数字媒体专业规划教材

三维动画设计与制作技术

詹青龙　主编

清华大学出版社

北　京

内 容 简 介

本书是作者多年教学实践经验的总结,不仅注重阐述方法和思路,而且通过制作要领和实例分析,将三维的思想、方法和经验贯穿其中。全书共分9章。第1章介绍三维动画的概念及其发展、基本原理、制作流程、常见的软件和应用领域。第2章介绍三维动画的剧本创作、形象造型、场景设计、故事板、分镜头设计、音乐和音效。第3~8章以 3ds Max 2011 中文版为软件环境,介绍建模技术、材质与贴图、灯光与摄像机、环境与效果、渲染与动画、动力学与粒子系统等技术,并提供了若干实例。第9章以虚拟校园为例介绍三维动画技术的综合应用。另外,每章还提供了学习导入、目标、练习、基础实验和综合实验等,从而有利于学生进一步理解和充实相关知识,快速提升设计能力和技术技能。

本书可作为高等院校数字媒体专业、动画专业的教学用书,同时也可作为动画制作爱好者的自学参考书、动画制作培训班的教学资料。

图书在版编目(CIP)数据

三维动画设计与制作技术/詹青龙主编. —北京:清华大学出版社,2012.1

(21世纪高等学校数字媒体专业规划教材)

ISBN 978-7-302-26272-5

Ⅰ. ①三…　Ⅱ. ①詹…　Ⅲ. ①三维动画软件,Max 2011—高等学校—教材

Ⅳ. ①TP391.41

中国版本图书馆 CIP 数据核字(2011)第 141714 号

责任编辑:魏江江　顾　冰
责任校对:时翠兰
责任印制:王秀菊

出版发行:	清华大学出版社	地　　址:	北京清华大学学研大厦 A 座
	http://www.tup.com.cn	邮　　编:	100084
社　总　机:	010-62770175	邮　　购:	010-62786544
投稿与读者服务:	010-62776969,c-service@tup.tsinghua.edu.cn		
质　量　反　馈:	010-62772015,zhiliang@tup.tsinghua.edu.cn		

印 装 者:三河市李旗庄少明印装厂

经　　销:全国新华书店

开　　本:185×260　印　张:17.25　字　数:417千字

版　　次:2012年1月第1版　　印　　次:2012年1月第1次印刷

印　　数:1~3000

定　　价:29.00元

产品编号:033663-01

数字媒体专业作为一个朝阳专业,其当前和未来快速发展的主要原因是数字媒体产业对人才的需求增长。当前数字媒体产业中发展最快的是影视动画、网络动漫、网络游戏、数字视音频、远程教育资源、数字图书馆、数字博物馆等行业,它们的共同点之一是以数字媒体技术为支撑,为社会提供数字内容产品和服务,这些行业发展所遇到的最大瓶颈就是数字媒体专门人才的短缺。随着数字媒体产业的飞速发展,对数字媒体技术人才的需求将成倍增长,而且这一需求是长远的、不断增长的。

正是基于对国家社会、人才的需求分析和对数字媒体人才的能力结构分析,国内高校掀起了建设数字媒体专业的热潮,以承担为数字媒体产业培养合格人才的重任。教育部在2004年将数字媒体技术专业批准设置在目录外新专业中(专业代码:080628S),其培养目标是"培养德智体美全面发展的、面向当今信息化时代的、从事数字媒体开发与数字传播的专业人才。毕业生将兼具信息传播理论、数字媒体技术和设计管理能力,可在党政机关、新闻媒体、出版、商贸、教育、信息咨询及 IT 相关等领域,从事数字媒体开发、音视频数字化、网页设计与网站维护、多媒体设计制作、信息服务及数字媒体管理等工作"。

数字媒体专业是个跨学科的学术领域,在教学实践方面需要多学科的综合,需要在理论教学和实践教学模式与方法上进行探索。为了使数字媒体专业能够达到专业培养目标,为社会培养所急需的合格人才,我们和全国各高等院校的专家共同研讨数字媒体专业的教学方法和课程体系,并在进行大量研究工作的基础上,精心挖掘和遴选了一批在教学方面具有潜心研究并取得了富有特色、值得推广的教学成果的作者,把他们多年积累的教学经验编写成教材,为数字媒体专业的课程建设及教学起一个抛砖引玉的示范作用。

本系列教材注重学生的艺术素养的培养,以及理论与实践的相结合。为了保证出版质量,本系列教材中的每本书都经过编委会委员的精心筛选和严格评审,坚持宁缺毋滥的原则,力争把每本书都做成精品。同时,为了能够让更多、更好的教学成果应用于社会和各高等院校,我们热切期望在这方面有经验和成果的教师能够加入到本套丛书的编写队伍中,为数字媒体专业的发展和人才培养做出贡献。

21 世纪高等学校数字媒体专业规划教材
联系人:魏江江　　weijj@tup. tsinghua. edu. cn

数字媒体技术是基于数字化和网络化技术对媒体从形式到内容进行改造和创新的技术，在影视特技、数字动画、游戏娱乐、广告设计、多媒体制作、网络应用等领域有广阔的应用前景。因此，许多高校应社会需要开设了数字媒体专业，还有许多高校在相关专业开设了数字媒体课程，纵观这些高校的本科培养计划，"三维动画设计与制作技术"作为专业核心课程来开设。目前已经出版的三维动画书籍不能很好地满足数字媒体专业的教学需要，缺乏系统性，缺乏设计思维和技术思维，因而有必要针对数字媒体专业本科生的学习特征和专业特征撰写相应的教材，贯通理论和实践、设计和制作。

3ds Max 作为 Autodesk 公司推出的专业性三维动画制作软件，具有功能强大、界面友好、操作灵活、易学易用、对硬件的要求较低、插件众多等特点，以及能稳定地运行在 Windows 平台上，因而被广泛应用于广告、建筑、装潢、工业造型、园林景观、影视、教育等各个领域。鉴于此，本书将 3ds Max 2011 中文版作为三维动画设计与制作的技术支撑环境。

本书是作者多年教学实践经验的总结，不仅注重阐述方法和思路，而且通过制作要领和实例分析，将三维的思想、方法和经验贯穿其中。全书共分9章。第1章介绍三维动画的概念及其发展、基本原理、制作流程、常见的软件和应用领域。第2章介绍三维动画的剧本创作、形象造型、场景设计、故事板、分镜头设计、音乐和音效。第3章介绍基础建模、放样建模、修改建模和多边形建模等几种常用的建模技术，并给出了相应的实例。第4章介绍材质类型、光线跟踪、贴图类型、贴图坐标，以及材质的制作实例。第5章介绍灯光形态和参数、灯光类型、典型灯光实例，以及摄像机的基本知识和典型应用实例。第6章介绍环境大气效果、视频后处理效果和应用案例。第7章介绍基本动画控制、轨迹视图和渲染技术。第8章介绍 Reactor 动力学系统、粒子系统和基本粒子系统类型。第9章以虚拟校园为例介绍了三维动画技术的综合应用。另外，每章还提供了学习导入、学习目标、练习、基础实验和综合实验等，从而有利于学生进一步理解和充实相关知识，快速提升设计能力和技术技能。

全书由詹青龙主编，吴学会副主编。第1、2章由郭桂英撰写，第3、4、9章由菅光宾撰写，第5、6章由田罡撰写，第7、8章由高悦撰写，最后由詹青龙、吴学会和菅光宾负责统稿。由于作者的经验和水平有限，书中会有不足或疏漏之处，恳请各位专家和读者提出宝贵的意见和建议。

本书主要作为高等院校数字媒体专业、动画专业的教学用书，同时也可作为动画制作爱好者的自学参考书、动画制作培训班的教学资料。

詹青龙

2011 年 10 月

VI

第1章 三维动画概述

▶▶▶

【学习导入】

1997年,一部电影一举获得奥斯卡14项提名中的11项大奖,并创造了全球票房收入18亿美元的纪录,迄今尚无影片超越! 这就是《泰坦尼克号》。大导演詹姆斯·卡梅隆让世界人民着实享受了一席惊世骇俗的视觉盛宴,在这期间三维动画立下了汗马功劳。撞船时落下的碎片,人们从高空坠落,海水冲刷船体,这些细腻而逼真的画面大量运用了三维特技效果。随着三维技术的飞速发展,14年之后的今天,各种媒体又纷纷传出了詹姆斯·卡梅隆正在制作3D版《泰坦尼克号》的消息,这无疑表明了三维动画将会产生令人期待的视觉效果,并具有如火如荼的发展态势。

【学习目标】

(1) 知识目标:掌握三维动画的概念和特征;了解三维动画的发展历程,理解三维动画的原理,了解三维动画的制作流程。

(2) 能力目标:能区分不同三维动画制作软件的特点和优势。

(3) 素质目标:能列举身边可利用三维动画解决的问题,充分体会三维动画的应用价值。

1.1 三维动画及其发展

1.1.1 三维动画的概念

三维动画是一种可以形象地描述虚拟及现实实物或空间的动画制作技术,它是随着科学技术的进步和计算机硬件不断更新、功能不断完善而产生的新兴技术。在制作过程中,三维动画需要建立一个虚拟的世界,设计师在这个虚拟的平台中按照要表现的对象的形状、尺寸在X、Y、Z三度空间中建立模型和场景,再根据要求设定模型的运动轨迹、虚拟摄像机的运动和其他动画参数,为模型赋上特定的材质,并打上灯光,从而生成三维动画。三维动画比二维动画具有更强的空间表现力和视觉吸引力。

如果说二维动画是一面墙,可以尽情地挥动画笔创作形象,那么三维动画就是一个房间,提供了更为广阔的创作平台——装修房间、摆放家具、设置人物等。三维动画利用透视等几何学,将空间或者物体准确、生动、形象地表现在二维平面上,展现给观众空间感极强的三维视觉效果。图1-1是二维动画片《狮子王》的截图,图1-2是三维动画片《飞屋环游记》的截图,可以对比二者视觉效果的不同。

图 1-1　二维动画片《狮子王》截图

图 1-2　三维动画片《飞屋环游记》截图

1.1.2　三维动画的发展

　　一直以来，人们从未停止过对动画的喜爱和钻研。两三万年前的旧石器时代，人们就开始在山洞的岩壁上绘制动感十足的动物。在古老的埃及神庙的石柱上，也绘有一系列动作分解的欢迎神的圣图，当法老驾马车快速经过石柱时，图画里的景物就像运动起来一样。我国传统装饰品走马灯，也体现了人们对动画的探索，当人们看向旋转的内层时，早已绘好的动作分解图是运动着的，形成了一整套完整的动作。

　　按照人们的普遍认识，三维动画的发展分为三个阶段。1995—2000 年是三维动画发展的起步时期，这期间"皮克斯"和"迪斯尼"合作开发的影片占据了三维动画市场的主要份额，比较有代表性的作品包括《玩具总动员》、《虫虫危机》等；2001—2003 年是三维动画飞速发展时期，以"梦工厂"为代表的新一批动画制作团体迅速成长，同时产生了《史瑞克》、《鲨鱼黑帮》、《海底总动员》等优秀作品；从 2004 年开始，三维动画技术就进入了发展的全盛时期，形成了百家争鸣、百花齐放的欣欣向荣景象，《极地快车》、《冰河世纪 2》就诞生在这个时期。

可以访问"皮克斯"、"迪斯尼"等公司的网站，了解这些著名动画制作公司的最新作品和制作技巧。

1.2　三维动画的基本原理

1.2.1　三维动画的设计原理

1. 压扁与伸长

　　在运动过程中，一些质感较软物体的形状往往会随着动作的改变而有所变化。比如小球的弹跳，在小球接触地面的瞬间将其压扁，这个变化就会使球在弹到空中时显得有力量。再比如装有半袋面粉的口袋，放在地上时形状最扁，提到空中就会拉到最长。动画设计中要把握压、伸的幅度，这样创作的作品才会灵活、生动。

2. 预备

　　在角色进行任何动作之前都会有一些提示动作，比如跳起之前的下蹲，踢足球的后向扬脚，拳头打出去之前应该向反方向运动。动画设计中一旦没有这些提示性动作，就会变得毫

无生机,没有这些提示整个运动就不会流畅。

3. 表演

首先是整个画面的"布局",要将所有的想法完整、清楚地表现出来,画面中的每一个动作都可以让观众理解到它所要表达的角色的心情、个性和情绪,让观众认同角色的表演,充分理解画面表现的情感。

对于表演来说,"故事的情节点"需要重点考虑,因为它往往是故事发展的推动力。动画制作过程中要思考的是怎样把"故事的情节点"表演出来。特写、长镜头、不同对象的镜头穿插等,不论选择哪种手法都要有利于内容的表达。

4. 顺序动画和关键姿势

顺序动画就是从第一幅画面开始按照顺序逐帧完成,并在这个过程中不断获取灵感,直到完成场景里的所有动作。

关键姿势的方法是指动画创作者先设计动作,考虑哪些姿势最适合表现主题,并且设计出这些关键动作,建立姿势间的逻辑关系,然后插补中间画面,这样制作的画面能够较好地保证画面效果。

5. 跟随动作和重叠动作

物体在移动的过程中,各个部分的动作不会永远保持一致,有些部分会先行移动,其他部分随后再到,然后再和先行移动的部分重叠。这是动画设计中常见的表现方式,比如跑步时身体先离开原位,然后屁股再"嗖"地一声跟着弹出去。现以动作的停止为例阐述如下。

(1)运动人物有附带物或者不同质感的身体局部,如尾巴或大衣等,当人物其他部分停止后,以上附带物会继续移动。

(2)当身体的一部分到达停止点时,其他部分可能仍然在运动中,如局部肢体的伸展、转身、手臂上抓、挥动等。

(3)角色身上的肉以一种比骨架稍慢的速度运行,这一动作的结果有时被称为"拖曳"。

(4)动作完成的方式可以反映出角色的特征,比如结尾动作的处理应考虑到动作的娱乐性和角色的性格特征。

(5)"运动保持"可以更真切地表现角色。当动画角色的姿势被完美地呈现于银幕上,保持不动停留 1/3 秒或更长一点时,观众可以充分欣赏到所有细节。不过,一张画停留过长的时间会打破时间的流动性,空间的幻觉也会随之消失。为了避免这种情况出现,可以绘制两张画面,一张比另一张更伸展或更压缩,两张原画都包含角色姿势的所有元素,姿势得到强化,更显生动、力量和逼真。

6. 慢进与慢出

动作的产生、消失、开始和结束都需要一个慢进与慢出的过程。平均的、无加减的速度是缺少生机的机械运动。动画作品的设计要建立在真实的、事物本来面貌和规律的基础之上。对于一个从静止状态开始移动的动作而言,速度的设定是先慢后快,在动作结束之前速度也要逐渐减慢,乍停一个动作会带来突兀感。

7. 弧形运动曲线

动画中的动作除了机械类的动作之外,几乎都是以圆滑的轨迹进行移动。因此,中间画面的描绘要注意以圆滑的曲线连接主要画面的动作,这样可以带来流畅自然的视觉效果,增强角色的生动性。

8. 辅助动作

在角色进行主要动作时,可以加上一个相关的辅助动作,这样会使角色的主要动作变得更为真实、更具说服力。比如通过跳跃的脚步来表示欢快的心情,同时可以加入手部的动作加强效果,手部动作就是辅助动作;再比如忧伤的人在转身离去的时候用手擦眼泪,惊慌的人在恢复常态时带上自己的眼镜。这些都是辅助动作对主要动作的衬托,不过辅助动作的设计不能喧宾夺主,要恰到好处,这样才能起到画龙点睛的作用。

9. 时间控制

运动是动画中最基本、最重要的部分,而运动最重要的是节奏和时间。时间控制是动作真实性的灵魂,过长或者过短的动作会折损动画制作的真实性。除了动作的种类影响时间的长短外,角色的个性刻画也需要配合"时间控制"进行表现。

10. 夸张

动画其实就是夸张的,它的魅力也就在于可以表现生活中不存在或难以看到的情景。动画设计中角色的每个感情与动作的表现,以夸张的手法进行描绘才更具说服力。如角色进入一个快乐的情绪,就让他更加快乐;角色感觉悲伤,就让他更加悲伤;疯狂的使他更加疯狂。夸张的表现方式多种多样,要通过深思熟虑后挑选出精彩的动作,以传递出角色动作的精髓。

11. 立体感的表现

立体感的表现是每一个动画设计者必须具备的技能,角色的外形和体积的设计应该可以随时做出动作,它与静止的形状不同,要具有可塑性和变形性,这样立体感十足的角色才会活灵活现,具有生命力。

12. 吸引力

简洁明了、令人愉快的动画作品会抓住观众的目光,产生吸引力。所谓吸引力,无论是表情、动作,还是场景、道具,都会让观众喜欢,充满活力,并且角色的表演洋溢着生命气息。吸引力不仅可以体现在英雄人物身上,一个反面角色,虽然令人胆寒,如果具有戏剧性,也会具有吸引力。

1.2.2 三维动画的技术原理

动画技术是一种综合性的技术,而不是简单的技术操作,动画技术原理主要体现在核心技术和表现技术等方面,它们是任何动画片都不能缺少的。核心技术是一切表现性技术的基石,决定动画存在的命脉,是动画中分解与还原运动过程的技术。表现技术是对核心技术的拓展和丰富,使核心技术具有强大生命力和艺术感染力,对分解与还原这一运动现象加入更多的创造性因素,使影片更具有观赏性和趣味性。

1. 动画技术起源

每每说到动画的起源,人们就会情不自禁地想到古代的壁画,之所以会联想到壁画就是因为壁画上的很多图样符合动画分解运动过程的基本原理。在动画技术发展的过程中,人类做了一系列的科学研究和发明创造,其中光学影戏装置和逐格拍摄技术具有里程碑意义。

1)光学影戏装置

光学影戏装置用一个辅助投射幻灯将背景投射在幕布上,动态图形的不断变化就像是发生在一个特定的场景中,从而这种分解运动过程的方法慢慢使动画具有了艺术气息,可以用来描述故事或者是传达意思。经过一百多年的发展,动画产生了很多风格和类型,更产生

了无数的优秀影片,但是不管怎样发展,动画分解与还原运动过程的技术原理始终不变。

2）逐格拍摄技术

逐格拍摄技术是一个偶然机会发现的,美国摄影师艾尔弗雷德·克拉克在拍摄《苏格兰女王玛丽的处决》时,发现控制电影摄像机开关的曲柄具有能够随时停下来,然后再开机继续工作的功能。在这部影片中,他在铡刀落下前将演员换成了木偶。从此人们开始探索影视特技,同时也给动画的发展带来了全新的活力。

> 传统动画中,用电影胶片进行画面的拍摄,每一幅画面相当于胶片的一格,因此用"格"来计数;而数字动画制作阶段通常用"帧"来表示动画中的单幅影像画面。

2. 动画核心技术

核心技术就是在动画制作过程中最重要、最基本的技术——对运动过程的创造性分解与还原,这一技术只包括显现运动脉络的视觉要素,不包括环境、背景、灯光、道具等外在要素。动画核心技术主要是对动态幅度、距离梯度和时间维度三者关系的处理,并遵循夸张适度、时间自主的原则。

1）分解运动的样式

分解运动的样式是将连续变化的运动过程中每一个重要瞬间以静态的图形方式表现出来。通过这样一组图形可以抓住运动过程的特征,动画影片的序列图片就是分解运动样式很好的体现。图1-3是运动分解图。

图1-3 运动分解图

2）还原的本质

还原是指对经过分解的一系列有关联的若干运动瞬间进行有机组织与排列之后再逐格记录在某种介质上,然后用某种技术设备呈现出运动的状态。还原并不是恢复原状的意思,而是用特殊工艺技术经过思想的分析和技巧的分解之后投射出事物变化的虚拟影像。

还原运动现象的技术是对事物运动的观察、理解及创造性的呈现,要通过控制播放速度等因素,把故事情节和影片的内容传达给观众。常见的走马灯就是运用了还原运动现象的技术,只不过走马灯表达的是比较简单的运动现象,速度的快慢不会影响表达的内容。

3）分解与还原的方法

（1）分解的方法

分解的方法是确定动画的数量和每帧动画之间的距离。

面对表示同一个动作的画面,不同类型的动画片往往会采用不同的动画张数。例如,如果是漫画形式的动画,为了表现的效果更加夸张,更具有娱乐气息,就会采用较少的画面表示;如果是叙事性的写实影片,为了更贴近日常生活,更贴切地反应角色情感就要运用较多的画面,使表现出的效果细腻而真实;若是大型的系列剧,在时效性和工作量的限制下很可能就会小幅度地减少画面数量。所以,动画的张数与影片的级别质量有关,与风格有关,与表现的主题内容有关。

动画之间距离的确定通常是根据经验来估计,一般范围是最大的距离为元素自身直径的长度,最短的距离为 2 毫米。一般来说,动态变化比较复杂的内容画面距离分布要小一些,动态变化简单的内容间距可以大些,一旦距离大过了元素自身的直径就要加上速度线。总之,距离太大,动态变化偏小会出现颤抖效果;距离太小,动态变化偏小会产生慢镜头效果。

(2)还原的方法

还原的方法是确定每一张动画显现的格数和记录动态变化的方式。还原要解决的第一个问题是,如何确定每张动画显现的时间,然后是采用什么方式来记录动态变化。

恰当地分配动画显现的格数是艺术创作的需要。遵循的原则是:需要突出的瞬间要多占用一些画格,交代过程的瞬间占得少一些,起连贯作用的画面最多占两格。决定画面显示时间的具体方法是,在拍摄范围内模拟演示动态测算动作过程的总时间,然后根据节奏变化把总时间分配给每一幅动画。这样通过把格数不同比例地分配给不同的动画瞬间,就可以确定出不同的动画节奏,产生不同的风格类型。

3. 动画表现技术

相对于动画核心技术来说,动画表现技术满足的是更深层次的审美要求,核心技术是为了让画面动起来,而表现技术则是设法使"动"具有意义和趣味,使影片产生思想,产生性格。动画的表现技术体现的是创造性,可以有不同程度的夸张和艺术化的处理。

1)动作表现

动作表现是对观察和分解过的动作进行提炼和夸张,注入创造性的因素,从而对分解过程中挑选出的重要瞬间加以强化处理,达到表现角色性格,增添动画片的观赏性、趣味性,以及体现动画片风格的目的。

2)距离分布与时间分配

距离的分布能够让各种动作产生快慢变化的不同效果,时间分配则是通过每张动画占用的时间不同而起到突出重点、强调关键和控制节奏的作用。

3)视点及视点变化

视点及视点变化是表现技术的一个方面。视点即观察点,是摄像机所在位置的体现,视点的变化也就是机位的变化,视点及视点变化无疑要通过画面及画面的变化进行表现。画面可以在距离、角度、观看方式上有所不同,从而灵活地运用视点和视点的变化将事件完整、清晰、美观地进行表达。

1.3　三维动画的制作流程

动画片的制作都要经过前期、中期、后期三个阶段。这三个阶段可以进行更细的工作划分,构成更完善的三维动画制作流程图,下面将详细叙述。

1.3.1　前期

前期是一个充满创意和设计的工作过程,创作人员所有的想法都要在这个阶段展现出来。因为是前期,把它比做金字塔的底层是很容易理解的。前期工作完善、细致,后续工作就会顺利开展,否则会影响整个工作的进度和质量。前期工作可以分成4个环节:剧本创作、造型设计、场景设计、分镜头设计绘制。

剧本创作是三维动画制作过程中的第一个环节。动画片的剧本创作需要加入大量的想象。动画的一大魅力就是可以表现现实生活中不存在或者是不可能做到的事情,所以剧本设计的时候冲突可以更加激烈怪诞,角色表现可以更加夸张幽默,情节可以更加生动有趣。

造型设计和场景设计是前期的重要阶段。动画片中的造型是最容易打动人并让人记住的,成功的造型设计往往会走出动画片,走入人们的生活。例如,哆啦A梦造型的儿童洗浴用品,让小朋友爱不释手。设计出造型后,此项工作并没有结束,还需要进行角色三视图(角色正面、侧面和后面的视图)和各种表情的绘制,为中期制作做参考,确保不跑形。

比起造型设计,场景设计要低调得多。它不像角色造型那样引人注目,而是默默地发挥作用——烘托剧情、塑造人物、表现主题。场景设计可以简单地理解为背景空间的创设,背景空间制作得或是唯美细腻,或是壮观宏大,都可以体现整个作品的风格。好的动画片往往会不惜笔墨在前期细致地进行场景设计,这样更有利于对作品风格的把握。

分镜头设计绘制就是以连环画的形式把故事表现出来,通过控制景别和镜头的运动方式细致地表现故事的情节。景别包括远景、全景、中景、近景和特写,根据剧情的需要可以灵活运用各种景别,一般情况下景别的选择在分镜头设计中就可以确定下来。镜头的运动方式包括推、拉、摇、移、跟等,在三维动画领域非常有利于表现这些运动的镜头,所以分镜头设计可以充分运用这些运动的拍摄方式,使其为主题服务。

1.3.2　中期

三维动画制作的中期阶段需要整个团队有较高的相互协调能力。制作过程中,在保持高度的艺术创作激情的基础上,还要保持冷静、理性的逻辑思维。中期包括建模和模型动画制作两个程序。

1. 建模

建模就是指根据前期的造型设计,利用三维建模软件在计算机中绘制出角色的模型。建模需制作出动画片中要出现的所有角色和物体的模型。建模质量的好坏,会直接影响到制作效率和动画片最终的视觉效果。因此,专业的公司在建模时经常是先由雕塑家用黏土塑造模型,再利用三维数字扫描仪输入计算机,然后以其为模板进行数字再创造,按照规范对模型进行布线等操作。

1) 模型制作

三维动画制作中,角色一般要制作三套模型:低精度模型、高精度模型和动力学解算模型,这样就可以有效地控制计算机的工作量和工作效率。

(1) 低精度模型

低精度模型是一套临时的动画模型,面数较低、布线简单,而且骨骼关节处被切成若干部分,与骨骼是父子级关系而不是计算量较大的蒙皮关系。低精度模型只要能够进行动画

8

调制就可以了。因此,低精度模型就是为了提高计算机的实时显示速度,减少不必要的计算量,并且能以较快的速度进行动画的预览。

（2）高精度模型

高精度模型有合理的拓扑结构、足够的细节和精美的贴图,是一套完整的产品级模型。在动画制作完成、进行渲染输出时,用高精度模型将低精度模型替换掉。

（3）动力学解算模型

动力学解算模型用于各动力学解算动画解决方案中,这种情况下运用高精度模型会明显加大计算量,运用低精度模型又很难达到理想效果。因此,需要动力学参与的动画,就可以利用这种专门的模型,以降低计算机的计算量。

2）建模的一般方法

（1）整体切入

整体切入是最普遍的建模方法,首先依据形体结构,把握大致的造型比例,然后层层细分深入,最后调整形体,优化拓扑结构。这种方法从整体出发,较容易把握形体,有利于进行拓扑布线。从流程和技术上来说,初级状态下的模型可以成为高精度模型和动力学模型的基础。

（2）局部切入

局部切入即在整体的关照下,从局部开始模型的创建。局部切入法要求三维动画制作者具有更加熟练的操作技巧,并且具有一定造型基础和整体控制能力。

2. 模型动画制作

模型动画制作就是根据分镜头剧本与动作设计,运用所设计的造型完成所有动画片段的制作,就像影视作品完成了一个个镜头的拍摄。涉及的具体工作有设定、动画、材质与灯光等。

1）设定

三维动画中比较简单的动画设置如位置变化等,采用关键帧的方式进行记录。动画设定一般用于比较复杂的运动与变化,指的是借助一些辅助工具和办法,使模型产生千变万化的动画效果,方便动画人员控制。动画设定工作包括架构角色骨骼、绘制蒙皮权重、创建变形和控制器工具以及设计智能动画控制等,目的就是赋予角色生命力以及活灵活现进行表演的能力。

2）动画

（1）关键帧动画

关键帧动画是计算机中常用的动画技术,这种技术是将动画序列中比较关键的帧提取出来,其他的帧由计算机进行插值计算得到,几乎所有的动画软件都使用了这种技术。

（2）自动控制动画

三维动画中有很多画面和情景是手动关键帧实现不了的,比如恢弘的战争场面、大海中的惊涛骇浪等;还有很多动画是不需要手工创建关键帧的,比如转动的钟表等。在这些情况下利用软件自身强大的计算功能解决是实践中最为有效的办法,这类动画就是自动控制动画,具有高精度、高效率、高智能的特点。

（3）动画图表控制

三维动画软件中一般会提供多种操作方式来创建和编辑关键帧动画,可以把它们概括地叫做动画图表控制,包括时间线控制操作、曲线图形控制操作、摄影表控制操作和动画非

线性控制操作等。

3）材质与灯光

在三维动画制作中，把握好物体质感形态将大大提高作品的表现力。作品中物体是由带材质的表面构成的，材料与灯光工作的任务就是制作出这些材料并赋给表面，具体的工作包括材质的编辑、UV 展开和贴图绘制以及灯光布局调试等。

1.3.3 后期

后期是对之前工作的总和以及成品化。后期制作阶段主要包括渲染、特效与合成、剪辑和输出 4 项工作，不过在真正进入渲染之前还要保证文件已经整合在一起，可供使用。

1. 渲染

在三维动画的制作过程中，渲染是最后一个用到三维动画制作软件的工序，与电影制作中的胶片冲印非常类似。

渲染过程主要是三个计算过程。首先根据三维场景中摄像机的机位，渲染程序计算出相机中物体的前后空间关系。然后是计算光源对物体的影响，这与真实世界是一样的情况，场景中的光源会对物体表面的颜色、亮度等造成影响，如果场景中有火焰、烟雾等粒子系统也要参与计算，这样得出的效果就会比较逼真。最后是根据物体的材质渲染程序计算物体表面的颜色，材质不同、纹理不同都会产生不同的效果。

2. 特效与合成

三维动画制作中的特效与合成主要包括以下内容：对影片颜色进行校正；与实拍、手绘等其他素材进行匹配；利用 Z 通道完成景深或体积雾效处理；制作一些特殊效果；对内容重新进行构图或者合成。

三维动画的特效与合成的整个过程具有数字化特点，可以通过软件完成各种效果，很多后期制作软件都可以直接读取三维场景中的摄像机，为特殊效果的制作提供方便；软件间的技术融合也简化了特效与合成的很多工作，大大提高了对影片质量控制的自由度；特效与合成在整个三维动画制作流程中不是十分严格，可以与前期和中期工作交互进行，提高工作效率。

3. 剪辑

剪辑指的是剪接与编辑，剪接就是把镜头组接在一起，编辑则包含了制作者的设计与构思。三维动画的剪辑与影视剧的剪辑存在一定的差别，三维动画制作前期的分镜头设计阶段剪辑的构思就基本确定了。因此，在后期剪辑阶段可发挥的自由度相对较小，与影视剧中的剪接非常类似，不过三维动画可以做一些小而精的剪辑和声音的匹配。

三维动画制作运用的均为数字素材，这给后期制作带来了很大的方便。剪辑的时候可以使用渲染前的预演文件进行，这就可以保证剪辑工作和特效工作同时进行，制作完成后再把预演文件替换掉就可以了。这样不但可以提高制作效率，使用预演文件进行剪辑还很大程度上解决了后期制作时硬件配置的瓶颈问题。

4. 输出

三维动画制作完成进入输出阶段时，涉及格式的选择。常见的视频文件格式如下。

1）AVI 格式

AVI 是 Audio Video Interfaced 的缩写，即音频视频交错格式。可以将音频和视频信

号混合交错地存储在一起,进行同步播放。这种格式图像质量好,可以跨平台使用,但是需要的存储空间比较大,压缩标准也不统一。

2）MOV 格式

MOV 是美国 Apple 公司创立的视频文件格式,具有较高的压缩率和较好的视频清晰度,可以同时支持 Macintosh 计算机和 Windows 平台,既适用于本地播放也适用于网络传播。

3）MPEG 格式

MPEG（Moving Picture Expert Group,运动图像专家组格式）是运动图像压缩算法的国际标准,主要包括 MPEG-1、MPEG-2 和 MPEG-4。MPEG-1 格式被广泛应用于 VCD 的制作中,是第一代 MPEG 压缩国际标准,文件扩展名包括.mpg、.mlv、.mpe、.mpeg、.dat 等。MPEG-2 的设计目标是高级工业标准的图像质量以及更高的传输率,广泛应用于 DVD 的制作中,在一些 HDTV 和一些高要求视频编辑、处理方面也有相当的应用面,文件扩展名包括.mpg、.mpe、.mpeg、.m2v、.vob 等,是三维动画输出时的首选输出格式。MPEG-4 是为了播放流式媒体的高质量视频而专门设计的,可以利用很窄的带宽传输数据,并获得较好的图像质量,这种文件的文件扩展名包括.asf、.mov、.divX、.avi 等。

4）ASF 格式

ASF 是 Advanced Streaming Format 的缩写,是微软开发的可以直接在网上观看视频节目的一种典型的流媒体文件格式。使用 MPEG-4 压缩算法,可以得到比较高的压缩效率和比较完美的图像质量。

5）WMV 格式

WMV 是 Windows Media Video 的缩写,是微软推出的直接在网上实时观看视频节目的文件压缩格式,采用独立编码方式。WMV 格式支持本地或网络回放,提供多语言支持,具有可伸缩的媒体类型以及丰富的流间关系、扩展性等。

6）RM 格式

RM 格式是 Real Networks 公司制定的音频视频压缩格式 RealMedia 中的一种,可以在低速率的网络上进行影像数据实时传送和播放。如果使用 RealPlayer 或是 RealOne Player 播放器进行在线播放,不需要下载视音频内容。

7）RMVB 格式

RMVB 格式是由 RM 格式升级而来的视频文件格式,可以在保证静止画面质量的基础上,大幅度地提高运动图像的质量,在文件质量与文件存储空间上取得了令人满意的平衡点。

1.4　常见的三维动画软件

1.4.1　3ds Max

3ds Max 是由美国 AutoDesk 公司开发的,已成为专业化、高水准的高端三维动画软件,拥有精良的角色动画和渲染合成技术,能够制作细腻的画面、宏大的场景和逼真的造型。

3ds Max 集众多软件之长,有多样的造型建模方法和更具优势的材质渲染功能、丰富友

好的开发环境以及优良的多线程运算能力,支持多处理器的并行运算,是目前 PC 上最为流行的三维动画软件之一。3ds Max 的特点主要表现为以下几个方面。

(1) 对硬件的要求比较低。普通的 PC 就可以满足 3ds Max 运行所需的软硬件要求,这一点它优于其他大型三维动画制作软件。

(2) 界面友好,操作方式灵活。3ds Max 在菜单、命令窗口、工具栏、右键操作的基础上,增加了历史参数再编辑的功能,通过在修改器列表中记录建模的每一个过程,保证将来在修改构思时,可以编辑原始参数层级。

(3) 插件众多。3ds Max 具有众多的外挂插件,这一点弥补了相对于其他知名三维动画软件在功能上的差距。

(4) 设置动画的广泛性。在 3ds Max 中,整个系统都可以体现出"动画"特点,可调整的参数能够设置成动画,建模的每个操作也可以设置成动画。

(5) 实时反馈。在 3ds Max 中,大部分参数的调试效果用户都可以立即在视窗中看到。

1.4.2 Maxon Cinema 4D

Maxon Cinema 4D 是德国 Maxon 开发的一款集三维渲染、动画、特效于一体的软件包,能够完成各种高质量的特效制作要求,具有超快的渲染速度,有"德国之光"的美誉。Maxon Cinema 4D 的界面直观、人性化,核心部分非常明显,看似简单其实功能强大。Maxon Cinema 4D 具有如下特点。

(1) 物体面板作用强大。Maxon Cinema 4D 主要的操作都集中在物体面板上,可以对场景进行各种管理和操作。层和 Tag 是物体面板最主要的内容,层处理物体之间相互关系,是父级和子级的方法,Tag 是图形化了的物体属性和各种命令参数。

(2) 操作图形化。Maxon Cinema 4D 和它的插件在操作上都建立在图形化、直观的物体相互作用关系上,这一点也决定了它的易学性,再复杂的场景文件都可以在物体面板理清关系,并且任何功能都用一个形象的图标进行表示。

(3) 动画设置便捷。Maxon Cinema 4D 的动画设置不仅功能强大而且容易操作,任何一个参数都可以设置动画,只需对参数前面的小圆点进行简单的设置即可。

(4) 性能稳定。Maxon Cinema 4D 的性能非常稳定,能够在 Mac 上良好地运行,但它的插件存在不兼容问题。

1.4.3 Maya

Alias Wavefront 公司推出的 Maya 软件,因其具有强大的功能和价格优势,很快被三维动画开发者所接受,Maya 具有如下特点。

(1) 在众多的三维动画软件中,Maya 拥有最强的综合能力,具有先进的建模、数字化布料模拟、毛发渲染和运动匹配技术。

(2) Maya 学习起来难度较大,这是所有使用者都要面对的问题。

(3) 在建模上,Maya 侧重于自由、随意地建模。Maya 拥有超强的动画能力,直接体现在各种动画工具、动力学和粒子系统、角色动画、非线性动画、Paint FX 等功能上。

目前,新版本的 Maya 大大提高了软件的性能,可以高效、可靠地处理各种极度复杂的模型、场景和动画数据。在高端的电影和视觉特效制作领域 Maya 是不错的选择。

1.5 三维动画的应用

三维动画作品凭借精彩的画面、特殊的艺术加工和引人入胜的情境,把人们带入耳目一新的视听环境。因此,三维动画得到了广阔的发展空间。

1.5.1 建筑应用

三维动画制作软件在建筑领域拥有很大的应用市场,并显示出可挖掘的巨大潜力。建筑景观环游动画的制作能让建筑设计师进一步检阅自己的设计,游走于建筑物的各个角落,继续捕捉灵感,完善作品;建筑物的使用者也可以虚拟试用未来的生活、工作空间,判断自己的投资方向;城市规划者更可以鸟瞰建筑物及其周边环境,从而确保新建筑会为城市的魅力添砖加瓦,由此,工程在破土动工之前就可以得到各方最大的满意度。

1. 房地产领域

三维动画利用多元的创作手法,将地产模型的实用性和艺术性结合起来,加之精良的后期制作和声音效果,很大程度上提升了建筑物的观赏率。现在各种漫游动画已经很常见,例如小区浏览动画、楼盘漫游动画、三维虚拟样板房、楼盘动画宣传片、地产工程投标动画、建筑概念动画、房地产电子楼书、房地产虚拟现实等,三维动画已经成为房地产展示领域的宠儿。

2. 室内装潢

室内装潢三维动画的制作可以达到省时、省力、省钱的目的。通过观看效果图来感受装潢的效果,如果不满意很容易更换其他的设计方案,直到满意再进行现实意义上的施工,这也是三维动画给生活带来的便捷。

3. 规划领域

现在很多城市的规划方案都会广泛征求城市居民的意见,一个很有效、直观的方法就是进行规划后三维效果图的制作,这样既可以展示建成后的美景又可以形象地表达规划者的意图,让观看者一目了然,从而更多地得到人们的支持,提高对工程的关注度和期望值。因此,很多建筑物的规划都会通过三维动画进行公开展示,比如隧道、立交桥、街景、夜景、市政规划、城市形象展示、园区规划、场馆建设、机场、车站、公园、广场等。

4. 园林景观动画

园林景观三维动画是园林规划方案的一种卓越的展示方式。三维动画可以生动形象地表现出各种植物的外观、质感和色彩,使整个景观真实、立体地还原出来,比传统的纸面效果图和沙盘具有绝对的优势。

1.5.2 影视广告应用

运用三维动画制作软件来制作影视特效、片头动画和广告动画,能给人们带来逼真的视觉感受、鲜明的色彩分级、亦幻亦真的渲染效果。

1. 影视特效

三维动画很大程度上打破了影视拍摄的局限性,在视觉效果上弥补了实拍的不足,大大降低了拍摄费用,节省了拍摄时间,提升了影视作品的观赏性,影片也因此更加唯美。那只

可爱的《精灵鼠小弟》、具有写实主义效果的《黑客帝国》以及《星球大战前传：幽灵的威胁》均获得了奥斯卡最佳视觉效果奖提名，肯定了三维动画制作技术在其中的广泛应用。

2. 片头动画

片头动画在设计和制作上可以尽显影片的特点和风格。根据影片的不同又可以细分为很多种类，像宣传片片头动画、游戏片头动画、电视栏目片头动画、电影片头动画、产品演示片头动画、广告片头动画等。

3. 广告动画

广告往往以创意制胜，好的创意往往会超越现实生活的范畴，因而广告动画应运而生。各行各业都可以利用广告宣传自己的产品，以创造更大的价值，得到更多的利润，所以生产商们不会吝惜在广告宣传上的花费，对他们来说成功地宣传产品最为重要。这带动了三维动画在广告领域的发展，现在的广告都或多或少地运用了动画，随着三维动画技术的发展和软件功能的增强，人们还会创造出更好的广告创意。

1.5.3 教育应用

三维动画的出现丰富了媒体的承载内容，可以把学习者带入各种利于学习的教学情境中。三维动画可以放大微观世界，把知识形象化；存在危险的实验可以在三维虚拟实验室进行，确保人身安全；三维动画还可以在课堂中呈现各种地理环境、地貌特征、历史事件等，让学生产生身临其境的学习感觉。教育应用必将成为三维动画发展的重要领域，因为可供开发的市场非常庞大。

1.5.4 虚拟现实应用

三维动画的虚拟现实应用多数体现在国防建设、科学研究、旅游、房地产等方面。例如，三维动画可以模拟火箭的发射，进行飞行模拟训练，达到逼真直观、安全有效、节约投入的目的。在医学、流体力学、材料力学、生物化学等科研领域，三维动画可以用于情境、数据的可视化，用实时动态的方式显示人眼看不到的各种变化过程。360°实景、虚拟漫游技术已在网上看房、虚拟现实演播室、虚拟楼盘电子楼书、虚拟商业空间等诸多项目中采用。

此外，三维动画还能用于很多其他领域，如交通领域的事故分析、交通管理、道桥设计，娱乐领域的游戏制作、动画片制作，医学领域的病理分析、人造器官设计等。

1.6 练 习

1. 填空题

(1) 三维动画中期制作主要包括_____和_____两个阶段。

(2) 模型动画制作涉及的具体工作有_____、_____、_____等。

(3) 三维动画的应用领域主要包括_____、_____、_____、_____等。

2. 选择题

(1) 下面不属于三维动画制作软件的是(　　)。

　　A. 3ds Max 　　　　　　　　　　B. Macromedia Flash

　　C. Maxon Cinema 4D 　　　　　　D. Maya

（2）常见的影像文件格式包括（　　　）。

 A. AVI 格式　　　　B. MPEG 格式　　　C. MP3 格式　　　D. RMVB 格式

（3）渲染过程主要是三个计算过程，分别是（　　　）。

 A. 计算相机中物体的前后空间关系　　　B. 计算光源对物体的影响

 C. 计算物体表面的颜色　　　　　　　　D. 计算纹理的组成

（4）三维动画制作中，角色一般要制作三套模型，分别是（　　　）。

 A. 多边形模型　　　　　　　　　　　　B. 低精度模型

 C. 高精度模型　　　　　　　　　　　　D. 动力学解算模型

3. 简答题

（1）分析 3ds Max、Maxon Cinema 4D、Maya 各自的特点。

（2）简述三维动画的技术原理。

（3）列举几个三维动画的应用实例，并谈谈三维动画给人类社会带来的影响。

（4）叙述三维动画制作的主要阶段及实现方法。

【学习导入】

有人说"作动画的人像上帝一样在创造世界"：动画需要赋予每个角色不同的命运，由此组成剧本；需要捏出每个角色的外貌，或美或丑，或高或矮，完成形象造型；把角色安排在适当的时空里面，使之处于一定的场景之中；安排好了还要连起来看一遍是否与剧本吻合，并为整个作品放入衬托情感的声音效果，完善作品。这些就是动画设计基础，掌握这些最基本的动画创作知识，是"行使上帝的权力，创造魅力世界"的前提。

【学习目标】

（1）知识目标：了解剧本创作的一般规律，明确动画剧本的特点；掌握形象造型和场景设计的方法；掌握分镜头设计的方法，可以对指定情节进行分镜头设计；理解音乐和音效对于三维动画的重要性。

（2）能力目标：根据动画设计的基本流程，能够合理分工，合作完成作品；能够进行简单的形象造型和场景设计。

（3）素质目标：能够根据剧本的情节结构领会剧本创作者的构思思路；进行名片欣赏，根据不同的故事情节体会影片中音乐与音效的配置方案。

2.1 剧 本 创 作

"剧本剧本，一剧之本"，这句熟话着实说明了剧本在作品中所占的地位及其重要性。要想创作好作品首先要创作好剧本，剧本创作是成就"奥斯卡"的前提条件。下面就从剧本创作的原理和剧本创作的方法两个层面进行介绍。

2.1.1 剧本创作的原理

1. 动画剧本的特性

1）美术特性

动画与真人影视剧最大的不同就是其美术性。这也使得动画在情节表现上有了更大的施展空间。动画造型具有多样性，可以很容易地把想象元素运用到作品中，完成很多真人表演无法实现的情景和幽默。

2）电影特性

动画片具有电影的特性。首先，影片都是通过影像表达意思。在动画剧本创作中，一方面适应日常生活使人们形成的对视觉符号的认同；另一方面又不能局限在现实中，应该进行大胆的艺术夸张，充分利用卡通世界没有做不到的特点，发挥动画独有的优势。再有，动画剧本的创作要合理运用蒙太奇。剧本不只是"讲故事"，还有"怎么讲"的问题，蒙太奇的运

用就是为了把故事讲得更精彩,讲得更巧妙。运用蒙太奇手法精心编排的故事情节,往往会达到事半功倍的艺术效果。

> 蒙太奇由法文 montage 音译而来,原是建筑学的一个术语"装配、构成"的意思。影视艺术中的蒙太奇则是把一个个镜头合乎逻辑地、有节奏地连接起来,使观众得到一个明确的印象和感觉,从而正确了解事情发展的一种技法。

3)假定性

动画剧本中的假定性成分要大于其他种类的剧本,假定性使动画剧本独具魅力。假定性造型,可以随意发挥想象力创作角色,比如中央电视台少儿频道播出的"盒子的世界",主人公就是一群五颜六色、充满幻想的盒子;假定性时空,动画剧本发生的时空不受任何限制,可以任意虚构;假定性情境,动画剧本中创造的世界可以颠覆生活常理,人物角色可以永远年轻,不会长大。

2. 剧本创作的思维

"源于生活,高于生活"是对艺术创作的要求,动画剧本创作也不例外。源于生活是说剧本创作者要有深入生活的过程,对生活有比较深刻的理解;高于生活是说要有给生活原型拔高的能力,使事件更典型,更具有趣味性和教育意义,剧本创作者需要充分发挥想象力,恰当运用艺术夸张,适时挥洒幽默元素,这样才能成就优秀的动画剧本。

1)生活是创作的源泉

生活是艺术创作的源泉。成功的动画作品往往具有浓厚的时代气息,与观众能够产生共鸣,这样的作品只有在洞察生活、体验生活、感悟生活后才能被创作出来,所以说生活阅历的积淀,生活素材的积累,对于创作者来说非常重要。

2)想象力

动画片给了创作者一个充分发挥想象力的舞台,而且这个舞台不能没有想象力。想象力是动画艺术的核心,也是动画作品的灵魂。动画艺术的假定性为动画剧本的想象力提供了理论支撑,很多取材于神话、童话的作品都幻想色彩十足,即使是写实风格的动画也充满了假定性元素,这样才能凸显动画片的优势。

3)艺术夸张

艺术夸张是指创作者选择特定细节,借助想象力有目的地加以夸大渲染,通过夸张手法更强烈地凸显事物的典型特点,是动画创作思维不可或缺的重要环节。造型夸张在动画创作中是比较普遍的。情节设计的夸张更适于加强作品的艺术感染力,用很多"意料之外,情理之中"的创意刻画角色,展开情节,升华作品的主题。

4)幽默感

幽默是一种高品位文化,只有超凡脱俗、从容大度、阅历成熟、知识广博才能幽默。动画剧本中的幽默趣味,向人们展示的是剧本创作者的幽默感。因此,具有丰富的幽默感会对动画剧本的创作大有裨益,使剧本的笑料深沉而睿智。

幽默可以通过自嘲来表现,也可以通过在剧本中设置一个插科打诨的配角来实现,这是创作者们屡试屡成的创作手法。

3. 剧本创作的企划

动画项目的企划能力是剧本创作者应该具备的能力素质。明确剧本创作在产业链中的

作用,有针对地进行项目运作实现剧作的价值,是企划的目的。

1) 创意与策划

创意是感性的思维,策划是理性的思路。创意是动画的立足之本,策划是动画的推广之路。创意主要是指动画片自身的标新立异,所呈现的故事能够在同类动画片中脱颖而出。立意原创,这就要求剧本创作者对生活要有深刻的理解,对剧本进行巧妙的构思。

策划是由于在市场经济环境下,动画片必须考虑自身的经济效益,而诞生的一道工序,主要包括成本回收、创造赢利,目的是使动画产业良性循环。

2) 项目企划

动画产业链比一般的文化产业链更长一些,剧本创作是其中的一环,这一环是否成功直接影响整个产业链的运作,因此多数情况下剧本创作者会直接参与项目企划,至少也要了解运营格局,这样才能把握住剧本的创作方向,使剧本创作这一环节更加坚固。

2.1.2 剧本创作的方法

1. 剧本的题材

题材指构成文学艺术作品的材料,是作品中具体描写的事件,也是构建作品内容的基本框架和指向。

1) 幻想题材

幻想题材主要包括童话题材、魔幻题材和科幻题材。

(1) 童话题材。童话是利用想象力虚构的各种神奇并且充满童真与童趣的故事,与动画的艺术特性能够水乳交融。童话题材的动画片往往是情节曲折,结局圆满,能够呈现给人们一个美好而纯真的世界。

(2) 魔幻题材。魔幻题材往往超出现实正常生活,以特殊的时空环境架构故事背景,并具有特定的法则对剧本创作进行限制。

(3) 科幻题材。科幻题材以现实物质的第一性为前提创造超现实世界。以物理、化学、生物等自然科学为依托的称为"硬幻想",以社会学、心理学、文史哲等人文学科为支撑的称为"软科幻"。"软科幻"无须强调科学背景,更容易让观众接受,符合大众的口味。

2) 现实题材

现实题材主要包括喜剧题材、讽刺题材、传奇题材和励志题材。

(1) 喜剧题材。喜剧题材的动画片主题单纯、篇幅短小,内容轻松幽默,能够使观众放松心情,是雅俗共赏的作品。

(2) 讽刺题材。讽刺题材就是使用嘲讽手法描绘敌对的、落后的事物,达到贬斥否定的效果,使观众明理。

(3) 传奇题材。传奇题材的原型一般来自真实生活,包括警察侦探类和恐怖类。动画片中的侦探题材往往会有超越日常生活的情节,正好成为此类动画片的看点,能够带来拍案称奇的效果。

(4) 励志题材。励志题材使人心潮澎湃、积极向上,产生激励效果。

3) 古典题材

古典题材的作品来源于古代的历史事件或流传的故事,剧本创作中会在原型的基础上进行现代化的演绎。古典题材主要包括历史故事、神话和寓言。

18

（1）历史故事。中国五千年文明所孕育的灿烂文化，是一座浩瀚的宝库，有取之不尽的素材。剧本创作中要本着"合理改编，自圆其说"的原则进行，合理地发挥创造力。

（2）神话和寓言。神话故事一直是动画剧本乐于表现的主题，在物质生活高度发达的现代社会尤甚。根据神话改编的动画片，就像披着神秘面纱的新娘，极力地吸引着观众的目光和好奇心。

2. 剧本的情节设定

情节是叙事艺术非常重要的元素，特别强调因果关系，动画剧本创作者就是要梳理出故事的逻辑，并进行艺术加工，达到强调和充实作品的目的。例如，故事是"小明没来上课"，那么"小明为了送奶奶去医院没来上课"就是情节了，由此可见，情节对因果关系的强调。将故事变成情节是剧本创作者创造艺术世界的首要任务。

1）规定情境

通俗地讲，"规定情境"就是剧本创作者所设定的时间、地点、人物、事件等要素的有机结合。这些要素要经过精心的设计，是由创作者所"规定"出来的。规定情境包括环境、角色和事件三个要素。环境是自然场景和社会背景的交代，角色是指不同性格、不同目的的各个角色在特定条件下的互动，事件是角色互动产生的结果。

"规定情境"的常用方法就是在剧本的开头把时间、地点、人物情况和事件的起因交代明白，也有的动画片为了设置悬念而让观众在观看的同时一点一点明白事情的来龙去脉。

2）矛盾冲突

矛盾冲突是动画片的看点，有了矛盾冲突才会产生一系列的精彩剧情。生活中，矛盾冲突无时不在、无处不在，而在文艺作品中，矛盾冲突被突出了，成为剧情发展的重要手段。而观众，正是被各种尖锐的矛盾所吸引，时而为主人公的悲惨遭遇潸然泪下，时而为反面人物的得逞愤怒不已，这就是矛盾冲突的魅力所在，体现了矛盾冲突在剧本创作中的重要性。通常矛盾冲突处在动态的发展过程中，是一个从量变到质变的过程，在此消彼长中相互转化，甚至有可能统一战线，成为合作者。

动画剧本中的矛盾冲突分为内部矛盾和外部矛盾两种类型。

（1）内部矛盾。内部矛盾用来表现角色内心思想情感的冲突，从而达到塑造角色性格的目的，这是剧本创作者不可忽略的关键环节。内部矛盾常用的表现手法是创造突发事件探视角色隐藏的内心世界，或是通过角色的动作、语言等外部行为来反射其心理活动，再或者托物言志，让环境成为角色内心世界的外化。

（2）外部矛盾。外部矛盾包括人与人的冲突、人与社会的冲突、人与自然的冲突。人与人的冲突来源于性格和观念的差异，通过言行举止表现出来；人与社会的冲突一般表现为个人对强势的统治力量；人与自然的冲突表现为人与自然界中恶劣的气候不屈不挠的斗争精神或者由于过度开采招致大自然的报复。

3）细节

细节是情节体系中一个微小的组成部分，整部动画片就是由细节堆砌而成的，"细节决定成败"。剧本创作中常用的3种细节表示方式是动作细节、语言细节和道具细节。动作细节是通过角色的动作流露出内心的情感，例如掖被角表现出关心，掉眼泪可能是伤心也可能是挂念。语言细节特别擅长塑造角色的个性，精彩的对白往往成为角色的招牌特点。道具细节具有更多的趣味性和灵活性，以此借物抒情，衬托角色的内心世界。

3. 剧本的结构

剧本的结构是创作者对故事的总体布局,包括起、承、转、合 4 个阶段,"起"指开端;"承"指承接上下文加以申述;"转"是转折,进行立论;"合"是结束。在剧本的结构中可以把这 4 个阶段引申为开端、发展、高潮和结尾。

1) 开端

剧本的开端首要任务就是阐明故事的时间、地点、角色、背景等,精彩的开篇会十分吸引观众,让观众对下面的内容倍加期待,这就要讲究写作的技巧和悬念的设定。

剧本的开端提倡短小精悍,交代的时间过于长久会使观众产生疲劳,对动画片失去兴趣,只有让观众尽快入戏,才能留出更多的笔墨进行发展的创作。

2) 发展

发展在剧本中占用的篇幅最大,是故事的主体部分,通过矛盾冲突的不断激化和升级,角色性格在这个阶段得到充分的展示。

矛盾冲突的一步步升级要把握节奏的变化,多个矛盾同时存在时要注意主要矛盾和次要矛盾的疏密有别,层次清晰,体现戏剧性。当矛盾冲突到达顶点时,就预示着高潮马上来临。

3) 高潮

高潮是矛盾冲突汇集到顶点,决定主人公命运的时刻,重要的悬念也会被揭开,构成整个动画片的华彩段落,把主题升华到一个新的顶点。例如《狮子王》的高潮部分,从辛巴返回荣耀石开始,直到再次站在荣耀石上成为国王。在这个阶段矛盾冲突上升到顶点,辛巴和刀疤正面对抗,并在斗争的过程中辛巴终于知道父亲死去的真相,揭开了悬念,观众释然,辛巴登上王位,万物复苏。高潮不能拖沓,精彩过后就自然进入结尾。

> 高潮部分是动画片的顶点,也是冲击力最强的部分,因此应该在营造完美的视觉艺术效果的同时,设计出有震撼力的音响效果,这样才能充分利用观众的视听觉感受达到对动画片高潮的强化。

4) 结尾

剧本的结尾要把握时机,高潮过后观众处在激动和兴奋之中,要留有情绪过渡的阶段,但是过渡的时间不能过长,以免削弱观众在高潮时积聚的情感。

结尾可以是封闭式的,分别介绍各个角色的归宿;也可以是开放式的,留给观众更多的联想空间和想象的余地。

2.2 形象造型

成功的形象造型不仅可以提高动画片的吸引力,还可以给周边产品带来很大的市场,可以说每一个形象造型都是一件体现人类灵感、智慧的艺术品。

2.2.1 形象造型的步骤

在进行动画形象造型设计时,设计师首先要做的事情就是与导演沟通,根据动画片的风格确定形象设计的大致方向。接下来是仔细阅读剧本,分析人物的性格特征、职业背景等,为设计进行前期的资料搜集。然后进入创作过程,将情感、环境、幽默、夸张融入创作,三维

动画形象造型还特别要注意角色的完整性和灵活性。最后形象造型要进行颜色和质感的设计,运用好色彩具有的情感,匹配好材质的质感,会使形象更符合剧本中的个性。

形象造型的设计过程是从写实到写意的过程。包括三个层次:写实、提炼、写意。

(1)写实,就是设计者在进行形象造型之前应该在生活中寻找原型,因为不论是虚拟世界还是童话世界,其中的角色必定与现实生活存在着千丝万缕的联系,正所谓"源于生活,高于生活",有了生活中的原型,就有了进一步进行设计的基础。

(2)提炼,根据剧本中角色的特征,对原型进行提炼、整理。在形象上留下有利的特点,改变不利的元素,例如角色的高矮胖瘦等可以根据剧本中的性格刻画进行选择。在动态特征上更要进行细心提炼,使角色看上去或机灵,或憨厚,或优雅,或活泼。

(3)写意,在确定了形象造型主要特征的基础上进行适度的夸张和变形,增添角色的魅力,使其更符合性格特征,更容易被人记住,或者说更让人喜欢,这也是本阶段要达到的目的。

2.2.2 形象造型的设定

1. 以文字为依据进行设定

动画片总体的艺术构思和剧本提供的文字内容,都是形象造型的设定依据。从剧本中可以知道角色的年龄、性别、职业、爱好、社会背景、性格、心态、人生经历等,这些情况的掌握有利于创作者对形象造型的设计。

2. 以动画片的特征为依据进行设定

动画片的特征,如题材、风格、地域、宗教等元素,也要成为形象造型设定的依据。例如,迪斯尼出品的《花木兰》,其中木兰就保持了东方人的相貌特征和穿着打扮,很大程度上尊重了作品原型的文化背景。

形象造型的设定还可以分为写实造型风格和拟人化造型风格。

写实造型风格中一类是纯写实,形象造型夸张变形的"度"很小,基本上是尊重角色原型的,如《小战象》等作品中的角色,如图 2-1 所示;另一类形象造型夸张变形的"度"比较大,外表特征比较写实,但与真实人物有区别,如《欧力牛和迪瑞羊》中三毛的动画形象,如图 2-2 所示。

图 2-1 小战象形象造型　　　　　　图 2-2 欧力牛和迪瑞羊的形象造型

拟人化造型风格是指把物体或是动物人性化,如《马达加斯加》、《冰河世纪2》、《飞屋环游记》等,简直是不胜枚举,而且很多这样的形象造型都是非常成功的设计方案,赢得了全球观众的一致喜爱。图2-3为一些图例。

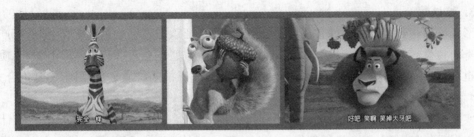

图2-3　拟人化造型风格动画作品示例

3. 以观众的兴趣取向为依据进行设定

形象造型设定之前一定要分析作品将来的受众群体,充分考虑观众的审美风格,才能设计出令人认可的艺术形象。

2.2.3　形象造型的方法

1. 分析法

分析法是形象造型比较常用的一个方法,分析指的是对剧本的分析。形象造型设计师在首次阅读剧本时,会对各种角色产生"第一印象","第一印象"包含着对角色初次产生的感觉和理解,会带有设计者偶然的想法或者是闪念的灵感,这些对形象造型的设计都会产生深远的影响。在对角色进行分析的同时尽量把想象中的形象画出来,这样有了原型,在此基础上再进行修改、变形,灵活运用自己积累的知识和经验,形象的细节会得到进一步明确。此外,还要分析剧本中角色的特征,如年龄、爱好、性格等,并为角色添加适当的道具,从而设计出完整有个性的形象造型。

2. 借鉴法

借鉴生活中的事物。生活中有取之不尽用之不竭的创作素材,生活是艺术创作的源泉。现实中憨态可掬的树獭,经过形象造型设计师的提炼加工,可以诞生出可爱、活泼、热心的希德,如图2-4和图2-5所示。

图2-4　现实中的树獭

图2-5　树獭造型效果

借鉴传统艺术。传统艺术有着上百年的发展历程,得到过无数艺术家的丰富和改进,蕴涵着深厚的文化底蕴和民族的个性。合理地吸收和运用传统艺术会为形象造型注入更多的深刻内涵和生命力。

3. 嫁接法

形象造型中经常会用到嫁接法,把一个事物的特征添加到另一个事物身上,从而产生一种新奇的视觉感受。在比较怪异的设计中,这种形象造型是会常见的。外形上如此,质地材质上也可以移花接木,给人熟悉而又陌生的视感觉,熟悉的是材质本身,陌生的是组合方式。

4. 实验法

实验法是指经过多次有目的尝试而获得创作灵感。在形象造型设计的开始,设计者可以不拘泥于任何限制,随意进行创作。这个过程是一个实验的过程,很可能产生一些意想不到的生动的东西,对这样的"遭遇"及时捕捉并使之成为造型设计的要素是设计者乐此不疲的。

> 艺术创作中的"遭遇"是指创作者不局限于某种样式甚至是意识,在纸上随意地涂鸦。在这个过程中可能会产生一些生动的东西,进而把它们捕捉下来,成为角色设计的要素。

2.3 场景设计

2.3.1 场景设计基础

1. 场景设计的概念

场景设计在动画的创作过程中占有举足轻重的地位,它是指依据剧本为角色活动和剧情发展所需的背景空间进行的有框架要求的设计。动画场景的设计与影视剧的场景设计有根本的不同,影视剧主要体现在选景和布景上,动画场景设计中则体现在创作上,具体指对景物造型的设计、材质的设计、色调的设计和光影的设计几个方面。

场景设计要兼顾功能性和艺术性,二者相辅相成,缺一不可。功能性是指场景设计要满足角色表演和剧情发展的需要,辅助情节的延续;艺术性是指场景设计要具有一定的观赏价值,给观众的视觉感官带来美的享受,满足审美需求,用这个独特的表达方式来传递情感,烘托主题,展现艺术风格。

场景设计具有很大的自由度,除了要尊重剧本以外不受任何限制,可以任意发挥想象力塑造情境,这也是动画的魅力所在。场景设计要根据剧本需要进行,充分融合创造力,不受现实环境条件、时空条件和物质材料的限制。甚至可以搭建出具有真实感的虚幻空间,使想象中的情境具体化、可视化,将观众带入神奇的动画世界。

2. 场景设计的作用

明确场景设计的作用是做好场景设计的前提条件。好的场景设计既能发挥巨大的功能作用又具有强大的艺术感染力。场景设计不像角色设计那样能够被观众所熟记,它就像"润物细无声"的小雨在不知不觉中将信息渗透给观众。因而,除了专业的动画设计者很少有人在观看动画片的时候注意到场景设计。

实际上,场景设计不只是设计一些景物来陪衬角色的表演,或者用来弥补画面的空白,

它的作用很多很复杂,明确场景设计在一部完整动画片中的作用,可以加深对场景设计的理解,有利于设计出符合剧本要求的场景,提高分析鉴赏动画作品的能力。

1)交代时空背景

在故事情节展开的过程中,绝大部分动画片是通过画面传递给观众时间和地域的信息。优秀的场景设计可以一目了然地反映出故事的时代背景、文化背景、地域特征和民族特征,并可以将这些重要的场景设计要素与动画片的艺术风格有机结合起来,自然而然地把观众带入到动画片的故事情节当中去。

2)辅助情节展开

动画片表现的并不是完整的故事本身,而是通过一个个关键的情节片段把故事展现出来。因此,动画片的故事情节要想一步步展开,需要通过很多辅助手段来进行,这些手段可以是镜头、背景音乐、旁白,当然还可以是场景画面。

场景设计可以起到叙事的作用。最常见的方法就是通过冰雪消融、树木抽芽、繁花盛开、风舞落叶等场景来反应四季更替,岁月的流逝,从而自然流畅、简洁明快地表现出大跨度的时间变化,帮助推动情节,达到叙事目的。

场景设计可以强化矛盾冲突。矛盾冲突是动画片的核心,动画片的吸引力全在于此。所以,导演们会不遗余力地利用一切手段表现矛盾、突出矛盾,并且通常利用场景设计强化对比、渲染气氛、表现角色的情绪变化。例如很多动画片在关键的时刻都把火焰、狂风、冰雪、暴雨等元素加入场景设计,来增强动画片的感染力和观赏性,以表现出更加深刻和激烈的矛盾冲突。

场景设计可以起到预示的作用。动画片通过改变场景中的色调、光影、景物等信息来预示剧情发展的方向,这样观众可以根据场景中气氛的变化了无痕迹地进入到即将到来的故事节奏当中去,随着情节的展开或紧张或兴奋,情不自禁地进行情绪的转变。

场景设计可以起到隐喻的作用。在动画片中,场景设计往往可以用形象直观的视觉语言表现抽象复杂的观念,运用一些符号化的语言,使场景具有象征意义。将抽象的观念、复杂的现象形象化、模型化,这就是场景设计的隐喻作用。

3)刻画角色特征

场景设计可以辅助刻画角色的性格特征,表现角色的心理活动,还可以利用场景的变化展现角色的心路历程。场景设计可以从角色性格的角度出发,配合情节发展来设置构图、色调、光影和透视等画面元素,通过这样精心地对场景进行设计,可以更贴切地表现出角色的情绪波动和内心世界的变化,从而辅助刻画角色特征。

4)体现艺术风格

动画片可以任意挥洒想象力,具有极大的创作自由度,通过对角色和场景的组合展现丰富的艺术风格。而在每个画面中场景所占空间的比例往往要比角色大得多,而且场景出现的镜头比例也要远远大于角色出场的镜头比例,这就决定了在引领动画片艺术风格的层面上场景设计将起到主要作用。因此,场景设计最能体现动画片的艺术风格。

5)烘托情境气氛

合理运用场景设计的诸元素可以营造环境气氛,将情节和角色带入特定的氛围中,由此增加动画片的感染力。通常动画片会贯穿始终地以某种画面气氛和情绪基调作为主线,烘托出动画片独有的情境氛围,从而在总揽全局的基础上,把握住场景设计的基调和艺术风格。

2.3.2　场景设计的构思

1．场景的构思

1）剧本是场景设计的依据

剧本是动画制作流程中所有工作的依据，更是场景设计总的依据和基础。进行场景设计时，首先要明确剧本中所设定的历史背景、文化背景，并且根据剧本确定动画片的风格类型，营造特定的意境与情绪基调，充分发挥出场景设计具有的各种功能和作用。好的场景设计可以形象贴切地呈现出剧本中所描绘的情境，恰到好处地衬托角色的性格特征和心理活动，深刻而含蓄地诠释导演的创作意图。

2）艺术风格的确定

"风格"是指艺术作品内质外化的表现形式。任何作品都具有自身独有的某种"味道"，这个"味道"就是所谓的艺术风格，例如日本动画的唯美、美国动画的幽默、欧洲动画的浪漫就是它们各自的"味道"，"味道"基本固定于民族底蕴的范畴之内。动画作品的艺术风格多种多样，不仅能够透射出动画创作者的理想、信仰、审美风格和教育背景，还会受到很多方面因素的影响，它贯穿于动画片的整个创作过程，每个步骤都是风格确定和实现的过程。

从形式语言的风格来分类，动画作品可以分为写实风格与非写实风格两类。写实追求对客观存在事物真实的摹写，是说经过艺术加工，对现实事物进行选择、归纳、取舍、提炼，得到具有典型性、概括性、代表性、综合性的真实。非写实风格则融入了作者丰富的想象，通常运用夸张、变形的手法抽象地表现事物形貌，从而对现实世界进行概括，可以创作出更具艺术表现力和感染力的场景。

2．概念稿的创作

概念稿体现场景设计的整体设计思维，须树立统观全局的设计理念。不同空间场景的设计要风格统一，场景与角色设计也要风格统一，而整体风格还要利于表现动画片的主题，与主题协调一致。概念稿是剧本内容的第一次视觉化表现，它主要是记录设计者的创作灵感和设计思路，注重场景的氛围、情绪基调的表现，通过利用构图、色调、光影等要素从整体上把握作品的意境，从而产生作品将要给观众带来的感觉，因此在概念稿的设计中强调感觉、灵感、意境。

概念稿是画面效果的最初表现，帮助设计者将其想象中的情节画面跃然纸上，显示出设计者对剧本主题的领悟，对情节发展的把握，对角色情绪的剖析。概念稿是剧本主题在设计者脑海中形成的最原始、最初的、最直接的感觉，它必须蕴涵剧本的主题，能营造出具体的情节氛围，能表达剧本的情绪基调，能画出剧本给人的感觉，把观众带入一个特定的情境当中去。概念稿是从整体上把握作品的基调，并不会清晰、精细地描绘出具体的形象，它需要经过一点点的推敲，一次次的修改，方可使形象具体化、完善化，形成美术设计的完成稿。因此，概念稿是后续工作的基础和保证，是草稿、正稿、分镜头场景和后期特效等设计环节中不可或缺的参照物。

2.3.3　场景设计的方法

场景设计的方法主要有平面图绘制、立面图绘制和设计稿绘制三个步骤。

1. 平面图

平面图是三维动画场景搭建的一个重要参考材料，用于表明场景间和场景内部各种物体的位置关系。以后也要根据平面图分析摄像机的机位、角色运动方向及场景调度等。平面图一般没有颜色和样式，而是通过线条进行绘制。根据设计的需要，平面图也可以作成鸟瞰图，或者俯视图。例如，用鸟瞰图表示角色完整的运动路线或是与其他角色实时的位置关系是比较清晰明了的。要知道，无论从哪个角度表示，图样起的作用都是相同的。

2. 立面图

立面图是指在与房屋立面平行的投影面上所作房屋的正投影图，也叫建筑立面图。立面图主要用于表现建筑物表面的艺术处理，能够比较完整地呈现建筑物的整体效果、造型设计、装修情况、建筑细节、各部分比例等重要信息，可为镜头场景的设计提供参照和依据。立面图按照建筑物的不同方向可以分为正立面图、侧立面图和背立面图。

3. 设计稿

设计稿也叫"色稿"，称其为色稿会更形象一些，有颜色是这一稿区别于平面图和立面图的主要特征。在这个阶段，要绘制出所有场景，并且这时的场景要相当完整，场景中物体的固有色也要准确地表示出来。色稿往往表现比较广阔的视觉角度，能够看清场景的全貌。如果有的细节不能清晰地表现，还要绘制一些局部稿进行说明。

2.4 故事板、分镜头设计

2.4.1 动画故事板

故事板一般用于商业动画策划中，表现故事概要。相对于分镜头而言，具有不确定性和不完整性，只是一个概念的体现。

三维动画故事板是指在三维动态故事脚本的基础上进行的延展工作。它的作用就是将二维平面上静止的分镜头转换成三维立体空间中运动的画面，帮助动画创作者迅速转换视觉欣赏角度，重新感受镜头带来的感觉。在这个环节中，需要将设计好的造型、场景、道具、服装以及为各种场景选择的色调都放到三维环境里，按照分镜头脚本进行粗略的预演，审视整个作品的创作效果。

在三维动画故事板中，不必将角色所有的表情都进行细致的表现，制作几个有代表性的就可以了。角色在场景中的运动也不必面面俱到，完成简单的动作就可以了。三维动画故事板更注重从整体上把握作品的感觉和镜头的设计，是创作者发现问题和解决问题的重要环节，在此基础上创作者还可以进行作品细节的揣摩和商榷。

三维动画故事板将保证以下工作的质量和完成：场景的整体效果；角色的位置变化，包括场景中的位置、安全框中的位置；角色、场景、摄像机三者的互动设计；灯光效果；拍摄的位置、角度，摄像机运动方式和景别的选择。

三维动画故事板看似简单，却要求创作者具有全面的动画制作技术和理论知识，这样才能出色地完成本阶段的任务，保证整个工程的进度。

2.4.2 分镜头设计

分镜头设计是根据分镜头文学剧本提供的镜头内容和导演的意图，逐个将镜头进行画

面的设计绘制。具体包括镜头外部动作方向、视点、视距、视角的演变关系,以及镜头画面的景别、构图、色彩、时间、光影和运动轨迹。

1. 镜头语言

1）景别

景别一般分为远景、全景、中景、近景、特写 5 种,有时会分得更细致一些。表 2-1 为景别分类表。

表 2-1　景别分类表

景　别		描　述
远景	极远景	极端遥远的镜头,人物像小蚂蚁一样
	远景	人物在画面中占很小的位置,用以交代环境的整体视觉信息
全景	大全景	包括整个被摄主体和周边大环境的画面
	全景	表达被摄主体的整体视觉信息,可以看清人物的动作和所处的环境
	小全景	主体在画面中完整出现,几乎是"顶天立地"
中景	中景	以表达被摄主体大部分的视觉信息为主,俗称"七分像"
	半身景	从腰部到头的范围,俗称"半身像"
近景		用来表现物体的主要部分,主体在画面中占主要位置。以人体为例,画面中取景部分为胸部以上
特写	特写	通常以人体的肩部以上或物体的局部为取景范围,是景别中的感叹号
	大特写	又称"细部特写",突出人体或物体的某一细部,如眼睛、扳机等

2）摄像机拍摄方式

摄像机的拍摄方式主要体现在表 2-2 中。这些拍摄方式在实际的运用中可以综合使用,一个镜头里可能出现几种拍摄方式,增强画面的表现力。镜头可以分为短镜头和长镜头,30 秒钟以内的镜头叫短镜头,30 秒钟以上的连续画面拍摄称为长镜头。拍摄方式在实际创作中要灵活运用,以增强动画片的观赏性和表现力。

表 2-2　摄像机的拍摄方式

拍摄方式	描　述
推	被摄主体不动,拍摄机器做向前运动拍摄,取景范围也因此由大变小。分为快推、慢推和猛推
拉	被摄主体不动,拍摄机器做向后运动拍摄,取景范围由小变大。分为慢拉、快拉和猛拉
摇	摄像机位置不动,在三脚架的底盘上做上下、左右、旋转等运动,视觉效果就像在原地环顾
移	移动拍摄通常专指把摄像机放在运载工具上,沿水平面在移动中拍摄对象
跟	跟拍的手法多种多样,可以是跟移、跟推、跟摇、跟拉等 20 多种方法,目的是使观众的目光始终盯在被摄对象身上
升	向上移动拍摄
降	向下移动拍摄
俯	镜头朝下拍摄,常用于展现环境的整体场面
仰	镜头朝上拍摄,拍出来的效果常会让人觉得高大、雄伟
甩	也叫扫摇镜头,指从一个被摄体甩向另一个被摄体,表现急剧的变化
悬	悬空拍摄,表现力比较广阔

2. 分镜头剧本绘制

分镜头剧本的绘制是指用画面的形式把故事呈现出来,目的是架构动画片,重在把导演

的意图表现出来。优质的分镜头剧本可以激发创作人员的想象力和灵感,当然,如果有照片等现有资源可以替代分镜头稿本的绘制,以提高工作效率。

根据动画片输出的要求,分镜头的绘制要选择不同的画幅比例。比较常用的动画片格式有两种,分别是标准银幕和宽银幕。标准银幕画面的宽高比为4:3,也要选用4:3宽高比的分镜头稿纸进行分镜头绘制;宽银幕是20世纪50年代开始兴起的,观众可以看到更广阔的视野,画面的宽高比为16:9。

动画片分镜头稿的版式各种各样,但是总体上来讲就是横式和竖式,其实表现的内容没有实质上的不同,只是分镜头画面排列形式的变化。竖式如图2-6所示。

分镜	画　面	画　面　动　作	对　话	时　间

图 2-6　竖式分镜头稿

3. 故事影带制作

分镜头绘制完成之后,需要把分镜头画面扫描进计算机,配合先前录制的声音效果,剪辑成动画片,这就是分镜头设计形成的"故事影带"。通过"故事影带"可以更直观地表现动画片的最终效果,如故事叙述是否流畅,情节设置是否紧凑,镜头安排是否合理等,尽早地在制作前期发现问题,可以尽快解决,以免更大损失,为创作人员的修改和调整提供方便。随着动画创作技术的发展,这个动态的过程渐渐被3D Layout、粗动画、动画预览镜头取代。

三维动画制作中,故事影带可以由软件来完成,可供利用的软件种类繁多,可以根据自己的实际情况进行选择,像 Adobe Premiere Avid、绘声绘影等都可以实现。

2.5　音乐和音效

音乐和音效在动画片中是容易被制作者忽略的内容,其实优秀的作品不只体现在画面的震撼力,音乐和音效的精良制作同样可以调动观众的情绪,唤起观众的情感共鸣。甚至有些动画片还是先有的声音,后有的画面,这些动画片从对声音的感觉中寻找画面的创作灵感,迪斯尼的《幻想曲》就是这样创作出来的。因此,动画片中的声音设计不容忽视。

2.5.1　音乐

动画片中的音乐特别强调时间,音乐创作根据分镜头上表示的时间控制长短和剧情谱写内容。音乐可以是与画面同等重要的叙事工具,通过节奏或者是歌词推动剧情、渲染气氛、调动情绪。

画面与音乐的完美结合能够凸显画面的感染力和概括力,凸显音乐的具体性和确定性。音乐在动画片中可以传达情感,主人公的各种微妙、细腻的心理变化和心理感受可以通过音乐表达得惟妙惟肖;音乐可以烘托气氛,随着情节的变化音乐的节奏时而轻松愉快,时而急促紧张,进一步带动观众的视听感受,渲染环境气氛;音乐可以用来表现动画片的主题,任何动画片都有其要表现的中心思想,或赞扬或讽刺,或歌颂或批判,音乐可以含蓄地向观众

传达某种主题；音乐可以连贯情节的发展，通过音乐将一系列有关联的镜头或是场景连接起来，使情节内容形成一个完整的段落；音乐可以塑造角色、推动剧情发展，这种作用常常利用歌曲实现，在歌词的配合下说明心情的发展，表现剧情的变化；音乐可以形成动画片的风格，通过音乐的时代特征、地域色彩、民族特点等强化动画片的整体风格。

2.5.2 音效

在动画片中除了配音和音乐以外，所有的声音都属于音效，它的主要功能就是创造真实的情境，通过音效模拟"环境真实"和"心理真实"。"环境真实"是指进行音效设计时，根据场景情境需要，通过技术手段尽可能地实地收集各种声效，包括环境声、角色动作的效果声和特定事物的声音。这些音效的表示可以把情境真实化，表明事件发生的时空。"心理真实"则更多地体现了制作者的创造性，可以根据剧情的需要放置音效，例如，环境安静、气氛紧张可以用嘀嗒的钟表声来衬托。

动画片是充满想象力的艺术作品，音效对增加动画的趣味性和想象空间具有重要作用。画面中存在的风雪雷电可以用音效进行表示，画面之外的听觉世界，音效更可以显现创作者的艺术造诣。在动画的虚拟世界中，可能角色、场景都是观众陌生的，但观众可以自然接受，因此，这种画面的音效创作自由度非常大。

音效的搜集可以实地录制，也可以在录音棚中利用各种工具进行现场制作，可能做出的音效与情节并不相符，但重要的是制作效果一定要满足或者超越观众的想象，这样才能让观众乐于接受。

2.6 练 习

1. 填空题

(1) 动画剧本的特性是_____、_____、_____。

(2) 动画剧本中的矛盾冲突分为_____和_____两种类型。

(3) 剧本的结构是创作者对故事的总体布局，包括起、承、转、合 4 个阶段，这 4 个阶段可以引申为_____、_____、_____和_____。

(4) 景别一般包括_____、_____、_____、_____和_____。

(5) 动画片分镜头稿的版式各种各样，但总体上可分为_____和_____两种。

2. 选择题

(1) 下列属于形象造型法的是(　　)。

 A. 分析法　　　　B. 嫁接法　　　　C. 实验法　　　　D. 借鉴法

(2) 场景设计需要绘制(　　)。

 A. 立面图　　　　B. 平面图　　　　C. 侧面图　　　　D. 色稿

3. 简答题

(1) 形象造型的设定依据有哪些？

(2) 场景设计的作用有哪些？

(3) 简述音乐在动画片中的作用。

(4) 自选一部动画片写出事件发展中起、承、转、合 4 个阶段的情节变化。

【学习导入】

　　小刘喜欢看好莱坞大片,尤其喜欢科幻电影和 3D 动画电影,对影片中实现的外星人、变形金刚、立体卡通人物造型都惊叹不已;他还喜欢电脑游戏,对游戏场景中栩栩如生的角色造型充满好奇;他浏览数码杂志和网站,注意到很多虚拟现实类的网站和软件产品,比如楼盘的虚拟展示,他看到真实世界里的建筑、树木、喷泉等在计算机里表现得更加逼真且富有美感。他坚定了学习三维动画的决心,那么他应该从何处开始呢? 本章将给出这个问题的答案。

　　如果把三维动画制作比做建设一座宏伟的建筑,建模技术在其中扮演的角色就是实现这个建筑的框架,即把所有的墙体、窗户、台阶、建筑旁边的花草树木都按照原始比例在 3ds Max 中创建出来,它是三维动画设计的基础性工作。如果要找一种艺术形式和建模进行对应的话,那这种艺术形式就是雕塑。

【学习目标】

　　(1) 知识目标:熟悉 3ds Max 软件的界面;掌握立体字、放样建模、修改建模、多边形建模的基本原理;能区分多边形建模和网格建模的区别。

　　(2) 能力目标:熟练操作 3ds Max 软件,能熟练掌握本章介绍的几种建模方法。

　　(3) 素质目标:给出现实世界的简单物体,能选择合适的工具进行建模。

3.1　概　　述

　　在本书中使用 3ds Max 2011 进行功能讲解和实例展示。

3.1.1　用户界面

　　安装好 3ds Max 2011 后,打开 Windows 系统,双击桌面的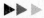图标,运行 3ds Max,出现如图 3-1 所示的用户界面。

1. 菜单栏和工具栏

1) 菜单栏

3ds Max 2011 的菜单栏如图 3-2 所示。

- “文件”菜单:包含对文件的相关操作,例如打开、保存等。
- “编辑”菜单:包含对选择目标物体后进行的编辑操作,例如撤销、删除等。
- “工具”菜单:包含一些最常用的命令,例如镜像、对齐等,在主工具栏中也有相应的按钮。
- “组”菜单:包含将多个物体结合成一个组、解散等命令。
- “视图”菜单:包含设置视图工作区、控制视图显示效果等命令。
- “创建”菜单:包含创建各种模型、灯光、图形以及粒子系统等命令。
- “修改器”菜单:按照类型对修改命令重新分类,是所有修改命令的集合。

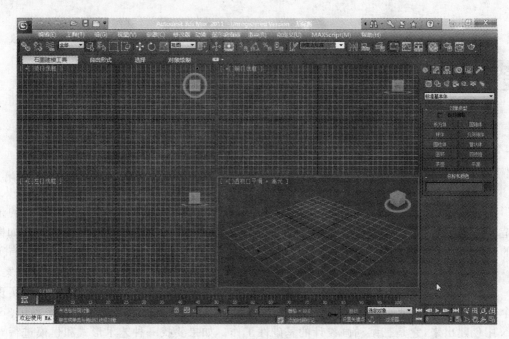

图 3-1 3ds Max 2011 的用户界面

图 3-2 3ds Max 2011 的菜单栏

- "动画"菜单：提供建立骨骼系统以及制作动画有关的命令。
- "图表编辑器"菜单：提供了轨迹视图等相关的操作。
- "渲染"菜单：包含设置场景环境、改变渲染参数以及制作特殊效果的命令。
- "自定义"菜单：允许用户自定义个性化的界面。
- "MAX Script"菜单：集合了脚本语言解释器和脚本的辅助功能。
- "帮助"菜单：提供软件的帮助文档、用户参考手册，还提供了联机帮助地址和版本信息。

2）工具栏

3ds Max 2011 的主工具栏如图 3-3 所示。

图 3-3 3ds Max 2011 的主工具栏

主工具栏上包括的按钮如下：

选择并链接　　　　　　　　　取消链接选择

绑定到空间扭曲　　　　　全部　选择过滤器列表

选择对象　　　　　　　　　从场景按名称选择

选择区域　　　　　　　　　窗口/交叉选择切换

选择并移动　　　　　　　　选择并旋转

选择并均匀缩放　　　　　视图　参考坐标系

使用中心弹出按钮	选择并操纵
键盘快捷键覆盖切换	2D、2.5D、3D 捕捉
角度捕捉切换	百分比捕捉切换
微调器捕捉切换	编辑命名选择集
创建选择集 ▼ 命名选择集	镜像
对齐弹出按钮	层管理器
石墨建模工具	曲线编辑器
图解视图	材质编辑器
渲染设置	渲染帧窗口
渲染	

在工具栏中,如果图标的右下角有小箭头,表示该按钮可以展开为几个可选择的按钮,比如"选择区域"、"选择并缩放"等。

2. 命令面板

命令面板采用选项卡模式,如图 3-4 所示。

图 3-4　3ds Max 2011 的
　　　　　命令面板

"创建"面板:包含用于创建对象的控件,包括几何体、摄像机、灯光等。

"创建"面板的内容最为复杂,下分几何体、图形、灯光等。选中其中一个,下方的下拉菜单内容也不相同。但也就是这些种类繁多的物体的存在,才使 3ds Max 创建复杂场景成为可能。

"修改"面板:包含用于将修改器应用于对象,以及编辑可编辑对象(如网格、面片)的控件。

"层次"面板:包含用于管理层次、关节和反向运动中链接的控件。

"运动"面板:包含动画控制器和轨迹的控件。

"显示"面板:包含用于隐藏和显示对象的控件,以及其他显示选项。

"工具"面板:包含其他工具程序。

小练习:在"创建"面板中,选择"几何体",在透视图中创建立方体、圆锥和茶壶;再选择"图形",在前视图创建折线和圆。

3. 视图控制区

用户界面的右下角是可以控制视图显示和导航的按钮,如图 3-5 所示。

图 3-5　"视图控制"面板

缩放视图:可以放大或缩小某个视图区。

缩放所有视图:利用这个工具可以同时放大或缩小所有视图。

最大化显示/最大化显示选定对象:将选中的对象在当前视图中最大化显示。

视野按钮(透视)或缩放区域:将选中的对象在所有视图中最大化显示。

平移视图：通过鼠标拖曳来自由浏览对象。

穿行导航：缩放视图中的指定区域。

环绕、选定的环绕和环绕子对象：通过鼠标可以实现 360°全方位浏览对象，在透视图中应用最方便。

将某个视图放大到整个视图区。

4. 轨迹栏

1）轨迹栏概述

轨迹栏位于屏幕的下方，如图 3-6 所示。

图 3-6　轨迹栏

（1）单击 ▦（迷你曲线编辑器）可代替时间滑块和轨迹栏而显示某个版本的轨迹视图曲线编辑器。显示曲线时，可以单击左上方的"关闭"按钮，返回到时间滑块和轨迹栏的视图。

（2）轨迹栏提供了显示帧数（或相应的显示单位）的时间线。这为用于移动、复制和删除关键点，以及更改关键点属性的轨迹视图提供了一种便捷的替代方式。选择一个对象，以在轨迹栏上查看其动画关键点。轨迹栏还可以显示多个选定对象的关键点。

2）"动画控制"面板

"动画控制"面板如图 3-7 所示，它通常和轨迹栏配合使用。

图 3-7　"动画控制"面板

（1）"自动"按钮

通过"自动"按钮可以启用或禁用关键帧模式。该按钮处于启用状态时，所有运动、旋转和缩放的更改都设置成关键帧；当处于禁用状态时，这些更改将应用到第 0 帧。

在设置关键点动画模式中，可以使用"设置关键点"按钮和"过滤器"的组合为选定对象的各个轨迹创建关键点。与 3ds Max 传统设置动画的方法不同，"设置关键点"模式可以控制关键点的内容以及关键点的时间。它可以设置角色的姿势（或变换任何对象），如果满意的话，可以使用该姿势创建关键点。如果移动到另一个时间点而没有设置关键点，那么该姿势将被放弃。也可以使用对象参数进行设置。

（2）动画控制按钮

动画控制按钮的类型及说明如下：

▨ 新关键点的默认内/外切线

▶▶ 转至结尾

◀◀ 转至开头

0 ⬍ 当前帧（转到帧）

◀Ⅱ 上一个帧/关键点

◀▶ 关键点模式

▶ 播放停止

⏱ 时间配置

⏭ 下一个帧/关键点

小练习：设计一个简单的几何体移动动画(例如,在透视图中创建一个球体,打开自动关键帧,拖动到第 100 帧,移动球的位置,关闭自动关键帧),练习上述按钮的使用。

5. 状态区

状态区位于屏幕的最下方,如图 3-8 所示,可以分为三个部分。

图 3-8　状态区

(1)"MAXScript 侦听器"窗口是 MAXScript 语言的交互翻译器,使用方式类似于 DOS 命令提示窗口。可以在此窗口中输入 MAXScript 命令,按 Enter 键将立即执行。

(2) 🔒 选择锁定切换:可在启用和禁用选择锁定之间进行切换。如果锁定选择,则不会在复杂场景中意外选择其他内容。

以 X、Y、Z 轴坐标值显示物体在视图中的绝对值或相对值,这个值可以是位置、旋转角度或缩放值。还可以动态形式显示鼠标指针在视图中的位置。

绝对坐标输入方式 🔲:当按下主工具栏中 ➕、🔄、🔲 按钮时,X、Y、Z 文本框中显示的是三种操作的绝对值。当绝对坐标输入方式按钮被按下后,图标变为 🔲,即相对坐标输入方式,其功能是:当按下主工具栏中的 ➕、🔄、🔲 按钮时,X、Y、Z 文本框中显示的是三种操作的相对值。

(3) 栅格 = 10.0 栅格设置显示:将显示栅格方格的大小。

(4) 添加时间标记 时间标签:通过选择标记名称可以轻松跳转到动画中的任何点。该标记可以相对于其他时间标记进行锁定,以便移动一个时间标记时可以更新另一个时间标记的时间位置。时间标记不附加到关键帧上。这是命名动画中出现的事件,并浏览它们最简单的方式。如果移动关键帧,就需要相应地更新时间标记。

小练习:在透视图中建立一个几何体,进行移动和缩放操作,观察状态栏参数的变化。

3.1.2　视图显示

1. 自定义视图

3ds Max 的用户视图默认布局如图 3-9 所示。分别是顶视图、前视图、左视图和透视图。3ds Max 的用户视图可以根据操作需要重新进行设置。

实例

自定义用户视图

(1) 在菜单中选择"自定义"|"视图配置"命令,单击"布局",出现图 3-10(a)所示的配置面板。

(2) 单击 🔳 图标,视图布局变成图 3-10(b)所示的样式,视图自定义完成。

图 3-9 3ds Max 默认视图布局图

(a) 默认布局

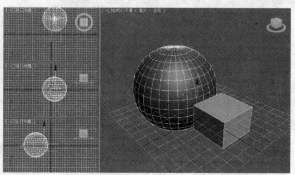

(b) 改变视图布局

图 3-10 视图配置

3ds Max 提供了 14 种视图配置方案，用户可以根据自己的喜好及实际操作需要来配置视图。

2. 视图显示模式

对视图中的物体进行操作时，通常要对物体进行不同模式的显示。激活某一视图(在视图名称上右击)，会弹出图 3-11 所示的菜单。图 3-11(a)中包含顶视图、底视图、左视图、右视图、前视图、后视图、正交视图、透视视图，选中哪一个，当前视窗即变为什么样的视窗。

图 3-11(b)所示的菜单可设置视窗中物体的显示方式，包括如下。

- "平滑＋高光"显示：默认显示模式。
- "面＋高光"显示：以面状显示物体，并且表面有高光。
- "亮线框"显示：以线框显示物体，材质颜色保留在线框上。
- "线框"显示：单一线框显示物体。
- "边界框"显示：显示效果是将物体以方框盒来代表，这有利于提高屏幕显示速度，一般少用。

(a) 选择透视 (b) 选择平滑+高光

图 3-11 3ds Max 视图控制菜单

3.1.3 常用设置

1. 系统单位设置

3ds Max 用它自己内部的系统单位进行创建和测量。不管用户实际使用的是什么单位,程序都将用默认的系统单位来保存和计算。这就意味着可以合并用任何标准单位创建的模型而不改变它的真实比例。3ds Max 的默认系统单位是 1.000in(英寸)。1 英寸＝2.54 厘米,1 英尺＝12 英寸。

系统单位设置的基本方法为:首先选择"自定义"|"单位设置"命令,然后再对弹出的图 3-12所示的对话框进行设置。

对话框中的参数解释如下。

- "公制":包括 4 种国际公制单位可选择,即"毫米"、"厘米"、"米"、"公里"。
- "美国标准":下分为分数英寸、小数英寸、分数英尺、小数英尺等。

> 该对话框中的参数除非特别需要,不必改动,按默认即可。

2. 数字视频选项设置

在 3ds Max 中,完成建模、贴图等操作后,要将设计的作品输出时,尤其是输出为视频时,必须

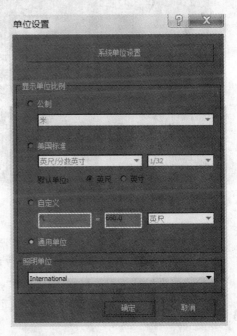

图 3-12 "单位设置"对话框

对视频选项进行设置。

设置帧速率、时间码和动画长度

（1）单击动画控制区的时间配置按钮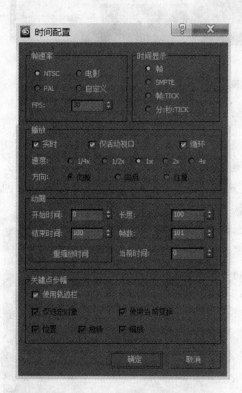，弹出如图 3-13 所示的对话框。

（2）"帧速率"选择 PAL，"时间显示"选择"帧"或"分：秒：TICK"。

注意："动画"选项组中的"长度"根据实际需要设置，25 帧为 1 秒。

设置图像、视频等

（1）在设计的场景文件处于打开状态下，单击主工具栏中的 按钮，弹出如图 3-14 所示的对话框。

图 3-13 "时间配置"对话框

图 3-14 渲染设置对话框

（2）在"公用"选项卡中，"输出大小"选择 720×486。

（3）"选项"中，选中"视频颜色检查"和"渲染为场"两个选项。

（4）"渲染输出"选项中，单击"文件"按钮，选择输出的文件格式和保存路径。

3.1.4 基本动画技术

在 3ds Max 中，最基本的动画技术是关键帧动画，即通过设置关键帧来实现动画效果。

由于动画中的帧数很多,因此手工定义每一帧的位置和形状是很困难的,3ds Max 中极大地简化了这个工作。3ds Max 可以通过在时间线上几个关键点的定义,自动计算联结关键点之间其他帧的情况,从而得到一个流畅的动画。

小提示:在 3ds Max 中,物体位置的变化可以作动画,除此之外,可以改变的任何参数,包括旋转、比例、参数变化、材质特征等,都是可以设置动画的。

下面将通过两个小实例,介绍物体的简单建模和基本动画实现。

 实例

滚落的小球

此实例要实现小球从倾斜的板上滚下的效果。

1) 建立一个平板

(1) 在透视图中建立一个长方体,作为平板(见图 3-15),其参数设置如图 3-16 所示。

图 3-15　创建一个长方体　　　　　　　　　　图 3-16　长方体参数设置

在 3ds Max 中坐标是一个非常重要的概念,在透视图中,坐标系中 X、Y、Z 三个坐标轴分别代表水平方向、垂直于屏幕方向、竖直方向。设置一个物体的长、宽、高时,长代表 Y 轴方向,宽代表 X 轴方向,高代表 Z 轴方向。

(2) 在前视图中,把平板沿 Y 轴旋转 30°,如图 3-17 所示。

2) 建立一个小球

(1) 在透视图中创建一个"球体",半径为 20。

(2) 调整小球的位置,使其刚好位于平板上方,如图 3-18 所示。

图 3-17　长方体倾斜　　　　　　　　　　图 3-18　绘制小球

第3章　建模技术

在 3ds Max 中调整物体的位置,要综合使用顶视图、左视图、前视图,从这几个视图中观察,都达到要求时,物体的位置才算移动完成。在不同视图切换时,一定要右击切换,这样可以保持要移动的物体始终处于选中状态。

3)更改小球的坐标系

(1)使小球处于选中状态,选择"视图"|"拾取"命令,如图 3-19 所示。

(2)单击平板,在小球的坐标系中 Z 轴就与平板垂直了,如图 3-20 所示。

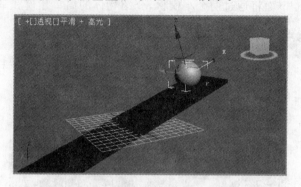

图 3-19 3ds Max 坐标系选择列表

图 3-20 小球拾取长方体的坐标系

4)设置动画

(1)按下"自动"按钮,轨迹栏变为红色。

(2)转到第 100 帧,把小球移动到平板的下端,如图 3-21 所示。

(3)右击主工具栏中的 ◎ 按钮,弹出图 3-22 所示的对话框,让小球沿 Y 轴逆时针旋转 90°。

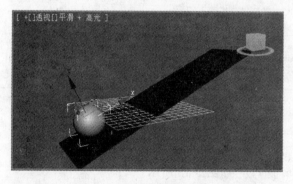

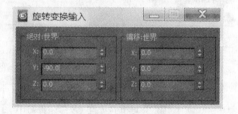

图 3-21 小球移至长方体下端

图 3-22 设置小球旋转

(4)关闭自动关键帧,小球沿倾斜平板滚下的动画就完成了。

主工具栏上的"移动"、"旋转"按钮,右击时会弹出参数设置对话框,可以通过输入参数来精细控制移动和旋转的程度。

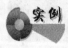 **实例**

跳动的茶壶

本实例要完成的效果是 10 个茶壶无规律地跳动。

1）建立环形阵列

在"创建"面板中,单击"系统",再单击"环形阵列",在透视图中建立一个图 3-23 所示的环形阵列,参数设置如图 3-24 所示。

图 3-23　创建环形阵列

图 3-24　阵列参数

2）设置动画

（1）按下"自动关键点"按钮,使其呈现红色。转到第 100 帧。

（2）环形阵列的参数中,把"相位"改为 5,如图 3-25 所示。

（3）单击"自动关键点"按钮,完成动画记录。

（4）单击" ▶ "按钮,就可以看到环形阵列中的立方体进行无规则的跳动了。

注意:在该实例中,物体无规则地跳动,就是依靠环形阵列相位的改变来实现的。

3）建立茶壶

在透视图中建立一个茶壶,如图 3-26 所示。

图 3-25　更改相位

图 3-26　新建茶壶

注意:要实现茶壶的跳动,只需要把阵列中的立方体替换为茶壶即可。

4）替换阵列中的物体

（1）在主工具栏中单击" ▦ （曲线编辑器）"按钮,弹出如图 3-27 所示的对话框。

注意:轨迹视图在 3ds Max 制作动画的过程中非常重要,后面的实例还会反复提及。

图 3-27　3ds Max 轨迹视图

（2）在左侧找到"对象（Teapot）"，右击，选择"复制"命令。

（3）在视窗中选择任意一个小立方体，在曲线编辑器中找到 Box01 下的"对象（Box）"，右击，选择"粘贴"，弹出如图 3-28 所示的对话框。选中"替换所有实例"，立方体都被替换为茶壶。制作完成的跳动的茶壶动画界面如图 3-29 所示。

图 3-28　替换阵列物体对话框

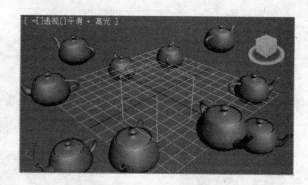

图 3-29　替换为茶壶的界面

3.2　基　础　建　模

3ds Max 包含如下几种建模方式。

（1）参数化的基本物体和扩展物体，即"几何体"下的"标准基本体"和"扩展基本体"。

（2）参数化的门、窗，即"几何体"下的"门"和"窗"。

（3）运用"挤出"、"车削"、"放样"和"布尔运算"等修改器或工具创建物体。

（4）基本网格面物体节点拉伸法创建物体，即编辑节点法。

（5）面片建模方式，通过编辑网格或可编辑多边形的方式。

（6）运用曲面工具中的横截面"参数"和曲面参数等建模。

（7）NURBS 建模方式。

其中（1）～（4）为基础建模方式，（5）～（6）为中级建模方式，（7）为高级建模方式。

3.2.1　立体文字

与 Photoshop 等软件不同，在 3ds Max 中实现立体文字要相对复杂，需要较多的步骤。也因为多了这些步骤，3ds Max 中实现的立体字效果才多种多样、魅力十足。常见的立体字制作方法有 3 种：挤出、倒角、倒角剖面。

1. "挤出"制作立体字

使用"挤出"功能来制作立体字是最简单的办法，是给二维平面的文字生成厚度，从而生成立体效果。下面通过实例来展示制作过程。

 实例

"挤出"功能制作立体字

在此实例中要制作一个厚度为 10 的立体文字。步骤如下。

1）创建文字

（1）在创建面板中，选择 [图标] 选项卡，再单击"文本"，如图 3-30 所示。

（2）在"文本"的参数卷展栏中输入 3DS MAX 2011，如图 3-31 所示。

图 3-30　创建平面体面板　　　　图 3-31　字体参数设置面板

创建文字时，还可根据需要选择相应的字体、颜色、大小、字间距等参数。

（3）在文字创建处单击，就创建了文字，如图 3-32 所示。

此时的文字还不是立体字，如果单击 [图标] 进行渲染的话，还没法显示。

2）使用"挤出"修改器

（1）使文字处于选中状态，转到"修改"面板，在修改器列表中选择"挤出"，如图 3-33 所示。

图 3-32　在前视图创建文字　　　　　　　　　　图 3-33　修改器列表

在应用变形修改器时,必须使物体处于选中状态。

(2)出现"挤出"的参数修改面板。把"数量"改为 10,如图 3-34 所示设置。立体字的效果就实现了,如图 3-35 所示。

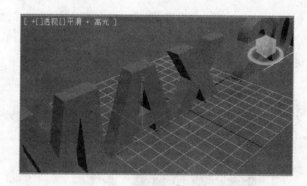

图 3-34　"挤出"参数设置　　　　　　　　　　图 3-35　"挤出"立体字效果

2. "倒角"制作立体字

"倒角"制作立体字的第一步与上面用"挤出"制作立体字相同,只不过选择修改器时,选择"倒角"。"倒角"修改器制作的立体文字,其笔画的边沿不再是单纯的直角,而是可以设置一定的倾斜角度。

 实例

利用"倒角"功能制作立体字

在该实例中要创建一个立体文字的笔画带倒角的效果。步骤如下。

(1)在前视图创建文字 3DS MAX 2011。

(2)使文字处于选中状态,在修改器列表中选择"倒角",出现倒角参数修改面板。把参数设置为如图 3-36 所示,设置完毕后其倒角效果如图 3-37 所示。

图 3-36　倒角参数设置面板

图 3-37　倒角立体字效果

　　倒角实现的立体字，与"挤出"不同，立体字的笔画不再是单纯的直角，而是实现了一定的倾斜角度。倾斜的大小和角度由"级别 1"和"级别 3"的"高度"和"轮廓"两个参数控制，一般这个"轮廓"的数值正负相反。

3. "倒角剖面"制作立体字

　　"倒角剖面"实现了更为强大的立体字实现效果，可以把绘制的二维图形和线条作为立体文字笔画的剖面。

 实例

　　利用"倒角剖面"功能制作立体字

在该实例中要实现用二维图形作为立体文字笔画剖面的效果。步骤如下。

（1）在前视图创建文字 3DS MAX 2011。

（2）在顶视图中绘制折线、直线段、圆形和矩形，如图 3-38 所示。

　　可以绘制不同的剖面曲线，可以是封闭曲线（如圆形、矩形、多边形等），也可以是开放曲线（如直线、折线、弧线等）。

　　（3）使用"倒角剖面"修改器：使文字处于选中状态，在修改器下拉列表中选择"倒角剖面"，出现图 3-39 所示的对话框。

图 3-38　绘制剖面曲线

图 3-39　倒角剖面参数设置面板

（4）单击"拾取剖面"按钮，使按钮处于凹下去的状态。

（5）在顶视图单击直线段，即把直线作为剖面，立体字效果如图 3-40 所示。

（6）在顶视图单击折线，即把折线作为剖面，立体字效果如图 3-41 所示。

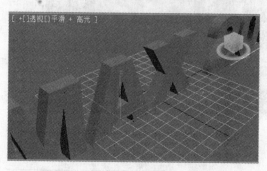

图 3-40　直线作为剖面的立体字

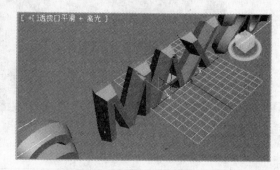

图 3-41　折线作为剖面的立体字

（7）在顶视图单击矩形，即把矩形作为剖面，立体字效果如图 3-42 所示。

如果选择矩形后，立体字效果出现异常，可在修改器列表下的栈中，选中"剖面 Gizmo"，如图 3-43 所示，用"选择并缩放"工具进行调整，直到出现规则立体字为止。

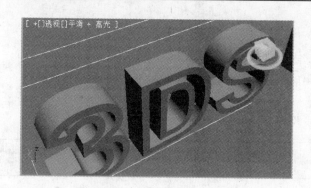

图 3-42　矩形作为剖面的立体字

图 3-43　剖面 Gizmo

剖面的形状决定了形成的立体字的效果，折线、直线等开放曲线形成的立体字是实心的，而封闭曲线形成的立体字一般为空心的。

3.2.2　勾线和轮廓倒角

1. 样条线

样条就是线段，是由一段一段的小曲线或者线段拼接而成的。这种拼接不是毫无规律的，而是在连接点处遵循了一定的连续性的连接。样条是构成复杂物体模型的基础，当然也是建模的基石。

3ds Max 中的二维图形，如线条、圆、矩形、多边形，都可以转变为可编辑样条线。在各种 3D 动画作品中，如立体 Logo、立体的文字、立体的图案等都采用编辑样条线来完成。

2. 样条线建模实例

实例

创建"中国信合"的立体 Logo

此实例展示如何使用"编辑样条线"修改器中的各种功能,以及通过调节点、线段来改变样条线的形状。

1)把原始的 Logo 图片置于 3ds Max 中作为参照

(1)打开 3ds Max 软件,在前视图创建一个平面,如图 3-44 所示。

(2)转到"修改"面板,修改其参数,如图 3-45 所示。

要根据"中国信合"的 Logo 图片来绘制,该图片的大小即为 489×518,为了不使图片变形,平面的大小要与图片相同。

图 3-44 绘制平面体

图 3-45 平面体参数设置面板

(3)选择平面体,单击主工具栏中的 按钮,出现材质与贴图对话框,如图 3-46 所示。

(4)单击"漫反射"后的灰色按钮,弹出如图 3-47 所示的对话框。

图 3-46 贴图面板

图 3-47 材质贴图对话框

(5)选择"位图",弹出图 3-48 所示的对话框,通过浏览选中"中国信合"的 Logo 图片。单击确定后,样本窗里的样本如图 3-49 所示。

图 3-48　选择贴图

图 3-49　设置贴图后的样本球

（6）单击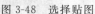，如图 3-50 所示。

> 注意：单击█（把材质赋予物体），就把图片贴到平面上了。若看不到实际效果，单击▨（在视图中显示标准材质）即可。关于贴图的更多内容在下一章中重点讲述。

2）绘制左边的样条线

（1）在"图形"创建面板中，选择"线"，在前视图中，沿左边的图像进行绘制，如图 3-51 所示。

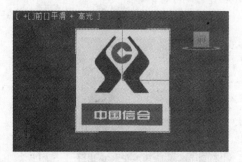

图 3-50　贴图后的平面体

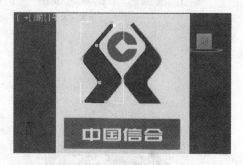

图 3-51　绘制样条线

> 在绘制折线时，单击一次左键就会生成一个样条线上的点。当单击已有的点时，就会提示生成封闭曲线；如果是生成单纯的折线，画到最后一个点时，右击停止。

（2）绘制完毕后，使绘制的样条线处于选中状态，转到"修改"面板，在次物体级别中选择"点"。

（3）依次选择样条线中的点，调整其位置，使样条线与图形边界重合，如图 3-52 所示。

单击 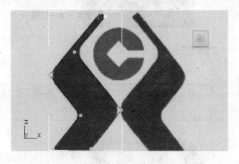 （把材质赋予物体),就把图片贴到平面上了,若看不到实际效果,单击 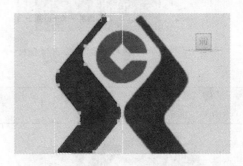 暂(在视图中显示标准材质)即可。关于贴图的更多内容在下一章中重点讲述。

(4) 单击"圆角"按钮,对处于直角顶点的点进行修改,产生圆角的效果,如图 3-53 所示。

使用"圆角"按钮,可以对处于折线的顶点进行操作,通过拖曳鼠标可以产生圆角效果。

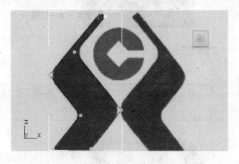

图 3-52 在"点"级别调整样条线

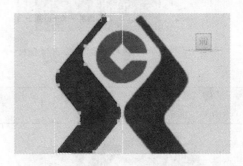

图 3-53 运用点的倒角功能调整

3) 绘制中间红色部分的样条线

分析:红色部分的轮廓是一个圆,里面是一个正方形与长方形的复合体,绘制时要分开绘制,再进行合成。

(1) 绘制一个圆形,使其与红色部分的外圈重合,如图 3-54 所示。

(2) 利用"线"工具,绘制红色部分的内部轮廓。

(3) 修改样条线(操作步骤与 2)相同),在"点"级别进行调整,使绘制的样条线与红色部分的内部轮廓重合,如图 3-55 所示。

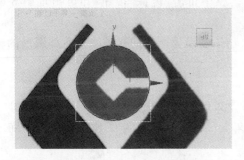

图 3-54 绘制中央红色的外圈圆形

图 3-55 绘制红色图形的内部样条线

下面的工作是将外圈的圆和内部的图形合并。要先用附加功能进行合并,再用布尔功能进行减去操作。

(4) 选中绘制的圆形,在修改器列表下的栈中选择"样条线",如图 3-56 所示。

(5) 在样条线的"修改"面板里,单击"附加"按钮,在视图中单击绘制的中间部分,使两个图形合二为一。

(6) 图 3-57 所示为布尔运算的设置面板,依次单击"差集"和"布尔"按钮,再单击外圈的圆和"布尔"按钮,使其处于被按下的状态,然后单击内圈的样条线(当鼠标指针在该样条

线附近时,指针变为图 3-58 中的形状),即可得到图 3-59 所示的图形。

图 3-56　在栈中选择编辑样条线　　　　　　图 3-57　样条线的布尔运算

> 要从 A 物体中减去 B 物体时,应该先单击"布尔"按钮,然后单击 A 物体,再单击"布尔"按钮,这时按钮会凹下去,再单击 B 物体才算完成。

图 3-58　进行样条线的布尔运算　　　　图 3-59　红色部分样条线进行布尔运算后

4)通过镜像得到右边的样条线

(1)使左边的样条线处于选中状态,在主工具栏中单击"镜像"按钮,即可出现图 3-60 所示的界面。

(2)选中沿 X 轴的镜像,使用移动功能调整位置,使镜像产生的样条线与右部图形的轮廓重合。

5)制作下方文字

(1)在前视图中创建一个矩形,大小与 Logo 下方的红色文字框吻合。

(2)在创建面板中,选择"图形"选项,单击"文本"按钮,出现图 3-61 所示的界面。输入"中"字,选择字体为"汉仪综艺体简"。

> 如果在字体下拉列表中没有"汉仪综艺体简",可以从网上下载,也可购买专门的字库光盘。安装时,只需要把字体文件复制到 C:\WINDOWS\Fonts 下即可。

(3)在前视图单击即可创建字体,如图 3-62 所示。

> 如果字体的长宽比例与 Logo 图片上的字体不同,可通过"选择并缩放"工具,对文字进行变形。

(4)其他三个字的操作重复步骤(2)、(3)的操作即可。最后形成如图 3-63 所示的效果。

(5)选中矩形,转到"修改"面板,利用"编辑样条线"修改器,利用"附加",把做好的几个文字与矩形附加到一起。

图 3-60　左半部样条线进行镜像操作　　　　　　图 3-61　创建文字设置

图 3-62　缩放文字　　　　　　　　　　图 3-63　所有样条线绘制完毕

6）隐藏平面体

　　选择最初绘制的平面体，右击，出现图 3-64 所示的快捷菜单。选择"隐藏选定对象"，背景图就消失了，效果如图 3-65 所示。

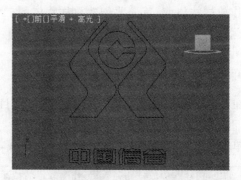

图 3-64　物体快捷菜单　　　　　　　图 3-65　隐藏平面体后的样条线

第3章　建模技术

7）样条线倒角

选择所有的样条线，在修改器列表中选择"倒角"，如图 3-66 所示参数设置。最后生成的立体效果如图 3-67 所示。

图 3-66　倒角设置面板

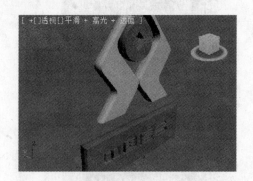

图 3-67　立体效果图

3.3　放样建模

放样是将一个二维形体对象作为沿某个路径的剖面，而形成复杂的三维对象。同一路径上可在不同的段给予不同的形体。可以利用放样来实现很多复杂模型的构建。

3.3.1　放样造型原理

在 3ds Max 里，放样是一种把二维的图形转换为三维的图形建模方法，类似于它的方法是"挤出"、"车削"、"倒角"等。放样法建模是"截面图形"在一段"路径"上形成的轨迹，截面图形和路径的相对方向取决于两者的法线方向。路径可以是封闭的，也可以是敞开的，但只能有一个起始点和终点，即路径不能是两段以上的曲线。所有的"图形"物体皆可用来放样，当某一截面图形生成时其法线方向也随之确定，即在物体生成窗口垂直向外，放样时图形沿着法线方向从路径的起点向终点放样。对于封闭路径，法线向外时从起点逆时针放样，在选取图形的同时按住 Ctrl 键则图形反转法线放样。用法线方法判断放样的方向不仅复杂，而且容易出错，一个比较简单的方法就是在相应的窗口生成图形和路径，这样就可以不用考虑法线的因素。

在制作放样物体前，首先要创建放样物体的二维路径与截面图形。下面通过一个简单的放样实例展示放样的建模过程。

实例

放样的操作过程

（1）在"创建"面板中选择 ⬚ 项目栏，在该项目的面板中单击"星形"按钮，并且在前视窗中创建星状截面。

（2）单击"线"按钮，在顶视窗中创建一条曲线，如图 3-68 所示。

在该实例中，曲线作为放样路径，星形作为放样的截面。

图 3-68　绘制星形和弯曲的样条线

（3）选中视图中的曲线。

（4）在"创建"面板的 ![icon] 界面下，展开下拉列表，如图 3-69（a）所示，选择"复合对象"选项。

（5）在面板中单击"放样"按钮，这时命令面板上出现放样参数卷展栏，如图 3-69（b）所示。

图 3-69　放样的参数面板

> 放样可以通过"获取路径"、"获取图形"两种方法创建三维实体造型。可以选择物体的截面图形后获取路径放样物体，也可通过选择路径后获取图形的方法放样物体。

（6）单击"获取图形"按钮，将鼠标指针移至视窗中单击星状截面。完成放样操作，获得三维造型，如图 3-70 所示。

3.3.2　放样建模实例

在制作一些如台布、床罩、窗帘等的模型时，可以利用一条放样路径，增加多个不同的截面，这样可以减少模型制作的复杂程度，节省时间。下面将练习制作一个圆形台布，用两条手绘的曲线创建放样造型。

图 3-70　放样后效果(1)

实例

　　放样制作桌布

　　(1) 在顶视图中创建台布的上截面和下截面。

　　① 在"创建"面板中的 项目栏中,单击"圆"按钮,建立一个圆形作为台布的上截面。

　　② 在"创建"面板中的 项目栏中,单击"星形"按钮,建立一个"点"为 20 的星形,并在修改器中将这一造型的顶点进行光滑处理,最终将它作为台布的下截面,如图 3-71 所示。

图 3-71　绘制 20 点的星形

　　(2) 在前视窗中绘制放样所需的直线路径。

　　(3) 选择直线路径,单击"放样"按钮,在"创建方法"卷展栏中单击"获取图形"按钮,获取顶面截面。

　　(4) 将"路径参数"卷展栏中的"路径"的参数设定为 100,获取圆形作为桌面。

　　(5) 将"路径参数"卷展栏中的"路径"的参数设定为 20,将鼠标指针移至视窗中再次获取星形图形,如图 3-72 所示。

　　通过两次获取截面,放样得到的台布造型如图 3-73 所示。

　　可以通过在"路径"选项中输入不同的数值,在路径的不同位置多次获取不同的截面图形,完成复杂物体的放样工作。"路径"中的数值,是一个百分比数值,0 是路径起点位置,100 是路径结束位置,50 则是路径 50% 的位置。

　　不同形状的路径与形态各异的截面进行组合,能创造出多种多样的模型。

图 3-72　放样路径设置

图 3-73　放样后效果（2）

3.3.3　放样变形修饰器

"变形"修饰器是专门对放样物体进行修饰的修改器,当选择一个放样物体后,在它的
"修改"命令面板中可以找到"变形"卷展栏,如图 3-74 所示,包
括"缩放"、"扭曲"、"倾斜"、"倒角"、"拟合"5 种修饰器。

1. 利用"缩放"进行放样

"缩放"修饰器主要是对放样路径上的截面大小进行缩放,
以获得同一造型的截面在路径的不同位置大小不同的特殊效
果。可利用这一修饰器创建花瓶、柱子等类似模型。单击"缩
放"按钮,弹出"缩放变形"对话框,其可调节的参数如下。

图 3-74　放样中变形修饰器
面板

📛 :均衡	📊 :缩放关键点
📈 :显示 X 轴	✳ :插入关键点
📉 :显示 Y 轴	🗑 :删除关键点
📐 :显示 XY 轴	✖ :复位变形曲线
💫 :交换变形曲线	➕ 移动控制点

实例

"缩放"制作花瓶

(1) 在"创建"面板中,选择 📷 项,分别单击"线"、"圆"的图标按钮,建立一条直线作为
花瓶路径,一个圆环作为花瓶截面图形。

(2) 使直线处于选中状态。

(3) 在"创建"面板的下拉菜单中,选择"复合物体",单击"放样"按钮。

(4) 在"放样"的参数卷展栏中单击"获取图形"按钮。

(5) 将鼠标指针移至视图中,获取刚才创建的圆作为截面图形,可以看到所放样出的物
体造型是一个柱体,如图 3-75 所示。

(6) 在"修改"命令面板的"变形"卷展栏中,单击"缩放"按钮,弹出"缩放变形"对
话框。

(7) 将对话框中的变形曲线加入关键点,调整为花瓶的外轮廓造型,如图 3-76 所示。

图 3-75　放样获得的圆柱体

图 3-76　缩放变形修饰器

注意：按下 [图] 按钮后单击变形曲线，可在曲线上插入关键点，选择 [图] 可对关键点进行调整，使用对话框中的图标工具可对变形曲线任意进行调整，一直修饰到造型满意为止。对交形曲线进行调整时视图中的被修饰物体也会发生相应的改变。

（8）关闭对话框，在透视窗中观看修饰过的花瓶最终造型，如图 3-77 所示。

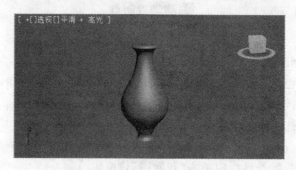

图 3-77　放样所得花瓶模型

2. 利用"扭曲"进行放样

"扭曲"修饰器主要是使放样物体的截面沿路径的所在轴旋转，以形成最终的扭曲造型。对放样物体进行"扭曲"修饰可以创建出钻头、螺丝等扭曲的造型。

实例

"扭曲"制作钻头

下面将利用上一节放样出的原始造型,对它进行"倾斜"修饰,创建出一个钻头造型。具体步骤如下。

(1)选择放样物体(同制作花瓶的前5步,生成圆柱体)。

(2)在"修改"命令面板中的"变形"卷展栏中,单击"扭曲"按钮。参照图3-78来调整"扭曲变形"对话框中的变形曲线。

注意:设置过程中可以在视图中看到放样物体的造型变化。

(3)最终形成的造型如图3-79所示,是一个类似于钻头的造型。

图 3-78 倾斜变形修饰器

图 3-79 放样所得钻头模型

3. 利用"倾斜"进行放样

"倾斜"变形是通过改变截面在 X、Y 轴上的比例,使放样对象发生倾斜变形。

实例

"倾斜"制作被压扁的铁管

在此实例中,要对放样生成的圆柱体进行"倾斜"操作,产生圆柱体被压扁的效果。具体操作步骤如下。

(1)选择原始的放样物体(同制作花瓶的前5步,生成圆柱体)。

(2)在"修改"命令面板中的"变形"卷展栏中,单击"倾斜"按钮,在弹出的对话框中对变形曲线进行加点调整,如图3-80所示。

（3）关闭对话框，这时原始的放样物体已被局部压扁，如图 3-81 所示。

图 3-80　倾斜变形对话框

图 3-81　倾斜变形所得物体

4．利用"倒角"进行放样

通过在路径上缩放截面图形，产生中心对称的倒角变形。

 实例

"倒角"的使用

在此实例中，通过对放样生成的圆柱体进行"倒角"操作，生成一个类似于纺锤的效果。具体操作步骤如下。

（1）选择原始的放样物体（同制作花瓶的前 5 步，生成圆柱体）。

（2）在"修改"命令面板中的"变形"卷展栏中单击"倒角"按钮。在弹出的"倒角变形"对话框中参照图 3-82 所示的曲线来调整变形曲线。

图 3-82　"倒角变形"对话框

（3）调整后倒角效果如图 3-83 所示。

图 3-83　倒角变形所得物体

3.4　修改建模

3.4.1　编辑修改器

1. 编辑修改器的概念

编辑修改器是用来修改场景中几何体的工具。3ds Max 自带了许多编辑修改器,每个编辑修改器都有自己的参数集合和功能。一个编辑修改器可以应用给场景中的一个和多个对象,同一对象也可以被应用多个修改器。后一个编辑修改器接受前一个编辑修改器传递过来的参数。编辑修改器的次序对最后结果影响很大。

2. 编辑修改器堆栈显示区域

编辑修改器堆栈显示区域其实是一个列表,它包含基本对象和作用于基本对象的编辑修改器。通过这个区域可以方便地访问基本对象和它的编辑修改器。图 3-84 所示的排球是由一个立方体通过施加图 3-85 所示的不同修改器做成的,即对立方体依次使用"编辑网格"、"网格选择"、"球形化"、"面挤出"、"网格平滑"5 个修改器,就把一个立方体变成了一个排球的形状。

图 3-84　排球模型

图 3-85　排球建模所使用的修改器

实例

　　编辑修改器的使用

在此实例中练习修改器的使用方法,以及修改器在不同物体之间的复制。

（1）在透视图中创建一个球体和一个圆柱体，如图 3-86 所示。

（2）选中圆柱体，在修改器列表中选择"弯曲"，参数面板设置如图 3-87 所示。应用"弯曲"修改器后的圆柱体如图 3-88 所示。

图 3-86 创建球和圆柱体

图 3-87 弯曲参数设置

（3）选中视图中的球体，转到"修改"面板。在修改器列表下选择 Stretch，如图 3-89 所示。拉伸的参数设置为如图 3-90 所示。拉伸后的球体如图 3-91 所示。

图 3-88 圆柱体进行弯曲后

图 3-89 对球体使用拉伸修改器

图 3-90 拉伸参数

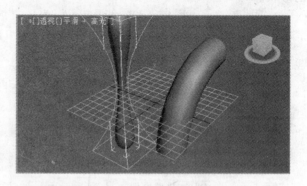

图 3-91 球体拉伸后效果

（4）在视图中选中弯曲后的圆柱体，转到修改面板。

（5）在修改器堆栈中，选中"弯曲"，直接拖到视图中拉伸后的球体，如图 3-92 所示。这样就把应用到圆柱体的修改器也应用到拉伸后的球体了，并且参数也与圆柱体的完

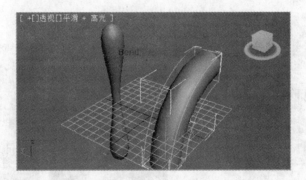

图 3-92　把弯曲修改器拖到球的变形体

全相同,如图 3-93 所示。球体的修改器堆栈中,就多了 Bend 这一项,如图 3-94 所示。

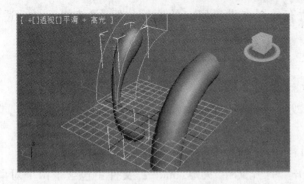

图 3-93　两个物体都弯曲后

图 3-94　球体的修改器列表

通过上述实例说明,已经对物体设置的修改器也可以通过拖曳到不同对象上进行复制。

3.4.2　FFD 自由变形修改

FFD 自由变形修改器用于变形几何体。它由一组称为格子的控制点组成。通过移动控制点,其下面的几何体也跟着变形。

1. FFD 的次对象层次

FFD 的次对象层次如图 3-95 所示。FFD 编辑修改器有 3 个次对象层次。

(1)"控制点":单独或者成组变换控制点。当控制点变换的时候,其下面的几何体也跟着变化。

(2)"晶格":独立于几何体变换格子,以便改变编辑修改器的影响。

(3)"设置体积":变换格子控制点,以便更好地适配几何体。

做这些调整时,对象不变形。

2. FFD 修改器参数面板

FFD 的"参数"卷展栏如图 3-96 所示。FFD 的"参数"卷展栏包含 3 个主要选项组。

(1)"显示"选项组控制是否在视图中显示格子。还可以按没有变形的样子显示格子。

(2)"变形"选项组可以指定编辑修改器是否影响格子外面的几何体。

图 3-95　栈中的 FFD 修改器　　　　　　　图 3-96　FFD 修改器参数面板

（3）"控制点"选项组可以将所有控制点设置回它的原始位置，并使格子自动适应几何体。

利用 FFD 修改器制作火炬效果

在此实例中，练习使用 FFD 修改器，再配合选择并缩放工作，制作一个火炬模型。具体步骤如下。

（1）启动 3ds Max，或者在菜单栏选择"文件"|"重置"命令，复位 3ds Max。

（2）在菜单栏选择"文件"|"打开"，打开文件"火炬.max"。文件中包含了两个对象，如图 3-97 所示。

（3）在透视视图选择位于上端的多面柱体对象。

（4）选择"修改"命令面板，在编辑修改器列表中选择 FFD 3×3×3，如图 3-98 所示。

图 3-97　火炬原始模型　　　　　　　　图 3-98　修改器列表

（5）单击编辑修改器显示区域内 FFD 3×3×3 左边的＋号，展开层级。

（6）在编辑修改器堆栈的显示区域单击"控制点"，如图 3-99 所示。

（7）在前视图使用区域选择的方式选择顶部的控制点，如图 3-100 所示。

（8）在主工具栏中选取 （选择并均匀缩放）按钮。

（9）在顶视图将鼠标指针放在变换轴的 XY 坐标系交点处，如图 3-101 所示，然后缩放控制点，直到它们离得很近为止，如图 3-102 和图 3-103 所示。

图 3-99　栈中的 FFD 3×3×3 修改器

图 3-100　控制点模式下的线框图

图 3-101　选择最上方的控制点

图 3-102　对选中的点进行压缩变形

（10）在前视图选择所有中间层次的控制点。

（11）在顶视图右击激活它。

（12）在顶视图将鼠标指针放在变换坐标系的 XY 交点处,然后放大控制点,直到它们与图 3-104 类似为止。

图 3-103　挤压变形后的模型

图 3-104　选中中间的控制点

（13）单击主工具栏中的"选择并旋转"按钮,右击,弹出图 3-105 所示的对话框。

（14）在透视图将选择的控制点沿 Y 轴旋转 60°,效果如图 3-106 所示。

（15）在编辑修改器堆栈显示区域单击 FFD 3×3×3,返回到对象的最上层,模型制作完成。

图 3-105　旋转参数设置 　　　　　　　图 3-106　火炬的最后模型

3.4.3　编辑网格模型

"编辑网格"对于物体所起的作用，与"编辑样条线"对于样条线一样，只不过编辑网格的操作更加复杂。对一个物体，如球形、立方体等，应用编辑网格后，可以生成点、边、面等子物体级别，通过对子物体级别的修改达到对物体修改的目的。

使用"编辑网格"制作足球模型

（1）在"创建"面板下选择"扩展基本体"，选中"异面体"，如图 3-107 所示。在透视图创建异面体，如图 3-108 所示。

图 3-107　扩展基本体创建面板 　　　　　　图 3-108　创建异面体

（2）异面体的参数设置如图 3-109 所示，修改为"十二面体/二十面体"，参数 P 修改为 0.36。效果如图 3-110 所示。

图 3-109　参数修改面板 　　　　　　　　图 3-110　修改为十二面体后的模型

（3）使异面体处于选中状态，转到修改器面板，应用"编辑网格"修改器，选中"多边形"次物体级别，在视图中选择所有面。

注意：在 3ds Max 中，选中多个物体时，使用鼠标圈选即可。

（4）在修改器面板中，单击"炸开"按钮，再单击"确定"按钮。

（5）在主工具栏中单击 ，出现如图 3-111 所示的对话框，说明异面体所有的面已经被炸开。

（6）选择全部物体，如图 3-112 所示。

图 3-111 所示的"按名称选择"工具，是在大场景建模中经常使用的工具。可选择单一物体，也可按住 Ctrl 键配合鼠标左键选择多个物体，还可选中全部物体。

图 3-111 炸开后场景中物体列表

图 3-112 选中所有面

（7）转到"修改"面板，应用"网格选择"修改器，选中"多边形"次物体级别，在视图中选择所有面。如图 3-113 所示，视图中的面颜色变为红色。

在 3ds Max 中，网格物体被选中都是红色显示，如果不是红色显示，说明没有选择该网格。

图 3-113　用"网格选择"选中所有面

（8）应用"面挤出"修改器，如图 3-114 所示设置参数。在视图中异面体的效果如图 3-115 所示。

图 3-114　"炸开"参数　　　　　　　　　　　图 3-115　"炸开"后效果

（9）应用"网格平滑"修改器，如图 3-116 所示设置参数。如图 3-116（a）所示，"细分方法"选择"四边形输出"；如图 3-116（b）所示，"平滑参数"中"强度"输入 0.3。

修改器堆栈中，可以显示已经应用过的所有修改器，如图 3-117 所示。在视图中可以看到足球的模型已经初步形成，如图 3-118 所示。

（a）　　　　　　　　　（b）

图 3-116　网格平滑参数

图 3-117　栈中的修改器

图 3-118　网格平滑后效果

（10）为足球贴上黑白相间的材质，一个足球建模过程就完成了。这个内容在第 4 章中讲解。

3.5　多边形建模

3.5.1　多边形建模概述

可编辑多边形是 3ds Max 中又一个强劲的建模工具，能用于人物、生物、植物、机械、工业产品等的建模。可编辑多边形与可编辑网格的操作有很多都是相同的，但也存在差别。比如在以下这 3 方面就有所不同：①可编辑多边形的工具更加丰富，如从 3ds Max 7.0 以后就增加的"桥接"工具。可编辑网格则不具备此功能。②网格的基本体是三角面。而多边形是任意的多边形面。可编辑网格中"面"的图标是三角形状，而多边形则是"多边形"，可编辑多边形中还有"边界"级别。所以说可编辑多边形建模更加灵活。③可编辑多边形内嵌了 Nurms（曲面），而可编辑网格只能外部添加"网格平滑"。

1. 通用工具栏

可编辑多边形的通用参数栏如图 3-119 所示。

图 3-119　"可编辑多边形"建模通用参数

1）"选择"卷展栏
• 按顶点：此项可以在"顶点"模式以外的其他"次物体级别"中使用。当选择一个顶点，使用该顶点的边或面将被选中。是边还是面，取决于次物体的模式。

- 忽略背面：选中此项，则无法选择后面部分的顶点、边、面元素。
- 收缩：此项收缩减少次物体元素。
- 扩大：此选择扩展增加次物体元素。
- 环形：此工具工作在"边"和"边界"次物体模式下，选择平行于所选边或边界的次物体。
- 循环：此工具只工作在"边"和"边界"次物体模式下。选择与所选边或边界相一致的次物体。

2）"软选择"卷展栏

- 使用软选择：决定是否打开软化功能。
- 衰减：设置衰减范围。
- 收缩：代表沿纵轴提高或降低曲线最高点。
- 膨胀：用来设置该区域的丰满程度。
- 明暗处理面板切换：以亮度面显示受影响区域。

2. 次物体"点"参数面板

"可编辑多边形"的次物体"点"参数面板如图 3-120 所示。

图 3-120 "可编辑多边形"建模中"点"参数

1）编辑顶点

- 移除：删除选择的点。和 Delete 键不同的是，移走一个顶点后网格保持面的完整。此功能在建模当中非常有用。
- 断开：在所选的顶点处为每个相连的面创建新的顶点。
- 挤出：存在于"顶点"、"边"、"边界"和"多边形"次物体模式中。
- 焊接：将所选次物体合并。
- 切角：将所选次物体进行倒角处理。
- 目标焊接：同"焊接"功能。

- 连接：在所选次物体之间添加边。
- 移除孤立顶点：删除孤立于物体的多余顶点。
- 移除未使用的贴图顶点：删除一些其他的操作已经完毕之后剩下的点。它们是 Unwrap UVW 中的可见贴图的顶点，但是不存在于模型之中。

2）编辑几何体

- 重复上一个：重复执行上一次对物体的任何操作。
- 约束：对次物体进行移动操作时，次物体的操作被约束到"边"或"面"上。
- 创建：创建孤立于物体的顶点。
- 塌陷：将所选顶点合并为一个点。
- 附加：将其他的网格物体结合到当前物体。
- 分离：将所选次物体分离为独立的网格物体。
- 切片平面：在选择的面上添加一条直线边。
- 快速切片：在视图中沿着某一方向在网格上添加一条直线边。
- 切割：切割是更为精确的剪切工具。鼠标指针在不同的次物体层级上显示的形状也是不同的。
- 网格平滑：对所选次物体进行细化。
- 细化：对选定的次物体进行细化。
- 平面化：按所选次物体的法线进行平面对齐。
- 视图对齐：将所选的次对象都对齐活动视图平面。
- 栅格对齐：将所选的次对象都对齐活动视图的栅格平面。
- 隐藏选定对象：隐藏所选对象。

3. 次物体"边"参数面板

"可编辑多边形"的次物体"边"参数面板如图 3-121 所示。相同命令同上述其他次物体对象，不再重复。

- 利用所选内容创建图形：将选择的边转换生成独立的二维样条。
- 编辑三角形：改变网格物体三角形面的划分方式。可以在"边"、"边界"、"多边形"和"元素"模式下使用。

4. 次物体"边界"参数面板

"可编辑多边形"的次物体"边界"参数面板如图 3-122 所示。相同命令同上述其他次对象。

封口：将选择的缺口边界进行封口。

图 3-121 "多边形"建模中"边"参数

图 3-122 "多边形"建模中"边界"参数

第3章 建模技术

5. 次物体"多边形"参数面板

"可编辑多边形"的次物体"多边形"参数面板如图 3-123 所示。相同命令同上述其他次对象。

图 3-123　"多边形"建模中"多边形"参数

- 插入顶点：细分多边形面。
- 轮廓：偏移当前选择多边形的边。
- 插入：通过向内偏移当前选区的边创建新的多边形。"插入"可以在一个或者多个多边形中执行。
- 翻转：翻转选择的面和元素的法线。
- 从边旋转：在"多边形"次物体模式下，可挤压绕任意边旋转的面。
- 沿样条线挤出：在"多边形"次物体模式下，依据一条二维样条曲线挤压一个面。

3.5.2　实例——水杯的建模

实例

水杯的建模

1）绘制一个长方体作为杯子的底部

（1）打开 3ds Max，激活顶视窗，在工具面板中单击"创建"|"几何体"|"长方体"按钮，在场景中创建一个长方体，如图 3-124 所示。

（2）在"参数"卷展栏中修改"长度"为 100，"宽度"为 100，"高度"为 2，"长度分段"和"宽度分段"为 5，如图 3-125 所示。

图 3-124　在顶视图创建长方体

图 3-125　长方体参数

（3）激活透视窗，然后选择场景中的长方体，按 F4 键显示物体网格，如图 3-126 所示。

（4）单击"修改"按钮，打开"修改"命令面板，在"修改器列表"下面右击，在弹出的菜单中选择"可编辑多边形"，如图 3-127 所示。

图 3-126　在透视图中查看长方体　　　　图 3-127　转化为可编辑多边形的菜单

注意：把创建的物体转化为可编辑多边形，也可在视图中选中物体右击，在弹出的快捷菜单中选择"转换为"|"可编辑多边形"，就可以把物体转化为可编辑多边形。

（5）激活顶视图，单击 按钮，打开"修改"命令面板，在"选择"卷展栏中单击 按钮。

（6）单击 按钮，分别移动这些顶点。效果如图 3-128 所示。

（7）用鼠标依次圈选 4 个边的中间的两个顶点，单击 按钮，分别移动这些顶点。效果如图 3-129 所示。

图 3-128　在点模式下编辑

（8）在"选择"卷展栏中单击 按钮，选中"忽略背面"选项。

（9）按住主工具栏中的 按钮不放，选择 工具。

（10）如图 3-130 所示，单击选择中间的一个面片。拖曳鼠标，选择所有的上表面（即红色部分）。

（11）在"编辑多边形"卷展栏中单击"插入"按钮（如图 3-131 所示），在物体表面拖曳鼠标，在多边形的顶部插入一个面。效果如图 3-132 所示。

图 3-129　点模式下编辑后的效果

图 3-130　用"多边形"模式选择

图 3-131　可编辑多边形参数面板

图 3-132　"插入"操作后效果

2）通过挤压形成杯子壁

（1）激活顶视窗，按住 Ctrl 键，选择边缘的一圈面，如图 3-133 所示屏幕上显示的红色部分。

（2）激活透视窗，在"编辑多边形"卷展栏中单击"挤出"按钮，按住鼠标向上拖曳形成挤压，如图 3-134 所示。

> 用鼠标拖曳挤压时，不要一下拖到顶，中间停几次，每停一次就会形成一个环形的网格，为后面的编辑做准备。

（3）在"编辑多边形"卷展栏中单击"倒角"按钮，按住鼠标继续向上拖曳进行倒角挤压。结果如图 3-135 所示。

图 3-133 选中外圈的多边形 　　　　图 3-134 进行挤出操作

图 3-135 倒角后效果

（4）单击"移动"按钮，按住鼠标沿着 z 轴移动可以减小倒角挤压的厚度。

（5）选择"点"子物体级别，取消选中"忽略背面"。在前视图中，选择杯底上面的一层点元素，按空格键锁定。

（6）单击主工具栏中的"选择并均匀缩放"按钮，对选中的顶点进行缩放；单击"移动"按钮，沿着 y 轴移动这些顶点。结果如图 3-136 所示。

图 3-136 "点"模式下在前视图调整杯子外形

①用鼠标圈选或者单击选择时，按住 Ctrl 键可以增加选择，按住 Alt 键则减少选择，和资源管理器中作用相同。②选中的物体按空格键可以锁定，再按一次空格键解锁。

（7）再次按下空格键解除锁定，选择上面的一行顶点，仿照上面的步骤，按空格键锁定，然后单击 ▣ 按钮对选中的顶点进行缩放，单击"移动"按钮，沿着 y 轴移动这些顶点，结果如图 3-137 所示。

图 3-137　调整后效果

3) 创建杯子柄

（1）在"选择"卷展栏中单击"多边形"按钮，激活前视窗，单击选择一个面，如图 3-138 所示屏幕中显示的红色部分。

（2）激活左视窗，单击"挤出"右边的"设置"按钮，弹出"挤出"参数对话框，如图 3-139 所示。设置"挤出高度"的数值（图中的数值仅供参考，应根据实际情况调节）。单击"应用"按钮，可以发现已挤压出一块多边形物体。

图 3-138　选中向外的一个面

图 3-139　"挤出"参数对话框

（3）不关闭"挤出多边形"对话框，继续设置"挤出高度"合适的数值，单击"应用"按钮，可以发现每次都挤压出一块多边形物体。

（4）单击主工具栏中的"选择并旋转"按钮，将挤压出来的物体弯曲，配合"移动"工具，单击"确定"按钮关闭对话框。最后得到的物体如图 3-140 所示。

图 3-140　挤出后杯子效果

（5）在"选择"卷展栏中单击"边界"按钮，选择一个边（即屏幕红色的边界），然后在"编辑边界"卷展栏中单击"桥"按钮，在场景中用鼠标拖动虚线到相对的面的边界上松手，这样就将杯子柄和杯子壁结合，如图 3-141 所示。

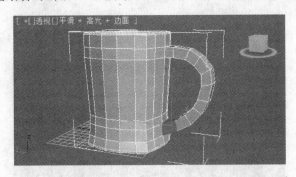

图 3-141　把杯柄末端与杯壁焊接

（6）在"修改"命令面板中，在"选择"卷展栏中单击"顶点"按钮。利用"移动"工具，轻微移动杯子柄的那些顶点进行调整。效果如图 3-142 所示。

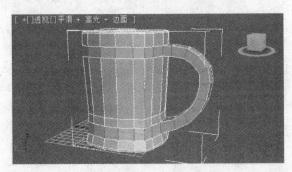

图 3-142　移动点调整杯柄的外形

（7）在"修改"命令面板中，在"选择"卷展栏中单击"边"按钮。在场景中选择杯壁的一条边，然后单击"环形"按钮。效果如图 3-142 所示，和所选竖边处于同一环路，所有边都被选中。

（8）在"修改"命令面板中，在"编辑边"卷展栏中单击"连接"按钮。效果如图 3-143 所示，又增加了一个环形网格。

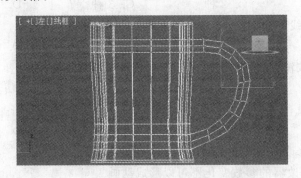

图 3-143　增加杯柄控制行

（9）在"修改"命令面板中，在"选择"卷展栏中单击"顶点"按钮。按 Ctrl 键，鼠标画框选择杯子柄上的顶点（图中红色的顶点），如图 3-143 所示。

（10）激活透视窗，单击主工具栏中的 ▨ 按钮，沿着 x 轴方向拖曳，这样将杯子柄凸出一些，如图 3-144 所示。

（11）选中杯子，在"修改"命令面板中，选择"网格平滑"，如图 3-145 所示。

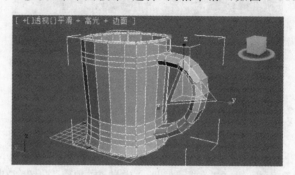

图 3-144　变形后的杯柄

图 3-145　网格平滑后的杯子

3.6　练　　习

1. 单项选择题

（1）在 3ds Max 中，选择区域形状有（　　）。

　　A. 1 种　　　　　　B. 2 种　　　　　　C. 3 种　　　　　　D. 4 种

（2）"编辑样条线"中有（　　）个次物体类型。

　　A. 5　　　　　　　B. 4　　　　　　　C. 3　　　　　　　D. 6

（3）以下什么按钮在"编辑网格"的任何次物体层级均可用？（　　）

　　A. 分离　　　　　　B. 选择开放边　　　C. 斜角　　　　　　D. 附加

（4）布尔运算没有的运算操作类型为（　　）。

　　A. 并集　　　　　　B. 差集　　　　　　C. 交集　　　　　　D. 连接

（5）以下关于修改器的说法正确的是（　　）。

　　A. 弯曲修改器的参数变化不可以形成动画

　　B. NURBS 建模又称为多边形建模

C. 放样是使二维图形形成三维物体

D. "可编辑多边形中的网格平滑"中有三种次物体类型

2. 多项选择题

(1) 下列属于复合物体的有()。

 A. 放样 B. 图形合并 C. 布尔 D. 车削

(2) 点的属性有()。

 A. 平滑 B. 角点 C. Bezier 角点 D. Bezier

(3) 下面的二维图形可以作为放样路径的有()。

 A. 圆 B. 直线 C. 螺旋线 D. 圆环

(4) 不能精简物体表面的命令有()。

 A. 优化 B. Multires C. 弯曲 D. 细分

(5) 下面编辑器中可以改变几何体的光滑度的有()。

 A. 网格平滑 B. 编辑网格

 C. 可编辑多边形中的网格平滑 D. 锥化

3. 思考题

(1) 简述放样建模的步骤。

(2) 简述"编辑网格"和"编辑面片"调整器的次对象及这两个调整器的区别。

4. 实验题

(1) 基础实验

① 分别利用挤出、倒角、倒角剖面三种修改器实现立体字效果。

② 设计一个物体沿固定曲线运动的动画。

③ 反复使用弯曲修改器,使一个圆柱体形成一个"9"形。

④ 使用扩展基本体中的切角长方体来形成一个沙发模型。

(2) 综合实验

① 利用放样建模,实现图 3-146 所示的蛇形。

② 利用 Lathe 撤销修改器,实现图 3-147 所示的酒杯模型。

③ 利用修改建模,实现图 3-84 所示的排球模型。

④ 使用"创建"面板中的门、窗、AEC 扩展中的墙体,创建一个房子的模型。

图 3-146 放样变形的蛇形

图 3-147 高脚杯模型

75

第3章 建模技术

第4章 材质与贴图

【学习导入】

小王是一个 3ds Max 的爱好者,经过一段时间的学习之后,已经初步掌握了一些建模技术,能够完成一些简单物体的建模。但是他总觉得自己制作的模型不够美观,模型的样子与实际物体的差别很大。当他看到别人用 3ds Max 软件实现的金属、陶瓷、玻璃等各种材质的物体时羡慕不已,同时也向往拥有这些技术,使自己制作的作品更加令人陶醉。本章的内容可以帮助小王实现他的想法。本章在建模技术的基础上,介绍 3ds Max 中的材质与贴图,即要对建好的模型进行修饰,使其看起来更加真实和美观。

【学习目标】

(1) 知识目标:了解材质类型、贴图的类型(2D 贴图和 3D 贴图)、贴图的使用方法、贴图坐标的概念、反射和折射的原理。

(2) 能力目标:能熟练使用各种材质、贴图的操作方法,能制作金属、玻璃、水、塑料等常见材质。

(3) 素质目标:对现实世界中的物体,能尝试用材质和贴图操作,模拟真实的质感。

4.1 材 质 类 型

物体的材质就是指物体模型经过计算机渲染后所呈现出的最终外表效果,就好像是人的衣服一样。相同的模型被赋予不同的材质后可能产生的结果大相径庭,比如一个立方体模型被赋予木头纹理和大理石纹理后就分别成了一块木板和一块大理石。

> 材质与贴图的区别如下。
> - 材质是一个东西的质地,比如说玻璃、金属、塑料等;贴图是一个东西的表面,例如地板的纹理、大理石的纹理图片之类。
> - 在"材质/贴图"浏览器中,材质前面为 ● 标识,而贴图前面为 ▨。

4.1.1 标准材质

"标准"类型材质是使用率最高的材质编辑模式,利用它可以制作出许多令你感到神奇的效果,同时它也是其他特殊类型材质的基础材质。利用标准材质可以制作出具有反光、凹凸、高光、透明、自发光、折射等特性的物体表面,这些丰富的功能也使得材质模板参数较为繁杂,初学者需要多加体会。按 M 键弹出"材质编辑器"对话框,下面分别说明材质编辑器的各个卷展栏参数。

1. "明暗器基本参数"卷展栏

明暗器基本参数卷展栏如图 4-1(a)所示。

（1）着色类型：可以控制如何为对象进行上色处理。不同的着色模式（图 4-1（b））将采用不同的算法来计算光的反射、高光以及强度等。

（2）线框：将材质显示为线框形态，如图 4-2 所示。

（3）双面：对材质进行双面渲染，双面渲染是指当材质透明时可以显示背面。

（4）面贴图：材质将贴到物体的每一个面。

（5）面状：使面棱角化。

（a） （b）

图 4-1　材质编辑器样本球级明暗器基本参数　　　　图 4-2　线框模式

2. 着色类型

在着色类型下拉列表框中提供了 8 种选项，如图 4-1（b）所示，选择不同的着色类型，参数面板会相应变化。下面依次予以说明。

1）各向异性

选用“各向异性”着色模式，系统将用椭圆、各向异性的高光来创建表面。这些高光对于头发、玻璃或是摩擦过的金属效果有很好的渲染效果表现。各向异性的基本参数面板如图 4-3 所示。

- 环境光：物体受光照时，材质阴影部分的颜色。
- 漫反射：材质的基调色。
- 高光反射：材质高光部分的颜色。
- 漫反射级别：调节漫反射的光亮度。
- 自发光：使材质产生一种白炽灯的发光效果。
- 不透明度：控制物体透明效果。
- 高光级别：调节高光反射的光亮度。
- 光泽度：控制高光的范围。
- 各向异性：控制高光模式为圆形或是椭圆形。

图 4-3　着色类型参数

- 方向：控制高光部分的受光角度。

2）Blinn

Blinn 材质是选择样本球后的默认材质，主要用于表现橡皮、塑料等材质。与下面提到的 Phong 相比，"高光"部分的感觉较弱，而且圆滑。下面通过一个"凹凸贴图"实例来展示 Blinn 材质的使用方法。

实例 凹凸贴图的使用方法

在本实例中，要利用凹凸贴图，在圆柱体上实现文字的突出效果。

（1）在透视窗中创建一个圆柱体，如图 4-4 所示。

（2）单击主工具条上的"材质编辑器"按钮，弹出材质编辑器。选择第一个样本球，使用默认材质类型为"标准"即可。

> 小提示：按 M 键，也可以弹出材质编辑器。

（3）在"明暗器基本参数"中选择下拉列表框，设定为 Blinn 模式。

（4）打开"贴图"卷展栏，对"凹凸"特性进行贴图设定，单击"凹凸"后面的 None 按钮，如图 4-5 所示。

图 4-4 创建圆柱体

图 4-5 凹凸贴图

（5）弹出贴图种类选择对话框。选取"位图"，选择图 4-6 所示图片。

（6）随后弹出图片文件定位对话框。参数设置按默认即可，单击 按钮，返回图 4-5 所示的界面。

（7）单击 按钮，将材质赋予模型物体。效果如图 4-7 所示。

图 4-6 贴图设置

图 4-7 凹凸贴图效果

（8）调整"凹凸"强度为 60，模型物体凹凸感加深。

小提示：作为凹凸贴图的图片，黑白对比度越强其凹凸感越明显；凹凸强度值越大，凹凸感越明显。

3）金属
主要用于制作金属材质。
下面的实例利用金属材质的"反射"特性贴图，实现一个金属茶壶效果。

实例

制作金属茶壶效果
本实例中，通过添加简单的反射贴图实现金属效果。
（1）打开"创建"命令面板，单击"茶壶"按钮，在透视图中生成一个茶壶物体。
（2）单击主工具条上的 ![按钮] 按钮，弹出材质编辑器。选择第一个样本球，默认材质类型为标准材质。
（3）在"明暗器基本参数"中选择下拉列表框，设定为"金属"模式，如图 4-8 所示。
（4）打开"贴图"卷展栏，对"反射"特性进行贴图设定，单击"反射"后面的 None 按钮，如图 4-9 所示。

图 4-8　选择金属材质　　　　　　图 4-9　金属材质的"位图"卷展栏

（5）弹出贴图种类选择对话框，选择"位图"。
（6）弹出图片文件定位对话框，选定图 4-10 为反射贴图的位图文件，并单击"确定"按钮将其导入。
（7）单击 ![按钮] 按钮，将材质赋予模型物体。效果如图 4-11 所示。

图 4-10　金属效果贴图　　　　　　图 4-11　金属效果的茶壶

4）多层

"多层"模式主要用于塑料、橡皮等材质的表现。它具有两层"各向异性"，可以对各自的"高光"进行色彩调节。多层基本参数卷展栏如图 4-12 所示。

- 漫反射级别：调节"漫反射"的光亮度。
- 粗糙度：确定"漫反射"和"环境光"的混合程度。数值越高，"环境光"所占比重越大。

5）Oren-Nayar-Blinn

Oren-Nayar-Blinn（明暗处理）模式与 Blinn 功能类似，但是"高光"更为柔和。

6）Phong

同 Blinn 相似，制作像玻璃那样坚硬而光滑的材质。在最后一章的综合实例中，将主要使用 Phong 设置玻璃材质。

7）Strauss

Strauss（金属加强）模式用来表现金属材质，金属材质效果好。

8）半透明明暗器

"半透明明暗器"用来表现光透过一个物体的效果。主要用于薄的物体，包括窗帘、投影屏幕或者蚀刻了图案的玻璃。"半透明明暗器"卷展栏如图 4-13 所示。

图 4-12　多层材质参数面板

图 4-13　半透明明暗器参数面板

- 半透明颜色：用于穿透物体的颜色。
- 不透明度：控制物体的透明程度。
- 过滤颜色：穿透半透明物体的光的颜色。

3. "扩展参数"卷展栏

"扩展参数"卷展栏参数面板如图 4-14 所示。

图 4-14　扩展卷展栏参数面板

- 衰减：设置对象的透明度。
 - 内：设定对象中间部分的透明度。
 - 外：设定对象边缘部分的透明度。
- 数量：控制透明度高低。
- 类型：设置透明对象的透光效果。
 - 过滤：通过乘上透明表面后的颜色来计算滤色。
 - 相减：去掉透明表面后的颜色。
 - 相加：加上透明表面后的颜色。
- 折射率：设置被折射贴图和光线跟踪使用的折射率。
- 线框：如果选择线框渲染，则"大小"微调框用于设置线框粗细。
 - 按像素：用像素来度量线框。
 - 按单位：用默认单位来度量线框。
- 反射暗淡：控制如何变暗阴影中的反射贴图。
 - 应用：此开关选项决定是否使用反射暗淡。
 - 暗淡级别：控制阴影中的变暗程度。
 - 反射级别：影响不在阴影区中的反射强度。

4.　"超级采样"卷展栏

"超级采样"卷展栏参数面板如图 4-15 所示。超级采样主要用来反锯齿，提供 4 种采样方式。

图 4-15　超级采样参数面板

- Max 2.5 星：默认的采样方式，它的原理是在像素的中心周围平均进行 4 个点的采样。
- 自适应 Halton：按离散的"准随机"模式将采样点沿水平和垂直方向分布。

- 自适应均匀：采样点规则分布。
- Hammersley：采样点沿水平轴规则分布，沿垂直轴离散分布。

5. "贴图"卷展栏

"贴图"卷展栏参数面板如图 4-16 所示。对象具备了一定的材质特性，如某一种色彩、某一种高光以后，并不能完全表现出现实世界中真实的质地，比如花纹、凹凸等效果。"贴图"卷展栏则提供了这种操作的可能性，如果要制作出物体反射环境的效果，则需要在"反射"中添加"平面镜"或"光线跟踪"或"反射/折射"贴图来完成。

图 4-16 贴图参数面板

- 环境光颜色：为阴影部分的颜色添加纹理效果。环境光和纹理的混合度用"数量"来控制。
- 漫反射颜色：为材质的基调色添加纹理效果。
- 高光颜色：为材质高光反射添加贴图。
- 高光级别：高光级别可用贴图的明暗度来控制。
- 光泽度：光泽度可用贴图的明暗度来控制。
- 自发光：自发光强度可用贴图的明暗度来控制。
- 不透明度：对象的不透明度可用贴图的明暗度来控制。
- 过滤色：过滤的效果可用贴图的明暗度来控制。
- 凹凸：对象的粗糙度或凹凸效果用特定的贴图来实现。
- 反射：设置对象反射效果。
- 折射：设置对象折射效果。
- 置换：其功能类似"凹凸"，能比"凹凸"产生更好的凹凸效果，但渲染时会增加计算机的负担。

4.1.2 混合材质

在 3ds Max 中不仅有标准材质，而且还提供了几种非标准材质，即复合材质，这些材质可以创造出标准材质所达不到的效果。在这里讲解几种复合材质的创建过程和所达到的效果，使大家对其有一定的了解，以共同提高。

混合材质是将两种不同的材质混合成一种新的材质或通过"遮罩"贴图控制材质间的混合程度。在材质编辑器对话框中，单击"标准"按钮，弹出"材质/贴图浏览器"对话框。双击"混合"，将出现相应的卷展栏。

"混合基本参数"卷展栏参数面板如图 4-17 所示。参数所表示的意义如下。

图 4-17　复合材质参数面板

- 材质 1/材质 2：可以设置两种材质。
- 遮罩：用贴图的阴暗度决定材质的混合程度。
- 混合量：用参数值来决定材质间的混合程度。

 实例

凹凸贴图的使用方法

下面将通过一个具体实例讲解混合材质的使用。步骤如下。

(1) 打开"创建"命令面板，单击"圆柱体"按钮，在透视窗生成一个圆柱体。

(2) 单击主工具条上的 █ 按钮，按下 █ 按钮，选择"混合"材质类型，如图 4-18 所示。

(3) 打开融合材质编辑界面，如图 4-19 所示。

图 4-18　材质贴图浏览器

图 4-19　混合材质参数面板

（4）单击"材质1"按钮，如同编辑标准材质一样，如图4-20（a）所示。

（5）单击"材质2"按钮，"材质2"为图4-20（b）所示的砖墙贴图。

（6）分别设定融合强度"混合量"为50，得到图4-20（c）所示的混合结果。

(a)　　　　　　　　(b)　　　　　　　　(c)

图4-20　混合材质的效果图

融合强度值的不同决定了材质1和材质2在最后混合材质中所占的比重，请自行测试为0、100的效果。

4.1.3　多维子对象

"多维子对象"材质可以给物体的每个面分别赋予不同的材质。用户可以指定两种以上标准材质的通道编号，然后使用"编辑网格"修改器选取模型物体的对应贴图部分，并按照相应编号设定，这样就可以为一个物体的各个部分指定不同的贴图。

凹凸贴图的使用方法

下面通过给足球赋予黑白材质的例子，来讲解多维子对象材质的使用方法。步骤如下。

（1）打开上一章讲过的建模实例"足球.max"，透视窗效果如图4-21所示。

（2）按M键，打开材质编辑器。

（3）单击Standard按钮，弹出如图4-22所示的对话框。选择"多维/子对象"，单击"确定"按钮。

图4-21　足球模型

图4-22　材质贴图浏览器

（4）弹出如图 4-23 所示的对话框，即为多维子对象设置参数面板。把 ID 为 2 的子对象颜色改为白色，把 ID 为 3 的子对象颜色改为黑色，如图 4-23 所示。

小提示：① 足球的两类面中，六边形的 ID 号为 2，五边形的 ID 号为 3。②如果不清楚物体上某一个具体面的 ID 号，可以利用"编辑网格"修改器，选中该面，即可查看这个面的 ID 号。

（5）确定视窗中所有的对象都处于选中状态，把材质赋予对象，效果如图 4-24 所示。

图 4-23 多维子对象设置参数面板　　　　　图 4-24 赋予材质后的足球

4.1.4 顶/底材质

"顶/底"材质是以上下两层标准材质进行对照显示，用户可以通过调节两层材质的分界点，来得到不同分界位置。下面通过一个具体实例来讲解如何制作"顶/底"材质。

　　　顶底材质的使用方法

此实例要实现的效果为给一个球体赋予材质，球的上层为黄色贴图，下层为蓝色贴图，以中间为分界进行合成。具体实现步骤如下。

（1）打开"创建"命令面板，单击"球体"按钮，生成一个球体，如图 4-25 所示。

（2）单击主工具条上的 按钮，按下 按钮，选择"顶/底"材质类型，如图 4-26 所示。

图 4-25 创建一个球体　　　　　图 4-26 选择"顶/底"材质

（3）打开顶底材质编辑界面，如图 4-27 所示。

（4）单击"顶材质"按钮，如同编辑标准材质一样，使顶材质的漫反射颜色为偏黄的颜色。

（5）单击"底材质"按钮，使底材质的漫反射颜色为偏黄的颜色。

（6）设置"位置"的值为50。

（7）单击 按钮，将材质赋予球体。效果如图4-28所示。

图 4-27 顶底材质参数面板

图 4-28 赋予材质后的球体

4.2 光 线 跟 踪

"光线跟踪"以模拟真实世界中光的某些物理性质为最终目的。"光线跟踪"常被用来表现透明物体的物理特性。对现实世界的材质模拟，大多通过贴图中的反射和折射进行设置，光线跟踪效果使用比较多，效果也比较好。除此之外，还有其他发射和折射效果。

4.2.1 光线跟踪概述

1. "光线跟踪"材质

在材质编辑器对话框中，单击 Standard 按钮，弹出材质/贴图浏览器对话框。双击"光线跟踪"，将出现相应的卷展栏。

1) "光线跟踪基本参数"卷展栏

光线跟踪材质的基本参数面板如图 4-29 所示。

图 4-29 光线跟踪基本参数

- 发光度：可调节对象的自发光数值，也可以通过颜色来调节。
- 透明度：可调节对象的不透明度数值，也可以通过颜色来调节。
- 环境光：可设置环境贴图。

小提示：其他参数同 Standard（标准材质）。

2）"扩展参数"卷展栏

光线跟踪材质的扩展参数面板如图 4-30 所示。

"特殊效果"中包括以下几个参数。

- 附加光：反射的光线颜色。
- 半透明：产生半透明效果，并设定颜色。
- 荧光：制作物体发光的效果，并可以设定颜色。
- 荧光偏移：设置荧光的偏移程度。
- 高级透明：对透明进行细致的调节，调节密度或折射率等。

2. 光线跟踪贴图

在材质编辑器窗口，单击 ![按钮]（获取材质）按钮。在弹出的对话框中，选择"光线跟踪贴图"，即可出现下列参数面板。

1）"光线跟踪参数"卷展栏

光线跟踪参数面板如图 4-31 所示。

图 4-30　光线跟踪扩展参数

图 4-31　光线跟踪参数

光线跟踪可设置的参数如下：

- 局部选项：设置常用选项。
 - 启用光线跟踪：决定是否使用"光线跟踪"。
 - 光线跟踪大气：决定是否对大气进行反射。
 - 启用自反射/折射：决定是否使用自反射和自折射。
 - 反射/折射材质 ID：决定是否指定 ID 相对效果。
- 跟踪模式：设置光线跟踪的计算方式。
 - 自动检测：自动设置反折射。

　　　　◆ 反射：只进行反射计算。

　　　　◆ 折射：只进行折射计算。

　　• 局部排除：设置场景中的某些物体是否进行反射/折射运算。

　　• 背景：设置背景。

　　　　◆ 使用环境设置：使用环境设置选项作为默认背景。

　　　　◆ 颜色：指定某种颜色作为背景。

　　　　◆ 无：指定一种贴图作为背景。

　　• 全局禁用光线抗锯齿：设置"光线跟踪"的抗锯齿选项。

2）"衰减"卷展栏

"衰减"参数面板如图 4-32 所示。

　　• 衰减类型：设置反射部分的衰减效果。

　　• 范围："开始范围"设置以世界单位计的衰减开始的距离，默认设置是 0.0。"结束范围"设置以世界单位计的光线完全衰减的距离，默认设置为 100.0。

　　• 颜色：这些控件影响光线衰减时的行为方式。默认情况下，随着光线的衰减，它会渲染为背景色。可以设置自定义颜色。

　　• 自定义衰减：除非将"衰减类型"设置为"自定义衰减"，否则以下这些控件会一直处于非活动状态。

3）"基本材质扩展"卷展栏

衰减的基本材质扩展参数面板如图 4-33 所示。

图 4-32　光线跟踪衰减参数

图 4-33　光线跟踪基本材质扩展参数

　　• 反射率/不透明度：调节"光线跟踪"反射部分的强度。

　　• 基本染色：设置反射部分的颜色，可指定颜色或用图像来决定其颜色。

4）"折射材质扩展"卷展栏

折射材质扩展参数面板如图 4-34 所示。

　　• 浓度颜色：设置折射部分的密度和颜色。

　　• 雾：在光线跟踪中添加雾效果。

图 4-34　光线跟踪折射材质扩展参数

3."光线跟踪"实例

利用"光线跟踪"材质制作不同颜色的玻璃球效果

下面将通过一个实例,介绍"光线跟踪"材质的用法和效果。本例要实现图 4-35 所示的玻璃球效果。步骤如下。

1) 创建地面和小球

(1) 在透视窗中创建一个"平面",大小为 800×500。

(2) 在透视窗创建 5 个小球,如图 4-36 所示。

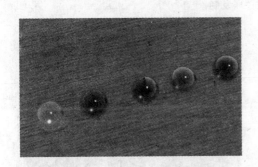

图 4-35　光线跟踪实例效果图

图 4-36　地面和小球

2) 给地面赋予材质

(1) 按 M 键,打开材质编辑器。选择一个样本球,命名为"地面",把地面材质的"高光级别"和"光泽度"都设置为 0,如图 4-37 所示。

(2) 在"贴图"卷展栏中的"漫反射"贴图中增加一张地面贴图,如图 4-38 所示。

(3) 在贴图按钮上右击,出现图 4-39 所示的菜单。选择"复制"命令,在"凹凸"选项后面的按钮上右击,选择"粘贴"命令,设置前面的值为 20。

(4) 在"高光颜色"贴图中增加"光线跟踪贴图",前面的值设置为 60,如图 4-40 所示。

(5) 把"地面"材质赋予平面,效果如图 4-41 所示。

图 4-37　地面材质参数设置　　　　　　　　　　　图 4-38　地面贴图

图 4-39　材质关联复制

图 4-40　地面贴图设置　　　　　　　　　　图 4-41　赋予材质后的地面

3）设置玻璃球

（1）在样本窗中选择一个空白样本球，命名为"玻璃球"。

（2）单击 Standard 按钮，在弹出的对话框中选择"光线跟踪"材质。

（3）将"漫反射"颜色设置为黑色，"透明颜色"设置为白色即得到透明效果。

（4）将"高光级别"和"光泽度"分别设置为 250、80，如图 4-42 所示。

（5）打开"贴图"卷展栏，单击"反射"后面的按钮，出现对话框。选择"衰减"贴图，如图 4-43 所示。

图 4-42　玻璃球材质设置

图 4-43　选择"衰减"贴图

（6）"贴图"卷展栏中参数设置如图 4-44 所示。把设置好的"玻璃球"材质赋予第一个小球，渲染效果如图 4-45 所示。

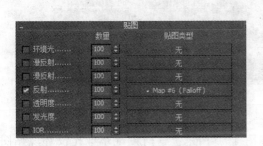

图 4-44　玻璃球材质的贴图卷展栏

图 4-45　赋予材质后的效果

小提示：在光线跟踪里面制作透明效果的颜色是在透明颜色里面制作而不是在我们的漫反射颜色中。

4）设置环境贴图

（1）按 8 键打开"环境和效果"对话框，如图 4-46 所示。

（2）单击"环境贴图"下的按钮，为环境设置一个如图 4-47 所示的贴图。

（3）把这个贴图拖入材质编辑器的一个空白样本球上，会弹出如图 4-48 所示的对话框。单击"确定"按钮，出现图 4-49 所示的界面。

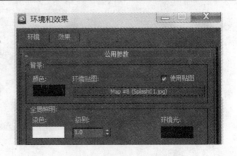

图 4-46　"环境和效果"对话框

图 4-47　环境贴图

（4）把贴图方式修改为"球形化环境"。

> 小提示：为了对环境贴图进行更为精细的设计，把环境贴图拖入材质编辑器的一个空白样本球上，利用材质编辑器的强大功能进行环境贴图编辑。

图 4-48　复制环境贴图对话框

图 4-49　样本球

（5）赋予环境贴图后，再渲染场景，效果如图 4-50 所示。这时发现小球比没环境贴图时更亮了。

> 小提示：小球之所以变亮是因为使用光线跟踪材质后，会对环境光和其他物体的材质和光线进行综合计算，模拟自然光线的效果。

图 4-50　足球模型

5）将玻璃材质进行复制

（1）在材质编辑器中，选中设置好的"玻璃球"样本球，拖到其他空白样本球上进行复制，复制4个。

（2）在图4-42所示的界面中，调节"透明颜色"设置，4个样本球分别设置为从红到蓝的4种颜色，如图4-51所示。

注意："透明"颜色不要太深，避免不透明而失去玻璃的效果。

（3）把设置好的4个样本球，依次赋予场景中的其余4个小球，渲染场景。效果如图4-52所示。

图4-51　材质贴图浏览器

图4-52　材质贴图浏览器

4.2.2　反射和折射

"反射/折射"类型贴图被称为其他贴图，它们用来处理反射和折射效果，每一种贴图都有明确的用途。反射/折射类型的贴图包括"平面镜"贴图、"光线跟踪"贴图、"反射/折射"贴图和"薄壁折射"贴图等。下面主要介绍"平面镜"贴图和"反射/折射"贴图。

1."平面镜"贴图

"平面镜"贴图的效果和参数卷展栏如图4-53所示。

图4-53　材质贴图浏览器

"平面镜"贴图使用一组共面的表面来反射周围环境的对象物体，它的使用在反射贴图通道中。平面镜贴图自动计算周围反射的对象，与生活中的镜子相似。如果表面不是共面的则它不会产生应有的效果。

使用镜面反射贴图要遵循下面的规则。

① 只指定"平面镜"到所选的面。可以应用在"多维/子对象"材质的子材质，或者使用面片的ID号控制。

② 如果指定"平面镜"贴图到多个面，则这些面必须是共面的。

③ 相同对象的不共面的面不能指定相同的"平面镜"贴图，即它必须使用"多维/子对象"类型的材质。

④ 指定到子材质的"平面镜"贴图的材质ID号对于对象共面的面必须是唯一的。

94

2. "反射/折射"贴图

"反射/折射"贴图能够创建在对象上反射和折射另一个对象影子的效果,它从对象的每个轴产生渲染图像,就像立方体的一个表面上的图像,然后把这些被称为立方体贴图的渲染图像投影到对象上。"反射/折射"贴图的效果和参数卷展栏如图 4-54 所示。

- "来源"选项组:选择立方体贴图的来源。
 - "自动"选项可以自动生成从 6 个对象轴渲染的图像。
 - "从文件"选项可以从 6 个文件中载入渲染的图像,这将激活"从文件"选项组中的按钮,可以使用它们载入相应方向的渲染图像。
 - "大小"参数设置反射/折射贴图的尺寸。默认值为 100。
 - "使用环境贴图"复选框未选中时,在渲染反射/折射贴图时将忽略背景贴图。
- "模糊"选项组:对反射/折射贴图应用模糊效果。
 - "模糊偏移"参数用来模糊整个贴图效果。
 - "模糊"参数是基于距离对象的远近来模糊贴图。
- "大气范围"选项组:如果场景中包括环境雾,为了正确地渲染出雾效果,必须指定在"近"和"远"参数中设定距对象近范围和远范围,还可以单击"取自摄像机"按钮来使用一个摄像机中设定的远近大气范围设置。
- "自动"选项组:只有在"来源"选项组中选择"自动"单选按钮时才处于可用状态。
 - "仅第一帧"单选按钮使渲染器自动生成在第一帧的"反射/折射"贴图。
 - "每 N 帧"单选按钮告诉渲染器每隔几帧自动渲染反射/折射贴图。
- "渲染立方体贴图文件"选项组。
 - "到文件"按钮为"上"贴图选择一个文件名称。
 - "拾取对象和渲染贴图"按钮只有选择一个文件才可以使用,用来选择一个作为立方体贴图的贴图对象。

(a)

(b)

图 4-54　材质贴图浏览器

3. 反射折射实例

 实例

平面镜、反射、折射实例

下面将通过一个具体的实例,展示平面镜贴图和反射/折射贴图。具体步骤如下。

1)创建模型

(1) 在透视窗中,创建几个几何体,包括一个平面、一个竖直的立方体、两个球体、一个

茶壶、一个圆锥体。效果如图 4-55 所示。

（2）把平面作为地面，给地面赋予漫反射贴图，效果如图 4-56 所示。

注意：图 4-56 所示的地面并没有反射其他物体的光线，为了实现这一效果，需要为"地面"材质赋予"平面镜"贴图。

图 4-55　建模效果

图 4-56　地面贴图后效果

2）地面添加"平面镜"贴图

（1）选中"地面"材质的样本球，打开"贴图"卷展栏，单击"反射"后面的按钮，出现图 4-57 所示的对话框。

（2）选择"平面镜"，确定后如图 4-58 所示，参数设置为 30。

图 4-57　选择平面镜贴图

图 4-58　贴图卷展栏设置

（3）单击主工具栏中的 👑 按钮，对场景进行渲染，发现地面已经反射了场景中其他物体的光线，如图 4-59 所示。

3）把竖直立方体设置为平面镜

（1）选中竖直的立方体，在材质编辑器中，打开"贴图"卷展栏，单击"反射"按钮，添加平面镜贴图。

（2）出现图 4-60 所示的平面镜贴图参数面板，选中"应用于带 ID 的面"复选框，后面的微调框中输入 3。

注意：如果直接为立方体添加平面镜贴图，渲染时没有任何效果。在设置时，需要把平面镜贴图赋予立方体的一个面。在此，要把朝向茶壶的这个面作为镜面。通过编辑网格查看，这个面的 ID 号为 3。

图 4-59　地面添加平面镜贴图后的效果

图 4-60　平面镜贴图参数设置

（3）设置完毕后，渲染效果如图 4-61 所示。

4）为其他曲面添加反射/折射贴图

（1）为茶壶设置金属材质，操作方式同 4.1.1 节介绍的金属材质制作方法。

（2）打开"贴图"卷展栏，为"反射"添加反射/折射贴图，如图 4-62 所示。

图 4-61　长方体添加平面镜贴图后的效果

图 4-62　"反射/折射"贴图参数设置

注意：为了使场景中的其他物体也能反射光线，产生真实感，在为其他物体贴图时，"反射"一项赋予反射/折射贴图。且此贴图效果只对曲面作用显著。

5）"折射"添加光线跟踪贴图

（1）在"贴图"卷展栏中，为"折射"添加光线跟踪贴图。

（2）单击 （快速渲染）按钮，茶壶就添加了折射贴图，效果如图 4-63 所示。

注意：除去"反射"一项可以添加平面镜贴图、反射/折射贴图、光线跟踪贴图以外，为了更贴近自然效果，"贴图"卷展栏中"折射"也需要添加贴图，但一般贴光线跟踪贴图即可。

图 4-63　茶壶添加反射/折射贴图后的效果

4.3 贴图类型及贴图坐标

贴图是应用在材质概念下的,材质的某种特性可以使用相关的贴图来体现,比如金属光泽就是应用了反射贴图,凹凸不平的材质就应用了凹凸贴图。

4.3.1 UVW 展开贴图

1. UVW 贴图坐标

当赋予物体材质和贴图后,有时会发现指定的贴图并不能很好地适配于物体。这是为什么呢?这是因为贴图缺少一种能与物体相匹配的坐标,这个坐标就是 UVW 坐标。UVW 贴图是 3ds Max 对物体赋予图像的操作过程之一。它可以决定图像添加的方向、比例、数量等因素。UVW 坐标相当于物体的 x、y、z 轴坐标,它分别指向三个方向。

2. "UVW 贴图"参数面板

在视窗中选中任一物体,转到"修改"面板,如图 4-64 所示,应用修改器"UVW 贴图"。UVW 贴图参数面板如图 4-65 所示。

图 4-64 "UVW 贴图"修改器　　　　图 4-65 UVW 贴图参数面板

贴图方式是用来选择贴图类型的工具。针对不同的物体,贴图类型也有所不同。

- 平面:从对象上的一个平面投影贴图,在某种程度上类似于投影幻灯片。在需要贴图对象的一侧时,会使用平面投影。它还用于倾斜地在多个侧面贴图,以及用于贴图对称对象的两个侧面,如图 4-66 所示。
- 柱形:从圆柱体投影贴图,使用它包裹对象。位图接合处的缝是可见的,除非使用无缝贴图。圆柱形投影用于基本形状为圆柱形的对象,如图 4-67 所示。

图 4-66　平面贴图原理　　　　　　　　　图 4-67　柱形贴图原理

- **封口**：对圆柱体封口应用平面贴图坐标。注意如果对象几何体的两端与侧面没有成正确角度，"封口"投影扩散到对象的侧面上。
- **球形**：通过从球体投影贴图来包围对象。在球体顶部和底部，位图边与球体两极交汇处会看到缝和贴图奇点。球形投影用于基本形状为球形的对象，如图 4-68 所示。
- **收缩包裹**：使用球形贴图，但是它会截去贴图的各个角，然后在一个单独极点将它们全部结合在一起，仅创建一个奇点。收缩包裹贴图用于隐藏贴图奇点，如图 4-69 所示。

图 4-68　球形贴图原理　　　　　　　　　图 4-69　收缩包裹贴图原理

- **长方体**：从长方体的 6 个侧面投影贴图。每个侧面投影为一个平面贴图，且表面上的效果取决于曲面法线。从其法线几乎与其每个面的法线平行的最接近长方体的表面贴图每个面，如图 4-70 所示。
- **面**：对对象的每个面应用贴图副本。使用完整矩形贴图来贴图共享隐藏边的成对面，使用贴图的矩形部分贴图不带隐藏边的单个面，如图 4-71 所示。

图 4-70　长方体贴图原理

- XYZ 到 UVW：将 3D 程序坐标贴图到 UVW 坐标,这会将程序纹理贴到表面。如果表面被拉伸,3D 程序贴图也被拉伸。对于包含动画拓扑的对象,结合程序纹理(如"细胞")使用此选项,如图 4-72 所示。

注意:如果在"材质编辑器"的"坐标"卷展栏中,将贴图的"源"设置为"显式贴图通道",在材质和"UVW 贴图"修改器中使用相同贴图通道。

图 4-71　面贴图原理

图 4-72　XYZ 到 UVW 贴图原理

- 长度/宽度/高度:设置 UVW Map 次物体 Gizmo 大小。
- U/V/W 方向平铺数:设置三个方向贴图的平铺数量。指定"UVW 贴图"Gizmo 的尺寸。在应用修改器时,贴图图标的默认缩放由对象的最大尺寸定义。可以在 Gizmo 层级设置投影的动画。

注意:"高度"尺寸对于平面 Gizmo 不适用:它没有深度。同样,"圆柱形"、"球形"和"收缩包裹"贴图的尺寸都显示它们的边界框而不是它们的半径。对于"面"贴图没有可用的尺寸:几何体上的每个面都包含完整的贴图。

- 翻转:绕给定轴反转图像。
- 真实世界贴图大小:控制应用于该对象的纹理贴图材质所使用的缩放方法。缩放值由位于应用材质的"坐标"卷展栏中的"使用真实世界比例"设置控制。默认设置为启用。启用时,"长度"、"宽度"、"高度"和"平铺"微调器不可用。

4.3.2　2D 贴图

3ds Max 提供了多种不同的贴图方式,这些贴图方式中既包括 2D Maps 平面图像贴图,也包括 3D Maps 三维程序贴图。2D Maps 贴图类型使用现有的图像文件直接投影到对象的表面,这些图像文件既可以由其他图像处理程序创建,也可以通过扫描照片或数码相机从真实世界中获取。与材质的层级结构相似,任何一个贴图既可以使用单一的贴图方式也可以由多个贴图层级构成。

3ds Max 中贴图包括 combustion、Perlin 大理石、RGB 染色、RGB 倍增、凹痕、斑点、薄壁折射、波浪、大理石、顶点颜色、法线凹凸、反射/折射、光线跟踪、合成、灰泥、混合、渐变、渐变坡度、粒子年龄、粒子运动模糊、每像素摄像机贴图、木材、平面镜、平铺、泼溅、棋盘格、输出、衰减、位图、细胞、行星、烟雾、噪波、遮罩、漩涡。

注意：在 3ds Max 2011 中没有再严格分类 2D 和 3D 贴图，而把它们混合在一起，早期版本中分类鲜明。

1. 2D 贴图概述

二维贴图用于在二维平面上进行贴图控制，既可以在对象表面贴图也可以作为环境贴图创建场景背景。在视窗中选中任一物体，按 M 键，出现材质编辑器。单击"漫反射"按钮后的灰色按钮，出现图 4-73 所示的对话框。

2. 2D 贴图坐标参数

大多数的二维贴图都包括下面两个公共卷展栏。2D 贴图是二维图像，它们通常贴图到几何对象的表面，或用

图 4-73　2D 贴图类型

做环境贴图来为场景创建背景。最简单的 2D 贴图是位图；其他种类的 2D 贴图按程序生成。应用任意一个 2D 贴图，都会出现"坐标"卷展栏。图 4-74 所示为对一个物体应用"渐变"贴图，"坐标"卷展栏如图 4-75 所示。

图 4-74　应用"渐变"贴图

图 4-75　贴图坐标卷展栏

- 纹理：选择该选项后，以纹理贴图方式将贴图类型指定到对象的表面，可以从"贴图"下拉列表框中选择一种坐标类型。
- 环境：在场景中以平面背景方式投射贴图。
- 贴图：依据选择的"纹理"或"环境"选项在下拉列表框中可以选择一种贴图类型。
 - 贴图通道：选择类型后，"贴图通道"微调框被激活，可以指定的贴图通道从 1 到 99。
 - 节点色彩通道：使用指定的节点色彩作为贴图通道。
 - 对象 XYZ 的平面：基于对象的局部坐标系指定平面贴图，在渲染过程中平面贴图不能投射到对象的背面。
 - 世界 XYZ 的平面：基于世界坐标系指定平面贴图，在渲染过程中平面贴图不能投射到对象的背面。
- 在背面显示贴图：选中该选项后，当选择平面贴图方式（"对象 X Y Z"中的平面）时，在渲染过程中可以在对象的背面显示贴图。
- 偏移：改变贴图在 UV 贴图坐标系中的位置。
- UV/VW/WU：选择不同的坐标系统。
- 镜像：在 U 轴向可以左右镜像贴图；在 V 轴向可以上下镜像贴图。

- "瓷砖"（也称平铺）：指定贴图在每个轴向上的重复次数，在右侧有一个复选框用于指定是否激活重复操作。按默认参数，把一张带有蝴蝶图像的图片赋予正方体的效果如图 4-76 所示。如果在 U 轴方向上，设置"偏移"参数为 0.25，设置"瓷砖"参数为 2，则显示效果如图 4-77 所示。

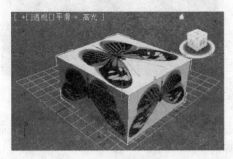

图 4-76　赋予贴图后的正方体

图 4-77　设置 U 轴平铺参数后的效果

- 旋转：单击该按钮将显示"旋转贴图坐标"对话框，可以直观地拖动鼠标旋转贴图。
- 模糊：依据贴图视图的距离对其进行模糊处理，距离越远模糊强度越高。利用该参数可以对贴图进行抗锯齿处理。
- 模糊偏移：对贴图进行模糊处理，与贴图距离视图的距离无关。利用该参数可以对贴图进行抗锯齿或者散焦处理。

3. 2D 贴图类型

在图 4-73 所示的界面中，包含了所有的 2D 贴图类型。具体如下。

- 位图：图像以很多静止图像文件格式之一保存为像素阵列（如 .tga 或 .bmp 等）或动画文件（如 .avi、.mov 或 .ifl）。（动画本质上是静态图像的序列）可将 3ds Max 支持的任一位图（或动画）文件类型用做材质中的位图。效果如图 4-78 所示。
- 方格：方格图案组合为两种颜色。也可以通过贴图替换颜色。效果如图 4-79 所示。

图 4-78　位图贴图效果

图 4-79　方格贴图效果

- Combustion：与 Autodesk Combustion 产品配合使用，可以在位图或对象上直接绘制并且在"材质编辑器"和视窗中可以看到效果更新。该贴图可以包括其他 Combustion 效果。绘制并且可以将其他效果设置为动画。
- 渐变：创建三种颜色的线性或径向坡度。效果如图 4-80 所示。
- 渐变坡度：使用许多的颜色、贴图和混合，创建各种坡度。效果如图 4-81 所示。
- 漩涡：创建两种颜色或贴图的漩涡（螺旋）图案。效果如图 4-82 所示。

101

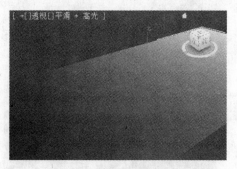

图 4-80　渐变贴图效果　　　　　　　　　图 4-81　渐变坡度贴图效果

- 平铺：使用颜色或材质贴图创建砖或其他平铺材质。通常包括已定义的建筑砖图案，也可以自定义图案。效果如图 4-83 所示。

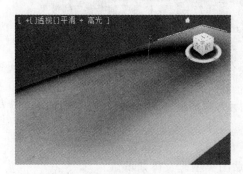

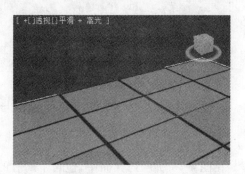

图 4-82　漩涡贴图效果　　　　　　　　　图 4-83　平铺贴图效果

4.3.3　3D 贴图

1. 3D 贴图概述

三维贴图在三维空间中进行贴图控制，计算机依据指定的参数自动随机生成贴图。这种贴图类型不需要指定贴图坐标，而且贴图不仅仅局限在对象的表面，对象从内到外都进行了贴图指定。在 3ds Max 中包括以下三维贴图类型：细胞增殖贴图、凹陷贴图、衰减贴图、大理石贴图、噪波贴图、粒子周期贴图、粒子运动虚化贴图、珍珠岩贴图、烟雾贴图、斑纹贴图、斑点贴图、灰泥贴图、水贴图以及木纹贴图。

2. 贴图坐标参数

在三维贴图中都有"坐标"卷展栏。应用"细胞"贴图，材质编辑器中出现如图 4-84 所示的"坐标"卷展栏。图 4-85 所示为三维贴图坐标参数。

图 4-84　应用"细胞"贴图　　　　　　　图 4-85　三维贴图坐标参数

- 贴图通道：在"源"下拉列表框中选择外部贴图通道后，该选项被激活，可以选择从 1 到 99，共 99 个外部贴图通道。
- 偏移：改变贴图在 UV 贴图坐标系中的位置。
- 瓷砖：指定贴图在每个轴向上的重复平铺次数。
- 角度：依据 U/V/W 轴向旋转贴图。
- 模糊：依据贴图与视图的距离对其进行模糊处理，距离越远模糊强度越高。利用该参数可以对贴图进行抗锯齿处理。
- 模糊偏移：对贴图进行模糊处理，与贴图距离视图的距离无关。利用该参数可以对贴图进行抗锯齿或散焦处理。

3D 贴图类型通过各种参数的控制由计算机自动随机生成贴图。3D 贴图类型不需要指定贴图坐标，而且贴图不仅仅局限在对象的表面，对象从内到外都进行了贴图指定。

3. 3D 贴图类型

3D 贴图是根据程序以三维方式生成的图案。例如，"大理石"拥有通过指定几何体生成的纹理。如果将指定纹理的大理石对象切除一部分，那么切除部分的纹理与对象其他部分的纹理相一致。在视窗中选中任一物体，按 M 键，出现材质编辑器。单击"漫反射"按钮后的灰色按钮，出现图 4-86 所示的对话框，其中列出了在 3ds Max 中可用的 3D 贴图，选择相应的贴图类型即可应用到场景中。

图 4-86　材质/贴图浏览器

- 细胞：生成用于各种视觉效果的细胞图案，包括马赛克平铺、鹅卵石表面和海洋表面。图 4-87 为应用该项贴图的效果图。
- 凹痕：在曲面上生成三维凹凸。图 4-88 为应用该项贴图的效果图。
- 衰减：基于几何体曲面上面法线的角度衰减生成从白色到黑色的值。在创建不透明的衰减效果时，衰减贴图提供了更大的灵活性。

图 4-87　细胞贴图效果　　　　　　　　　　图 4-88　凹痕贴图效果

- 大理石：使用两个显式颜色和第三个中间色模拟大理石的纹理。
- 噪波：噪波是三维形式的湍流图案。与 2D 形式的棋盘一样，其基于两种颜色，每一种颜色都可以设置贴图。
- 粒子年龄：基于粒子的寿命更改粒子的颜色(或贴图)。
- 粒子运动模糊：基于粒子的移动速率更改其前端和尾部的不透明度。
- Perlin 大理石：带有湍流图案的备用程序大理石贴图。
- 行星：模拟空间角度的行星轮廓。
- 烟雾：生成基于分形的湍流图案，以模拟一束光的烟雾效果或其他云雾状流动贴图效果。
- 斑点：生成带斑点的曲面，用于创建可以模拟花岗石和类似材质的带有图案的曲面。
- 泼溅：生成类似于泼墨画的分形图案。
- 灰泥：生成类似于灰泥的分形图案。
- 波浪：通过生成许多球形波浪中心并随机分布生成水波纹或波形效果。
- 木材：创建 3D 木材纹理图案。

4.4　材质制作实例

本节中，通过制作金属材质、玻璃材质、水材质这三种经常被用到的材质类型，展示材质和贴图的制作方法。

4.4.1　金属材质

1. 实例概述

本例中利用"光线跟踪"材质来制作拉丝不锈钢金属的效果，"光线跟踪"材质包含了标准材质所有的特性，并且还可以产生真实的反射、折射效果，因此常用于模拟玻璃、液体、高反射金属等材质的效果。在利用"金属"着色方式制作金属材质时，通常都使用"反射"贴图来模拟材质的反射效果，相比之下，"光线跟踪"材质可以真实地表现材质对周围环境的反射，因此得到的效果更加真实。但是"光线跟踪"材质的渲染速度较慢，适合应用于品质要求较高的场景中。

本实例中的拉丝效果主要利用"凹凸"贴图通道和"噪波"贴图类型进行模拟,使用程序贴图的好处是不需要制作贴图图像,而且拉丝的方向和粗细都很容易控制。

2. 制作过程

1) 创建模型

在透视窗中创建一个圆锥体、一个球体、一个切角长方体,如图 4-89 所示。

2) 使用光线跟踪材质

(1) 打开材质编辑器,选取一个空白样本球赋予场景中的"几何体"模型。

(2) 单击 Standard 按钮,在弹出的"材质/贴图浏览器"中将材质类型设置为"光线跟踪"。

(3) 展开"光线跟踪基本参数"卷展栏,在"明暗处理"下拉列表框中选择着色方式为"各向异性"。

(4) 取消选中"反射"复选框,设置参数为 80。

(5) 设置"漫反射"颜色为"190,190,190",折射率参数为 1。

(6) 在"反射高光"选项组中设置"高光级别"参数为 110,"光泽度"参数为 5。

(7) "各向异性"参数为 55,"柔化"参数为 1,如图 4-90 所示。

> 注意:"各向异性"着色方式可以产生一种拉伸并且具有角度的高光,常用亚光的金属或毛发的高光效果。"各向异性"参数用于控制高光部分的形状,数值越小,高光部分越接近圆形。数值越大,高光部分越狭窄。

图 4-89　金属原始模型

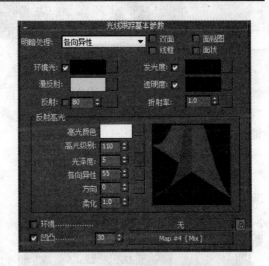

图 4-90　光线跟踪基本参数设置

3) 设置"反射"贴图

(1) 展开"贴图"卷展栏,为"反射"贴图通道赋予"衰减"贴图类型。

> 注意:利用衰减贴图来控制材质的反射强度和反射位置。

(2) 打开"衰减"贴图级别,在"衰减参数"卷展栏中修改白颜色框的颜色为"92,92,92"。

(3) 展开"混合曲线"卷展栏,选取左侧的曲线控制点,然后向上移动一段距离。结果如图 4-91 所示。材质编辑器中选中的样本球变为图 4-92 所示。

第4章　材质与贴图

注意：现在类似不锈钢金属的基本质感部分编辑完成了，下面我们开始使用 Noise 贴图类型制作拉丝的效果。

图 4-91　衰减参数设置

4) 设置"凹凸"贴图

(1) 回到"贴图"贴图级别，将"凹凸"贴图通道的贴图强度设置为 60。

(2) 单击"凹凸"后的 None 按钮，赋予"混合"贴图类型。

(3) 打开"混合"贴图界面，将"混合量"参数设置为 50，如图 4-93 所示。

图 4-92　金属样本球效果　　　　　图 4-93　混合材质参数设置

(4) 单击"颜色♯1"后面的 None 按钮，在"材质/贴图浏览器"中赋予"噪波"贴图类型。

(5) 打开"噪波"贴图级别，在"坐标"卷展栏中设置 Y 轴的"角度"参数为 10，Z 轴的"平铺"参数为 2000，如图 4-94 所示。

(6) 展开"噪波参数"卷展栏，在"噪波类型"选项组中选择"分形"单选按钮，然后设置"大小"参数为 400，"低"参数为 0.1，"相位"参数为 -25，如图 4-95 所示。

图 4-94　噪波材质坐标卷展栏参数设置　　　　图 4-95　噪波材质参数设置

注意："坐标"卷展栏中的"瓷砖"参数用于控制拉丝的粗细，数值越大，得到的拉丝效果就越细。"角度"参数也可以控制拉丝的粗细，但是更主要的作用是控制拉丝的方向，数值为 1 时可以产生平行的拉丝效果。数值越大，拉丝的角度就越大。

（7）返回到"混合"贴图级别，为"颜色♯2"同样赋予"噪波"贴图类型。

（8）打开"噪波"贴图级别，在"坐标"卷展栏中设置 Y 轴的"角度"参数为－10，Z 轴的"平铺"参数为 1000。

（9）展开"噪波参数"卷展栏，在"噪波类型"选项组中选择"分形"单选按钮，然后设置"大小"参数为 400，"低"参数为 0.1，"相位"参数为 13，如图 4-96 所示。

（10）把设置好的材质赋予场景中的三个物体，渲染后效果如图 4-97 所示。

图 4-96　2 号噪波材质参数设置

图 4-97　拉丝金属效果图

4.4.2　玻璃材质

玻璃材质是生活中经常用到的材质之一，在 3ds Max 软件中可以有若干种方法来实现此种效果，本节中将使用两种办法来实现玻璃材质效果。

1. 用光线跟踪贴图实现玻璃效果

1）创建模型

在透视窗中首先创建一个平面，再创建一个茶壶和一个环形结，如图 4-98 所示。

2）为地面赋予材质

（1）把创建的平面作为地面，下面为地面赋予材质。

（2）打开材质编辑器，选择一个空白样本球，打开"贴图"卷展栏，单击"漫反射颜色"后的按钮，选择一张图片 anegre.jpg。

（3）单击"反射"后的 None 按钮，选择"平面镜"贴图。如图 4-99 所示进行设置。

（4）把设置好的地面材质赋予创建的平面，如图 4-100 所示。可观察到地面添加了木纹贴图，并且能反射茶壶等物体的光线。

3）设置"光线跟踪"材质

地面设置完成以后，就开始设置玻璃材质。

（1）在材质编辑器中，选择一个空白样本窗，命名为"玻璃"。

（2）单击 Standard 按钮，选择"光线跟踪"贴图。

（3）"光线跟踪"基本参数设置如图 4-101 所示。将透明颜色设置为白色即得到透明效果；将高光级别和光泽度分别设置为 250、80。

107

图 4-98 创建贴图用模型

图 4-99 地面材质设置

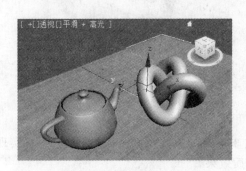

图 4-100 地面贴图后效果

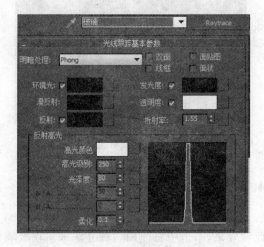

图 4-101 玻璃材质设置

4) 为"反射"设置"衰减"贴图

（1）打开"贴图"卷展栏，单击"反射"后的按钮，选择"衰减"贴图。

（2）前面的值修改为 20。如图 4-102 所示进行设置。

（3）把设置好的材质赋予场景中的茶壶和环形结，渲染后效果如图 4-103 所示。

图 4-102 反射添加衰减贴图

图 4-103 贴图后效果

5）设置环境贴图

在图4-103中，尽管实现了玻璃的质感，但是效果比较暗。为了改善亮度，下面为场景添加环境贴图。

（1）选择"渲染"|"环境"命令，在贴图按钮上单击，为环境添加贴图。

（2）把贴图直接拖到材质编辑器的一个空白样本球上，再修改为"球形贴图"。样本窗如图4-104所示。

（3）渲染场景，效果如图4-105所示。可观察到场景中的玻璃物体颜色变亮，且反射了环境中的黄色光线。

图4-104　环境贴图样本窗

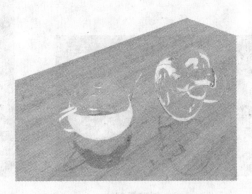

图4-105　环境贴图后的玻璃效果

2. 用 mental ray 内置材质实现玻璃效果

3ds Max软件集成了一个产品级的渲染器，即 mental ray 渲染器。该渲染器自带很多直接可用的贴图效果。下面将通过 mental ray 渲染器来实现玻璃效果。

1）启用 mental ray 渲染器

（1）在主工具栏单击"渲染设置"按钮，弹出渲染设置对话框。

（2）拖动窗口，转到最下方的"指定渲染器"，如图4-106所示。

（3）单击"产品级"后面的按钮，选择"mental ray 渲染器"。关闭渲染设置对话框即可。

（4）回到材质编辑器对话框，单击 Standard 按钮，出现如图4-107所示的界面。

图4-106　指定渲染器设置

图4-107　可供选择的 mental ray 材质

2）创建模型

在透视窗中首先创建一个平面，再创建一个茶壶和一个环形结，如图4-108所示。

3）为地面赋予材质

（1）打开材质编辑器，选择一个空白样本球。

（2）打开"贴图"卷展栏，单击"漫反射颜色"后的None按钮，选择一张图片anegre.jpg。

（3）单击"反射"后的None按钮，选择"光线跟踪"贴图。如图4-109所示进行设置。

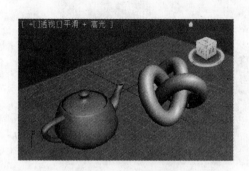

图4-108　创建模型

图4-109　模型中地面贴图

设置好的样本球效果如图4-110所示。

（4）把设置好的地面材质赋予创建的平面，渲染后效果如图4-111所示。可观察到地面添加了木纹贴图，并且能反射茶壶等物体的光线。

图4-110　地面材质样本窗

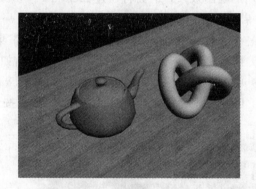

图4-111　地面贴图后效果

4）设置环境贴图

（1）选择"渲染"|"环境"命令，单击"环境贴图"下的None按钮，为环境添加贴图。

（2）把贴图直接拖到材质编辑器的一个空白样本球上，再修改为球形贴图。再一次渲染场景，效果如图4-112所示，发现地面反射其他物体的效果更加明显了。

5）设置玻璃材质

（1）选择一个空白样本球，单击Standard按钮，然后选择Glass(physics-phen)（玻璃）材质。样本窗的效果如图4-113所示，默认设置如图4-114所示。

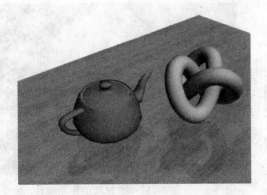
图 4-112 地面材质贴图后效果

图 4-113 选中"玻璃"的样本窗

（2）把设置好的玻璃材质赋予场景中的茶壶和环形结，渲染效果如图 4-115 所示。

图 4-114 Glass 材质参数设置

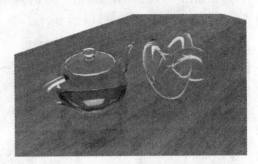
图 4-115 mental ray 实现的玻璃效果

注意：①从场景中可以看到，mental ray 渲染器产生的玻璃效果颜色偏蓝。②除 mental ray 渲染器之外，在 3ds Max 中还经常使用到的产品级渲染器有 Vray 渲染器和巴西渲染器等。不过这些渲染器需要单独购买。

4.4.3 水材质

水材质也是生活中经常用到的材质之一，下面通过实例进行讲解。

1. 打开原始文件

（1）打开配套光盘中的"水材质.max"文件。

（2）单击主工具栏中的 ![按钮] 按钮，选择 Cylinder01，如图 4-116 所示。选中圆柱体后，效果如图 4-117 所示。

注意：在此实例中，要把这个圆柱体设置为具有水面效果。

2. 设置材质基本参数

（1）按 M 键，打开材质编辑器，选择一个空白样本球。

（2）在基本参数设置一栏中，单击 ![C] 按钮，取消掉环境光和漫反射的关联，把环境颜色改为"51,51,89"，把漫反射颜色改为"0,0,0"，如图 4-118 所示。

图 4-116　按名称选择界面　　　　　　　　图 4-117　水材质的原始文件

3. 为"凹凸"设置"噪波"贴图

打开"贴图"卷展栏,单击"凹凸"后的 None 按钮,在弹出的对话框中选择"噪波"贴图。噪波贴图的参数设置如图 4-119 所示。

图 4-118　基本参数设置　　　　　　　　　图 4-119　噪波参数设置

4. 为"反射"设置贴图

(1) 在"贴图"卷展栏中,单击"反射"后的 None 按钮,在弹出的对话框中选择"位图",选择图片 SKY.JPG。

(2) 把"凹凸"选项的参数值修改为 30,如图 4-120 所示。

5. 把材质赋予圆柱体

上述设置完成后,所选择的样本球效果如图 4-121 所示。

把该材质赋予被选中的圆柱体,渲染后效果如图 4-122 所示。

图 4-120　Maps 卷展栏设置

图 4-121　水材质样本球效果　　　　　　　图 4-122　实现的水面效果

4.5 练 习

1. 填空题

(1) 在 3ds Max 中提供了 4 种阴影：_____、_____、_____、_____。

(2) 任意写出 5 种 3ds Max 可以保存的平面图形格式：_____、_____、_____、_____、_____。

(3) 打开材质面板的快捷键是_____，打开动画记录的快捷键是_____，锁定 X 轴的快捷键是_____。

2. 单项选择题

(1) 在使用"位图"贴图时，使用"坐标"卷展栏中的哪个参数可以指定是否重复？（ ）

 A. 偏移 B. 平铺 C. 镜像 D. 角点

(2) 不属于材质类型的有（ ）。

 A. 标准 B. 双面 C. 变体 D. 位图

(3) 以下材质类型中可以在背景上产生阴影的是（ ）。

 A. 光线跟踪 B. 混合 C. 变体 D. 投影

(4) 以下贴图类型中可以使用 RGB 通道改变贴图颜色的是（ ）。

 A. 输出 B. RGB 染色 C. 顶点颜色 D. 平面镜

3. 多项选择题

(1) 下列属于合成贴图类型的有（ ）。

 A. 混合 B. 遮罩 C. 复合 D. 位图

(2) 下列选项中属常用的贴图类型有（ ）。

 A. 位图 B. 渐变 C. 双面 D. 方格

(3) 下列说法中正确的有（ ）。

 A. 可以给材质编辑器样本视窗中的样本类型指定为标准几何体的任意一种

 B. 在屏蔽贴图中，屏蔽图像中黑色的区域看到的是材质的本色

 C. 不可以指定材质的自发光颜色

 D. 可以根据面的 ID 号应用平面镜效果

(4) 关于在视窗中添加背景的说法，下列正确的有（ ）。

 A. 直接按 Del 按钮可以将视窗中的背景删除

 B. 通常用来辅助作图

 C. 右击添加背景的视窗左上角，在弹出的对话框中单击"显示背景"也可以将背景隐藏

 D. 什么作用也没有

4. 实验题

(1) 基础实验

① 使用"多维/子对象"材质，为一个立方体的四面分别赋予不同的材质。

② 创建简单物体，实现玻璃材质的效果。

③ 建模实现黄色金属的效果。

④ 制作一个水池的模型,实现水面的效果。

⑤ 创建简单模型,尝试各种 mental ray 渲染器的材质贴图功能。

(2) 综合实验

① 使用创建面板中的门、窗,AEC 扩展中的墙体,创建一个房子的模型,分别为屋顶、墙体、门、窗赋予材质。

② 结合上一章介绍的水杯建模过程,为水杯赋予材质,要求水杯内部为白色、外部为红色。

第 5 章　灯光与摄像机

【学习导入】

随着三维技术的飞速发展,现在的电影中各种三维技术被广泛使用,出现了许多 3D 的动画片,如 3D 动画片《驯龙高手》、《怪物公司》等,其中都必不可少地运用了大量的三维灯光与摄像机技术。3D 摄像机给影片以独立的视角,3D 的灯光烘托了影片的气氛给人以真实生动的效果。由此可见灯光与摄像机的灵活运用在 3D 作品中是必不可少的。

【学习目标】

(1) 知识目标:理解灯光与摄像机的概念。

(2) 能力目标:具备熟练掌握灯光与摄像机设置的能力。

(3) 素质目标:培养学生对 3ds Max 制作的兴趣。

5.1　灯光形态和参数

灯光和摄像机是对真实世界的模拟,从而使场景中的对象产生与现实生活中几乎一致的逼真效果。此外,灯光也是表现场景基调和烘托气氛的重要手段,良好的照明环境不仅能够使场景变得更加生动,更具有表现力,同时还会增加作品的艺术感。

在 3ds Max 中,灯光对象最主要的作用是通过模拟现实世界中的各种光源和投影来照明场景,为场景的几何体提供照明。标准灯光相对简单易用,光度学灯光比较复杂,但可以提供更加真实、精确的照明效果。"日光"和"太阳光"系统可以用来创建室外照明,模拟日光效果和太阳移动。

5.1.1　灯光形态

3ds Max 中,灯光类型分为标准灯光和光度学灯光,分别如图 5-1 和图 5-2 所示。

图 5-1　标准灯光　　　　　　　图 5-2　光度学灯光

1. 标准灯光

标准灯光属于传统的模拟类灯光，共有泛光、聚光、平行光、天光和 MR 5 种类型。

1）泛光灯

泛光灯类似于灯泡，从单个光源向各个方向投射光线，就像是一个裸露的灯泡所放出的光线，如图 5-3 所示。泛光灯的主要作用是用于模拟灯泡、台灯等点光源物体的发光效果，也常被当做辅助光来照明场景。泛光灯可以投射阴影和投影。

2）聚光

聚光可以被定向和调整大小，像剧院中的舞台灯一样投射聚焦的光束。聚光灯是一种具有方向性和范围性的灯光，如图 5-4 所示。可以用来模拟的典型例证是手电筒、灯罩为锥形的台灯、舞台上的追

图 5-3 泛光

光灯、军队的探照灯、从窗外投入室内的光线等照明效果，分为圆锥形和矩形两种照射区域。聚光灯又分为目标聚光灯和自由聚光灯两种类型。目标聚光灯拥有一个起始点和一个目标点，起始点表明灯光在场景中所处的位置，而且标点则指向希望得到照明的物体。

3）平行光

平行光在单一的方向上投射平行的光线主要用于模拟太阳光。平行光灯与聚光灯一样具有方向性和范围性，不同的是平行光灯平行光线是平行的，所以平行光线呈圆形或矩形棱柱而不是"圆锥体"，如图 5-5 所示。平行光灯的原理就像太阳光，会从相同的角度照射范围以内的所有物体，而不受物体位置的影响。当光线投射阴影时，投影的方向都是相同的，而且都是该物体形状的正交投影。

图 5-4 聚光

图 5-5 平行光

4）天光

天光是一种用于模拟日光照射效果的灯光，它可以从四面八方同时对物体投射光线。天光比较适合使用在开放的室外场景照明。

5）MR 灯光

MR 灯光可以模拟各种面积光源的照明效果，因为默认渲染器不支持 MR 灯光的 mental ray 阴影贴图，而且也无法渲染出面积光的效果。因此，MR 灯光需要同 mental ray

渲染器配合使用才能发挥它的所有功能。

2. 光度学灯光

光度学灯光是使用光能值,通过光能值更精确地定义灯光,可以创建具有各种分布和颜色特性灯光,或导入照明制造商提供的特定光度学文件。光度学灯光与标准灯光相比主要有以下 3 个方面的区别:第一,光度学灯光是基于物理数值,可以对实际中的灯光进行真实的模拟;第二,光度学灯光可以使用光域网文件来描述灯光亮度的分布情况;第三,光度学灯光需要与高级照明渲染技术配合才能完全发挥出它的功能。

1)点光源

点光源分为自由点光源和目标点光源两种类型,从一个点向四周发射光源,发光效果类似标准灯光中的泛光灯。两种类型除了一个用于快速定位的目标点外,目标点光源与自由点光源没有其他区别,如图 5-6 所示。

2)线光源

线光源会从一条线段向四周发射光源,发光效果类似现实世界中的日光灯管。线光源有目标线光源和自由线光源两种类型。目标线性光源以直线发射光线,像荧光灯管一样。自由线性灯光没有目标对象,如图 5-7 所示。

图 5-6　点光源　　　　　　　　　图 5-7　线光源

3)面光源

面光源会从一个矩形的区域向四周发射光源,发光效果类似于灯箱。面光源同样也具有目标面光源和自由面光源两种类型。面光源具有漫反射和光域网两种分布方式,如图 5-8 所示。

4)IES 太阳光

IES 太阳光是一个用于模拟室外阳光照射效果的强烈光源,同时它也是一种基于自然规律的日照模拟灯光。当与日光系统配合使用时,将根据地理位置、时间和日期自动设置 IES 太阳的值,如图 5-9 所示。

5)IES 天光

IES 天光是基于物理的灯光对象,该对象可以用来模拟天光的大气效果。IES 天光与标准灯光中的天光灯类似,与天光灯不同的是 IES 天光具有基于物理的控制参数,与 IES 太阳光一样用于模拟室外的日照效果。IES 天光可以模拟出大气中离散的天光效果,如图 5-10 所示。

118

| 图 5-8　面光源 | 图 5-9　IES 太阳光 | 图 5-10　IES 天光 |

5.1.2　灯光参数

1）常规参数

- "启用"：启用和禁用灯光。当选中"启用"复选框时，使用灯光着色和渲染以照亮场景。当取消选中"启用"复选框时，进行着色或渲染时不使用该灯光，如图 5-11 所示。
- "阴影"选项组中的"启用"：决定当前灯光是否投射阴影。
- 阴影方法下拉列表框：选择是使用阴影贴图、光线跟踪阴影、高级光线跟踪阴影或区域阴影生成该灯光的阴影。表 5-1 介绍每种阴影类型的优点和不足。

图 5-11　常规参数

表 5-1　阴影类型的优点和不足

阴影类型	优　点	不　足
高级光线跟踪	• 支持透明度和不透明度贴图 • 使用不少于 RAM 的标准光线跟踪阴影 • 建议对复杂场景使用一些灯光或面	• 比阴影贴图更慢 • 不支持柔和阴影 • 处理每一帧
区域阴影	• 支持透明度和不透明度贴图 • 使用很少的 RAM • 建议对复杂场景使用一些灯光或面 • 支持区域阴影的不同格式	• 比阴影贴图更慢 • 处理每一帧
mental ray 阴影贴图	使用 mental ray 渲染器可能比光线跟踪阴影更快	不如光线跟踪阴影精确
光线跟踪阴影	• 支持透明度和不透明度贴图 • 如果不存在对象动画，则只处理一次	• 可能比阴影贴图更慢 • 不支持柔和阴影
阴影贴图	• 产生柔和阴影 • 如果不存在对象动画，则只处理一次 • 最快的阴影类型	使用很多 RAM。不支持使用透明度或不透明度贴图的对象

- "排除"：将选定对象排除于灯光效果之外。

"排除/包含"对话框（图 5-12）包括以下几个控件。

- 排除/包含：决定灯光是否排除或包含右侧列表中已命名的对象，即右侧列表中已命名的对象是否产生灯光效果。

图 5-12　"排除/包含"对话框

- 照明：只排除或包含对象表面的灯光照明效果，如图 5-13 所示。
- 阴影投射：只排除或包含对象的阴影效果，如图 5-14 所示。

图 5-13　排除照明效果

图 5-14　排除阴影效果

- 二者兼有：排除或包含对象表面的灯光照明效果和阴影效果。
- 场景对象：选中左边场景对象列表中的对象，然后使用箭头按钮将它们添加至右面的扩展列表中。

"排除/包含"对话框将一个组视为一个对象。通过选择"场景对象"列表框中的组名称排除或包含组中的所有对象。如果组嵌套在另一组中，则该组将不显示在"场景对象"列表框中。要排除一个被嵌套的组或该组中的某个对象，必须在使用此对话框之前对它们进行解组。

- 选择集：显示命名选择集列表。通过从此列表中选择一个选择集来选中在"场景对象"列表框中的对象。
- 清除：从右边的"排除/包含"列表框中清除所有项。

2）强度/颜色/衰减参数（见图 5-15）

- 倍增：将灯光的功率放大一个正或负的量。为正时时光亮度成倍增加，为负时将对场景进行减除灯光和有选择地放置暗区域。

图 5-15　强度/颜色/衰减参数

- 衰退：是使远处灯光强度减小的另一种方法。在现实世界中,灯光的强度将随着距离的加长而减弱。远离光源的对象看起来更暗;距离光源较近的对象看起来更亮。这种效果称为衰减。

在"类型"下拉列表框中选择要使用的衰退类型。有三种类型可选择。

- 无：默认设置,不应用衰退。
- 反向：应用反向衰退。公式亮度为 R_0/R,其中 R_0 为灯光的径向源(如果不使用衰减),为灯光的"近距结束"值(如果不使用衰减);R 为与 R_0 照明曲面的径向距离,如图 5-16 所示。
- 平方反比：应用平方反比衰退。公式为 $(R_0/R)2$。实际上这是灯光的"真实"衰退,但在计算机图形中可能很难查找,如图 5-16 所示。

(a)　　　　　　　　　　　　　　　(b)

图 5-16　反向衰退和平方反比衰减

- "近距衰减"组"开始"：设置灯光开始淡入的距离。
- "近距衰减"组"结束"：设置灯光达到其全值的距离。

对于聚光灯,衰减范围看起来好像圆锥体的镜头形部分。对于平行光,范围看起来好像圆锥体的圆形部分。对于启用"泛光化"的泛光灯和聚光灯或平行光,范围看起来好像球形。默认情况下,"近距开始"为深蓝色并且"近距结束"为浅蓝色。

- "远距衰减"组"开始"：设置灯光开始淡出的距离。
- "远距衰减"组"结束"：设置灯光减为 0 的距离。

3）高级效果

"高级效果"卷展栏如图 5-17 所示。

- 对比度：调整曲面的漫反射区域和环境光区域之间的对比度。
- 柔化漫反射边：增加"柔化漫反射边"的值可以柔化曲面的漫反射部分与环境光部分之间的边缘。
- 漫反射：启用此选项后,灯光将影响对象曲面的漫反射属性。
- 高光反射：启用此选项后,灯光将影响对象曲面的高光属性。

当"漫反射"和"高光反射"同时使用时,可以拥有一个灯光颜色对象的反射高光,而其漫反射区域没有颜色,然后拥有第二种灯光颜色的曲面漫反射部分,而不创建反射高光。

- 仅环境光：启用此选项后,灯光仅影响照明的环境光组件。
- 贴图：命名用于投影的贴图。可以将材质编辑器中指定的任何贴图进行拖动,并将贴图放置在灯光的"贴图"按钮上。可以用这种方法制作出投影机的投影效果,如图 5-18 所示。

图 5-17　高级效果　　　　　　　　　图 5-18　投影的贴图效果图

4）阴影参数

图 5-19 所示为"阴影参数"卷展栏。

- 颜色：用来设定灯光投射的阴影的颜色。默认颜色为黑色。
- 密度：密度值越大，阴影越暗；密度值越小，阴影越浅。
- "贴图"复选框：选中该复选框可以使用"贴图"按钮指定的贴图。
- "贴图"按钮：将贴图指定给阴影。贴图颜色与阴影颜色混合起来，如图 5-20 所示。

图 5-19　阴影参数　　　　　　　　　图 5-20　阴影贴图效果

- "大气阴影"可以调整以下参数。
 - 启用：启用此选项后，当灯光穿过大气效果时可以产生阴影。
 - 不透明度：调整阴影的不透明度大小。
 - 颜色量：调整大气颜色与阴影颜色混合的量。

5.2　灯光类型

5.2.1　泛光灯

　　泛光灯是一个点光源，可以照亮周围物体，没有特定的照射方向，只要不是被灯光排除的物体都会被照亮。在三维场景中泛光灯多作为补光使用，用来增加场景中的整体亮度，如图 5-21 所示。

图 5-21　在两盏泛光灯照射下的房间效果

图 5-22　场景中的聚光灯

5.2.2　聚光灯

　　目标聚光灯和自由聚光灯是在三维场景中常用的灯光。由于它们有照射方向和照射范围，可以对物体进行选择性的照射，如图 5-22 和图 5-23 所示。

　　聚光灯有专用的聚光灯参数，这些参数可以控制聚光灯的聚光区/衰减区和形状等，如图 5-24 所示。

图 5-23　聚光灯灯光实例

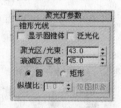

图 5-24　聚光灯

- 显示圆锥体：启用或禁用圆锥体的显示。
- 泛光化：当设置泛光化时，灯光将与泛光灯相似，向各个方向投射灯光，但投影和阴影只发生在其圆锥体内。
- 聚光区/光束：调整灯光圆锥体的角度大小。数值越大角度越大，即照射范围越大，如图 5-25 所示。数值越小角度越小，即照射范围越小，如图 5-26 所示。

图 5-25　聚光区/光束角度大

图 5-26　聚光区/光束角度小

- 衰减区/区域：调整灯光衰减区的角度。数值越大衰减区角度越大，即衰减区范围越大，过度越柔和，如图 5-27 所示；数值越小衰减区角度越小，即衰减区范围越小，过度越清楚，如图 5-28 所示。

图 5-27　衰减区/区域角度大　　　　　　图 5-28　衰减区/区域角度小

- 圆/矩形：确定聚光区和衰减区的形状。如果想要一个标准圆形的灯光，应设置为"圆形"。如果想要一个矩形的光束，应设置为"矩形"。
- 纵横比：设置矩形光束的纵横比。使用"位图适配"按钮可以使纵横比匹配特定的位图。
- 位图拟合：如果灯光的投影纵横比为矩形，应设置纵横比以匹配特定的位图。当灯光用做投影灯时，该选项可以使投影出的位图不变形。

5.3　典型灯光实例

5.3.1　体积光

光芒四射的文字

本例将制作一个光芒从文字背后照射的效果，如图 5-29 所示。

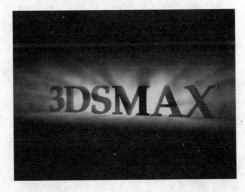

图 5-29　光芒四射的文字效果

（1）打开 3ds Max，选中前视图，在"创建"面板选择"形状"|"文本"，如图 5-30 所示。在
"文本"中输入 3DSMAX，如图 5-31 所示。单击前视图将文字建立在场景中，如图 5-32 所示。

图 5-30　形状面板

图 5-31　文本参数

图 5-32　场景效果(1)

（2）选中场景中的 3DSMAX 图形，在"修改器"下选择"挤出"，如图 5-33 所示。设定数
量为 10，如图 5-34 所示。效果如图 5-35 所示。

图 5-33　选择"挤出"命令

图 5-34　参数设定(1)

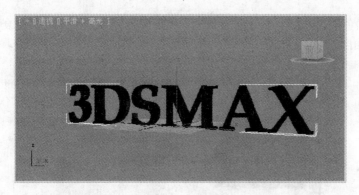

图 5-35 效果(1)

(3) 在"创建"面板中选择"灯光"|"标准"|"目标聚光灯"按钮,如图 5-36 所示。在顶视图中建立目标聚光灯。设定灯光形状为矩形,如图 5-37 所示。用比例缩放工具 将灯光形状变为长方形,形状位置如图 5-38 所示。

图 5-36 灯光面板 图 5-37 聚光灯参数

图 5-38 场景效果(2)

（4）单击颜色块，设定灯光颜色为黄色，如图 5-39 所示。进行"近距衰减"和"远距衰减"参数设定，如图 5-40 所示。

图 5-39　颜色设定

（5）在"大气和效果"卷展栏单击"添加"按钮，如图 5-41 所示。在弹出的"添加大气或效果"对话框中双击"体积光"选项，如图 5-42 所示。

图 5-40　衰减设定　　　　　　　　　图 5-41　大气和效果面板

（6）在"大气和效果"卷展栏选中"体积光"选项后单击"设置"按钮，在弹出的对话框中设定"雾颜色"为浅黄色，"密度"为 8，如图 5-43 所示。

图 5-42　添加体积光　　　　　　　　　图 5-43　体积光设定

（7）选中"启用噪波"复选框，设定"数量"为 0.44，如图 5-44 所示。

（8）渲染完成，效果如图 5-45 所示。

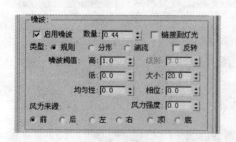

图 5-44　噪波设定

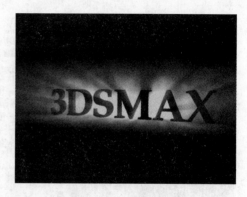

图 5-45　完成效果(1)

5.3.2　灯光投影

投影机效果

本例将使用灯光中投影贴图功能制作一个投影机投影的效果,如图 5-46 所示。

图 5-46　投影机效果

(1) 在场景前视图中建立一个长方体,作为投影的幕布,在"创建"面板中单击"灯光"按钮,在"类型"下拉菜单中选择"标准"|"目标聚光灯"按钮,创建一个目标聚光灯,设灯的形状为矩形,如图 5-47 所示。

(2) 选中目标聚光灯,选择"修改"面板|"高级效果"卷展栏,单击"添加"按钮,选中"贴图"复选框,单击"贴图"选项右边的长条按钮,如图 5-48 所示。在弹出的材质对话框中双击"位图"选项,如图 5-49 所示。

(3) 在"位图"选取的对话框中选取一张图片作为投影在长方体上的图像,如图 5-50所示。

(4) 在"创建"面板中单击"灯光"|"标准"|"泛光灯"按钮,创建一个泛光灯对场景进行补光,以避免场景过暗。选择"修改"面板|"强度/颜色/衰减"卷展栏,设定"倍增"为 1,位置如图 5-51 所示。

(5) 渲染完成。

127

图 5-47 场景效果(3)

图 5-48 "高级效果"卷展栏

图 5-49 材质对话框

图 5-50 选择位图

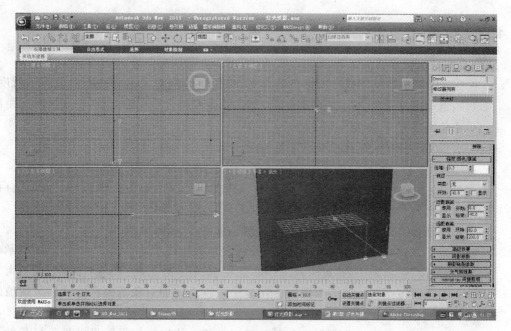

图 5-51　场景效果(4)

5.4　摄像机基本知识

摄像机是 3ds Max 软件对现实世界的模拟,从特定的观察点表现场景。可以通过调整摄像机来选择好的观察角度,也可以给场景加入多个摄像机来提供相同场景的不同视图。

5.4.1　摄像机的分类

摄像机可以分为目标摄像机和自由摄像机,如图 5-52 所示。

目标摄像机查看目标对象周围的区域。目标摄像机由视点与目标观察点两部分组成。摄像机和摄像机目标可以分别设置动画,以便当摄像机不沿路径移动时,容易使用摄像机,如图 5-53 所示。

自由摄像机查看注视摄像机方向的区域。创建自由摄像机时,看到一个图标,该图标表示摄像机和其视野。摄像机图标与目标摄像机图标看起来相同,但是不存在要设置动画的单独的目标图标。当摄像机的位置沿一个路径被设置动画时,更容易使用自由摄像机,如图 5-54 所示。

图 5-52　灯光类型

图 5-53　目标摄像机

图 5-54　自由摄像机

129

第5章　灯光与摄像机

5.4.2 摄像机参数项

下面介绍有关摄像机的参数。

- 镜头：以毫米为单位设置摄像机的焦距，焦距是影响对象出现在图片上的清晰度。焦距越小图片中包含的场景就越多。加大焦距将包含更少的场景，但会显示远距离对象的更多细节，如图 5-55 所示。
- 视野：决定摄像机查看区域的宽度，如图 5-55 所示。
- 备用镜头：软件预设好的焦距分别为 15、20、24、28、35、50、85、135、200 毫米的镜头。
- 类型：对摄像机类型的选择，可以从目标摄像机更改为自由摄像机，也可以从自由摄像机更改为目标摄像机，如图 5-55 所示。
- 显示圆锥体：显示摄像机视野的锥形光线，如图 5-55 所示。
- 显示地平线：在摄像机视窗中显示一条深灰色的线作为地平线层，如图 5-55 所示。
- "环境范围"选项组中的"近距范围"和"远距范围"：确定在"环境"面板上设置大气效果的近距范围和远距范围限制。在两个限制之间的对象消失在远端和近端值之间，如图 5-56 所示。
- "剪切平面"选项组：设置选项来定义剪切平面。使用剪切平面可以排除场景的一些几何体并只查看或渲染场景的某些部分，对场景进行平面的剪切，如图 5-56 所示。
 - 手动剪切：启用该选项可对剪切平面和位置进行定义，如图 5-56 所示。

图 5-55 摄像机参数

图 5-56 环境范围

- "近距剪切"和"远距剪切"：设置近距和远距剪切平面的位置。图 5-57 是正常效果图，图 5-58 是"近"距剪切平面效果，图 5-59 是"远"距剪切平面效果。
- "多过程效果"选项组：可以指定摄像机的景深或运动模糊效果。
 - 启用：启用该选项后，使用效果预览或渲染。
 - 预览：选择该选项可在场景中摄像机视窗中对效果进行预览。

图 5-57 正常效果图

- 效果：选择生成哪个过滤效果、景深或运动模糊。
- 渲染每过程效果：选中此选项后，如果指定任何一个，则将渲染效果应用于多重过滤效果的每个过程。
- 目标距离：表示摄像机和其目标之间的距离。

图 5-58 "近"距剪切平面效果　　　　图 5-59 "远"距剪切平面效果

5.5　典型摄像机实例

5.5.1　摄像机景深

本例将运用摄像机中的景深功能，制作出目标观察点清晰而周围模糊的效果，如图 5-60 所示。

（1）打开 3ds Max，选中前视图，选择"创建"面板 | "几何体" | "扩展基本体" | "异面体"，如图 5-61 所示。选择"十二面体/二十面体"单选按钮，设 P 值为 0.35，如图 5-62 所示。效果如图 5-63 所示。

（2）选中场景中的异面体，选择移动工具，按住 Shift 键移动异面体，对其进行复制、设定，如图 5-64 所示。选择"创建"面板 | "几何体" | "长方体"，在异面体下绘制一个地面，如图 5-65 所示。

图 5-60　摄像机景深效果

图 5-61　扩展基本体

图 5-62　参数设定(2)

132

图 5-63　效果(2)　　　　　　　　　　图 5-64　参数设定(3)

（3）选择"创建"面板|"摄像机"|"目标摄像机"，为场景加入摄像机，如图 5-66 所示。在透视图文字上右击，选择"视图"|Camera01，将透视图变为摄像机视图，如图 5-67 所示。将摄像机目标点对在第三个异面体上的摄像机位置，如图 5-68 所示。

图 5-65　效果(3)　　　　　　　　　　图 5-66　目标摄像机(1)

图 5-67　视图(1)

图 5-68　目标摄像机定位

（4）选中场景中的摄像机，选择"修改"面板|"多过程效果"|"启用"，如图 5-69 所示。在"采样"选项组中设定"采样半径"为 5，如图 5-70 所示。

图 5-69　多过程效果

图 5-70　采样区

（5）选中摄像机视图，单击"修改"面板|"多过程效果"|"预览"效果如图 5-71 所示。

图 5-71　完成效果（2）

5.5.2 摄像机运动模糊

本例将运用摄像机中的运动模糊功能,在动画中制作出汽车开动中运动模糊的效果,如图 5-72 所示。

(1) 打开 3DS MAX,选择"文件"|"导入",将汽车模型导入到场景中,并选择"创建"面板|"几何体"|"长方体",在异面体下绘制出一个地面。

(2) 选择"创建"面板|"摄像机"|"目标摄像机",为场景加入摄像机,如图 5-73 所示。在透视图文字上右击,选择"摄像机"|Camera01,将透视图变为摄像机视图,如图 5-74 所示。摄像机位置如图 5-75 所示。

图 5-72　运动模糊的效果

图 5-73　目标摄像机(2)

图 5-74　视图(2)

(3) 为汽车制作动画,选择汽车,单击动画工具中的"自动关键点"按钮,将时间放在第 1 帧,调整汽车位置,如图 5-76 所示。

(4) 选择汽车,将时间放在第 100 帧,并将汽车位置进行调整,如图 5-77 所示。

(5) 关闭动画工具中的"自动关键点"按钮,完成汽车动画的制作,将时间放在第 54 帧,如图 5-78 所示。

(6) 选中场景中的摄像机,选择"修改"面板|"多过程效果"|"启用",并选择"运动模糊","过程总数"为 10,"持续时间"为 4,"偏移"为 0.9,如图 5-79 所示。选中摄像机视图,单击"修改"面板|"多过程效果"|"预览",效果如图 5-80 所示。

图 5-75　目标摄像机定位

图 5-76　汽车位置(1)

图 5-77 汽车位置(2)

图 5-78 汽车位置(3)

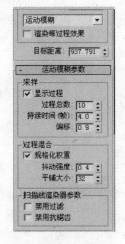

图 5-79 参数设定(4)

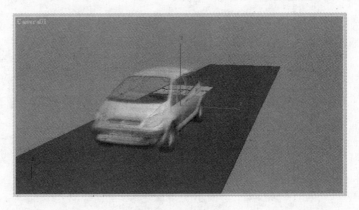

图 5-80 效果(4)

5.6 练 习

1. 填空题

(1) 3ds Max 在灯光命令面板中为用户提供了_____和_____类型的灯光。

(2) 目标聚光灯和泛光灯是_____灯光类型中常用的两种灯光。

(3) 灯光_____扩展栏中_____选项被选中后聚光灯将同时兼有泛光灯的功能,它的光线将不再受锥形范围框束缚,改成向四面八方投射。

(4) _____阴影类型可以投射出边缘模糊的阴影,_____阴影类型可以根据物体的透明度改变阴影的透明度。

(5) 远处衰减设置后,灯光亮度在淘汰到指定_____点之间保持灯光的正常设置值,在_____点到指定_____点之间不断减弱,在_____点以外灯光亮度值减为0。

(6) 3ds Max 的摄像机分为_____和_____。

(7) 摄像机的参数_____用来定义摄像机在场景中所能看到的区域。焦距越_____,视野就越广;反之焦距越_____,视野就越窄。

(8) 选择菜单命令_____,打开视图背景对话框,选中_____选项,即可在当前的视图中显示出在大气环境对话框中所设置的背景图片。

(9) 选择菜单命令_____可以打开大气环境对话框,从中可进行环境设置。

2. 选择题

(1) 3ds Max 的标准灯光有()种。

 A. 3 B. 3 C. 6 D. 7

(2) 以下类型的灯光中,不是标准类型灯光的是()。

 A. 自由聚光灯 B. 目标聚光灯 C. 自由平行光 D. 目标点光源

3. 简答题

(1) 简述自由聚光灯与目标聚光灯的区别。

(2) 简述摄像机的创建方法。

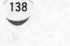

4. 实验题

制作体积光效果，如图 5-81 所示。

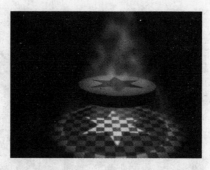

图 5-81　体积光效果

第 6 章　环境与效果

【学习导入】

电影《阿凡达》让世界人民着实享受了一席惊世骇俗的 3D 视觉盛宴,在这期间 3D 环境与效果在电影中的使用,为建立逼真的外星人生活场景立下了汗马功劳。如电影中生动的云雾效果,战斗中真实的燃烧与爆炸场面,这无疑证明了三维技术中的环境与效果巧妙运用将会产生令人期待的视觉效果。

在 3ds Max 中通过熟练运用环境与效果和 Video Post 滤镜效果工具,可以使作品更加真实生动。

【学习目标】

(1) 知识目标:理解环境与效果和 Video Post 滤镜效果工具的概念。

(2) 能力目标:具备熟练掌握环境与效果和 Video Post 滤镜效果工具设置的能力。

(3) 素质目标:培养学生对 3ds Max 制作的兴趣和对生活中环境的细致观察。

6.1　环境大气效果

在 3ds Max 对真实世界的模拟中,环境大气效果的使用是必不可少的。环境大气效果可以帮助烘托气氛,同时还会增加作品的艺术感。

使用环境功能可以设置背景颜色和设置背景颜色动画;在屏幕环境的背景中使用图像;设置环境光和设置环境光动画;给场景中加入大气效果;将曝光控制应用于渲染。

6.1.1　环境对话框

选择"渲染"|"环境"命令可以打开"环境和效果"对话框,如图 6-1 所示。"环境"选项卡分为"公用参数"卷展栏、"曝光控制"卷展栏和"大气"卷展栏三部分。

1. "公用参数"卷展栏

通过"公用参数"卷展栏可以设置场景中背景颜色和背景颜色动画,设置在渲染场景屏幕环境中的背景中的图像等,如图 6-2 所示。

1) "背景"选项组

- 颜色:用来设置场景背景的颜色。单击颜色

图 6-1　"环境和效果"对话框

框，然后在颜色选择器中选择所需的颜色，如图 6-3 所示。

图 6-2 "背景"选项组

图 6-3 背景颜色选择器

- 环境贴图：用来设置场景中的背景图像。环境贴图的按钮会显示贴图的名称，如果尚未指定名称，则显示"无"。

2) "全局照明"选项组

- 染色：用于对场景中的灯光进行染色。当设置的照明染色不是白色时，则为场景中的所有灯光染色。单击色样显示颜色选择器，用于选择色彩颜色。
- 级别：对场景中的所有灯光光照强度进行增强。如果级别为 1.0，则保留各个灯光的原始设置。增大级别将增强总体场景的照明，减小级别将减弱总体照明。
- 环境光：设置场景环境光的颜色。单击颜色框，然后在颜色选择器中选择所需的颜色。

2. "曝光控制"卷展栏

"曝光控制"是用于调整渲染的输出级别和颜色范围的插件组件，就像调整胶片曝光一样。如果渲染使用光能传递，曝光控制尤其有用，如图 6-4 所示。

曝光控制可以补偿显示器有限的动态范围。分为自动曝光控制、线性曝光控制、对数曝光控制和伪彩色曝光控制。

- 自动曝光控制：可以从渲染图像中采样，并且生成一个直方图，以便在渲染的整个动态范围提供良好的颜色分离。自动曝光控制可以增强某些照明效果，否则，这些照明效果会过于暗淡而看不清。
- 线性曝光控制：可以从渲染中采样，并且使用场景的平均亮度将物理值映射为 RGB 值。线性曝光控制最适合动态范围很低的场景。
- 对数曝光控制：使用亮度、对比度以及场景是否日光中的室外，将物理值映射为 RGB 值。对数曝光控制比较适合动态范围很高的场景。
- 伪彩色曝光控制：实际上是一个照明分析工具。它可以将亮度映射为显示转换的值的亮度的伪彩色。

3. "大气"卷展栏

大气是用于模拟现实生活中的环境效果如雾、火焰等。大气效果包括火焰环境效果、雾环境效果、体积雾环境效果、体积光环境效果，如图 6-5 所示。

- 效果：显示已添加的效果队列。在渲染期间，效果在场景中按线性顺序计算。根据所选的效果，"环境和效果"对话框添加适合效果参数的卷展栏。

图 6-4 "曝光控制"卷展栏

图 6-5 "大气"卷展栏

- 名称：为列表中的效果自定义名称。
- 添加：显示"添加大气效果"对话框（所有当前安装的大气效果）。选择效果，然后单击"确定"按钮，将效果指定给列表。

6.1.2 大气效果

1. 火效果

在"大气"卷展栏中添加火效果可以生成动画的火焰、烟雾和爆炸效果。可能的火焰效果用法包括篝火、火炬、火球、烟云和星云等效果，如图 6-6 所示。

1）Gizmo 选项组

- 拾取 Gizmo：通过单击打开拾取模式，然后单击场景中的某个大气装置。在渲染时，装置会显示火焰效果，装置的名称将添加到装置列表中。当想在场景中使用火焰效果时，必须先在场景中加入一个火焰装置（即 Gizmo），将效果放入场景，并定义效果的最大边界。该装置在"大气装置"子类别中显示为辅助对象。装置包括长方体 Gizmo、球体 Gizmo 和圆柱体 Gizmo，如图 6-7 所示。
- 移除 Gizmo：移除 Gizmo 列表中所选的 Gizmo。Gizmo 仍在场景中，但是不再显示火焰效果。
- Gizmo 下拉列表框：列出为火焰效果指定的装置对象。

2）"颜色"选项组

可以通过设置"颜色"选项组中色样的颜色为火焰效果设置三个颜色属性。

- 内部颜色：用来设置火焰中心的颜色。
- 外部颜色：设置火焰稀薄部分的颜色。
- 烟雾颜色：设置用于"爆炸"选项的烟雾颜色。

3）"图形"选项组

使用"图形"下的控件控制火焰效果中火焰的形状、缩放和外形效果。

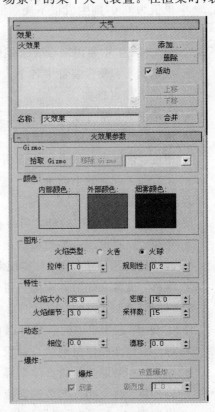

图 6-6 火焰效果参数

141

- 火舌：沿着中心使用纹理创建带方向的火焰。火焰方向沿着火焰装置的局部 Z 轴。"火舌"创建类似篝火的火焰。
- 火球：创建圆形的爆炸火焰。"火球"很适合爆炸效果。
- 拉伸：将火焰沿着装置的 Z 轴缩放。拉伸最适合火舌火焰，但是，可以使用拉伸为火球提供椭圆形状，如图 6-8 所示。

图 6-7　大气装置(1)

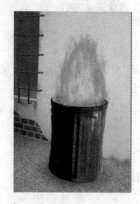

图 6-8　拉伸效果在实例中的使用

- 规则性：修改火焰填充装置的方式。如果值为 1.0，效果在装置边缘附近衰减。如果值为 0.0，则生成很不规则的效果，边界通常会被修剪，火焰形状会小一些。

4)"特性"选项组

"特性"选项组主要用来设置火焰的大小和外观。所有参数彼此相互关联，相互影响。

- 火焰大小：设置装置中各个火焰的大小。装置大小会影响火焰大小。装置越大，需要的火焰也越大。
- 火焰细节：控制每个火焰中显示的颜色更改量和边缘尖锐度。较低的值可以生成平滑、模糊的火焰，渲染速度较快。较高的值可以生成带图案的清晰火焰，渲染速度较慢。
- 密度：设置火焰效果的不透明度和亮度。装置大小会影响密度。
- 采样数：设置效果的采样率。值越高，生成的结果越准确，渲染所需的时间也越长。

5)"动态"选项组

使用"动态"选项组中的参数可以设置火焰的涡流和上升的动态效果。

- 相位：控制更改火焰效果的速率。在屏幕下方动画控制区中单击"自动关键点"，更改不同的相位值倍数，可实现动画效果。
- 漂移：设置火焰沿着火焰装置的 Z 轴的渲染方式。值是上升量(单位数)。

6)"爆炸"选项组

使用"爆炸"选项组中的参数可以自动设置爆炸动画。

- 爆炸：根据相位值动画自动设置大小、密度和颜色的动画。
- 烟雾：控制爆炸是否产生烟雾。
- 剧烈度：改变相位参数的涡流效果。
- 设置爆炸：显示"设置爆炸相位曲线"对话框。输入开始时间和结束时间，然后单击"确定"按钮。相位值自动为典型的爆炸效果设置动画。

2. 雾效果

在"环境和效果"对话框中的"大气"下单击"添加"按钮，选择"雾"时，将出现"雾参数"卷展栏，如图 6-9 所示。雾的效果可以为场景提供雾和烟雾的大气效果，使对象随着与摄像机距离的增加逐渐褪光（标准雾），或提供分层雾效果，使所有对象或部分对象被雾笼罩。在渲染雾效果时，只有摄像机视图或透视视图中会出现雾效果，如图 6-10 所示。

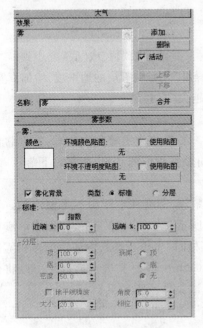

图 6-9 "雾参数"卷展栏

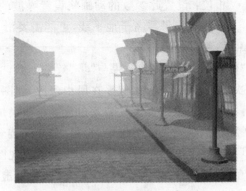

图 6-10 雾效果在实例中的使用

1）"雾"选项组

- 颜色：设置雾的颜色。单击色样，然后在颜色选择器中选择所需的颜色。
- 环境颜色贴图：从贴图导出雾的颜色。可以为背景和雾颜色添加贴图。按钮上显示颜色贴图的名称，如果没有指定贴图，则显示"无"。要指定贴图，单击"环境颜色贴图"按钮将显示材质/贴图浏览器，用于从列表中选择贴图类型。要调整环境贴图的参数，打开材质编辑器，将"环境颜色贴图"按钮拖动到未使用的示例窗中。
- 使用贴图：用来切换贴图效果的启用或禁用。
- 环境不透明度贴图：更改雾的密度。
- 雾化背景：将雾功能应用于场景的背景。
- 类型：选择"标准"时，将使用"标准"部分的参数；选择"分层"时，将使用"分层"部分的参数。
- 标准：启用"标准"选项组。
- 分层：启用"分层"选项组。

2）"标准"选项组

"标准"选项组根据与摄像机的距离使雾变薄或变厚。

- 指数：随距离按指数增大密度。禁用时，密度随距离线性增大。
- 近端 ％：设置雾在近距范围的密度。

- 远端 ％：设置雾在远距范围的密度。

3）"分层"选项组

使雾在上限和下限之间变薄和变厚。通过向列表中添加多个雾条目，雾可以包含多层。也可以设置雾上升和下降、更改密度和颜色的动画，并添加地平线噪波。

- 顶：设置雾层的上限位置。
- 底：设置雾层的下限位置。
- 密度：设置雾的总体密度。
- 衰减（顶/底/无）：添加指数衰减效果，使密度在雾范围的"顶"或"底"减小到 0。
- 地平线噪波：启用地平线噪波系统。"地平线噪波"仅影响雾层的地平线，增加真实感。
- 大小：应用于噪波的缩放系数。缩放系数值越大，雾卷越大。
- 角度：确定雾效果出现区域与地平线的角度。
- 相位：设置此参数的动画将设置噪波的动画。如果相位沿着正向移动，雾卷将向上漂移。如果雾高于地平线，可能需要沿着负向设置相位的动画，使雾卷下落。

3. 体积雾效果

"体积雾"提供的雾效果与"雾"效果不同，"体积雾"雾密度在空间中不是恒定的。可以做出吹动的云状雾效果，似乎在风中飘散，如图 6-11 所示。在默认情况下，体积雾填满整个场景。不过，可以选择大气装置包含雾。与火焰效果相同，当想对场景中使用的体积雾范围加以控制时，必须先在场景中加入一个大气装置（即 Gizmo）并对其进行拾取才可以将效果放入场景，在渲染时只有摄像机视图或透视视图中会渲染体积雾效果。

在"环境和效果"对话框中的"大气"下单击"添加"，选择"体积雾"时，将出现"体积雾参数"卷展栏，如图 6-12 所示。

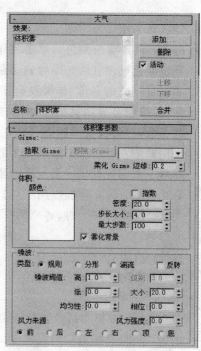

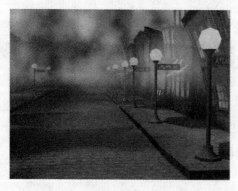

图 6-11　体积雾效果在实例中的使用　　　　图 6-12　"体积雾参数"卷展栏

1）Gizmo 选项组

- 拾取 Gizmo：通过单击打开拾取模式，然后单击场景中的某个大气装置。在渲染时，装置会包含体积雾。
- 移除 Gizmo：将 Gizmo 从体积雾效果中移除。在列表中选择 Gizmo，然后单击"移除 Gizmo"。
- 柔化 Gizmo 边缘：羽化体积雾效果的边缘。值越大，边缘越柔化。

2）"体积"选项组

- 颜色：设置雾的颜色。单击色样，然后在颜色选择器中选择所需的颜色。
- 指数：随距离按指数增大密度。
- 密度：控制雾的密度。
- 步长大小：确定雾采样的粒度、雾的"细度"。步长大小较大，会使雾变粗糙。
- 最大步数：限制采样量，以便雾的计算不会永远执行。
- 雾化背景：将雾功能应用于场景的背景。

3）"噪波"选项组

- 类型：从三种噪波类型中选择要应用的一种类型。
 - 规则：标准的噪波图案。
 - 分形：迭代分形噪波图案。
 - 湍流：迭代湍流图案。
 - 反转：反转噪波效果。浓雾将变为半透明的雾，反之亦然。
- 噪波阈值：限制噪波效果。
 - 高：设置高阈值。
 - 低：设置低阈值。
 - 均匀性：范围从-1 到 1，作用与高通过滤器类似。值越小，体积越透明，包含分散的烟雾泡。如果在-0.3 左右，图像开始看起来像灰斑。因为此参数越小，雾越薄，所以，可能需要增大密度，否则，体积雾将开始消失。
 - 级别：设置噪波迭代应用的次数。只有在选择"分形"或"湍流"噪波才启用。
 - 大小：确定烟卷或雾卷的大小。值越小，卷越小。
 - 相位：控制风的种子。
- 风力强度：控制烟雾远离风向（相对于相位）的速度。
- 风力来源：定义风来自哪个方向。

4. 体积光效果

体积光根据灯光与大气的相互作用提供灯光效果，可以提供泛光灯的径向光晕、聚光灯的锥形光晕和平行光的平行雾光束等效果。可以制作出黑夜中灯光光线照射产生的光柱效果，如图 6-13 所示。

在"环境和效果"对话框中的"效果"选项卡中选择"体积光"时，将出现"体积光参数"卷展栏，如图 6-14 所示，其中包含以下控件。

1）"灯光"选项组

- 拾取灯光：在体积光使用时首先要对灯光进行选定，可以在任意视窗中单击要为体积光启用的灯光，也可以拾取多个灯光。

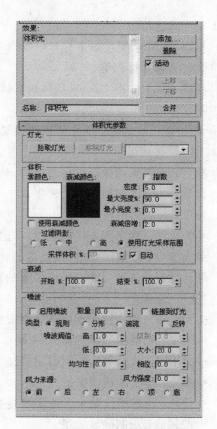

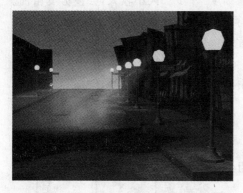

图 6-13 体积光效果在实例中的使用　　　图 6-14 "体积光参数"卷展栏

- 移除灯光：将灯光从列表中移除，取消体积光对该灯光的选定。

2）"体积"选项组

- 雾颜色：设置组成体积光的雾的颜色。单击色样，然后在颜色选择器中选择所需的颜色。
- 衰减颜色：体积光随距离而衰减。从"雾颜色"渐变到"衰减颜色"。单击色样将显示颜色选择器，这样可以更改衰减颜色。
- 使用衰减颜色：激活衰减颜色。
- 指数：随距离按指数增大密度。禁用时，密度随距离线性增大。只有希望渲染体积雾中的透明对象时，才应选中此复选框。
- 密度：设置雾的密度。数值越大雾越密。
- 最大亮度%：表示可以达到的最大光晕效果。如果减小此值，可以限制光晕的亮度。
- 最小亮度%：与环境光设置类似。如果"最小亮度%"大于0，光体积外面的区域也会发光。
- 衰减倍增：调整衰减颜色的效果。
- 过滤阴影：用于通过提高采样率获得更高质量的体积光渲染。
 - 低：不过滤图像缓冲区，而是直接采样。此选项适合 8 位图像、AVI 文件等。
 - 中：对相邻的像素采样并求均值。
 - 高：对相邻的像素和对角像素采样，为每个像素指定不同的权重。

- 使用灯光采样范围：根据灯光的阴影参数中的"采样范围"值，使体积光中投射的阴影变模糊。
- 采样体积 ％：控制体积的采样率。范围为 1 到 1000。
- 自动：自动控制"采样体积 ％"参数，禁用微调器。

3）"衰减"选项组
- 开始 ％：设置灯光效果的开始衰减，与实际灯光参数的衰减相对
- 结束 ％：设置照明效果的结束衰减，与实际灯光参数的衰减相对。

4）"噪波"选项组
- 启用噪波：启用和禁用噪波。
- 数量：应用于雾的噪波的百分比。如果数量为 0，则没有噪波；如果数量为 1，雾将变为纯噪波。
- 链接到灯光：将噪波效果链接到灯光对象。
- 类型：从三种噪波类型中选择要应用的一种类型。
 - 规则：标准的噪波图案。
 - 分形：迭代分形噪波图案。
 - 湍流：迭代湍流图案。
 - 反转：反转噪波效果。浓雾将变为半透明的雾，反之亦然。
- 噪波阈值：限制噪波效果。如果噪波值高于"低"阈值而低于"高"阈值，动态范围会拉伸到填满 0～1。这样，在阈值转换时会补偿较小的不连续（第一级而不是 0 级），因此，会减少可能产生的锯齿。
 - 高：设置高阈值。
 - 低：设置低阈值。
 - 均匀性：作用类似高通过滤器，值越小，体积越透明。
 - 级别：设置噪波迭代应用的次数。
 - 大小：确定烟卷或雾卷的大小。值越小，卷越小。
 - 相位：控制风的种子。如果"风力强度"的设置也大于 0，雾体积会根据风向产生动画。如果没有"风力强度"，雾将在原处涡流。
- 风力强度：控制烟雾远离风向（相对于相位）的速度。
- 风力来源：定义风来自哪个方向。

6.1.3 实例——篝火

本例将使用大气效果中的火效果制作在夜晚燃烧的篝火的效果，并利用灯光表现火焰燃烧的光效，如图 6-15 所示。

（1）建立场景，如图 6-16 所示，在场景中加入一个摄像机和一个泛光灯。

（2）选择"创建"面板|"辅助对象"|"大气装置"|"球体 Gizmo"按钮，如图 6-17 所示。在场景中建立一个球体大气装置，并在球体 Gizmo 参数中勾选"半球"选项，如图 6-18 所示。

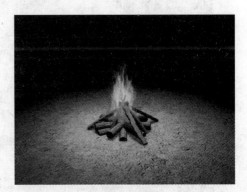

图 6-15　燃烧的篝火的效果

图 6-16　场景效果

图 6-17　大气装置(2)

图 6-18　球体 Gizmo 场景效果

（3）选择"非均匀缩放"工具对场景中球体 Gizmo 依 Z 轴进行非均匀缩放，效果如图 6-19 所示。

图 6-19　球体 Gizmo 非均匀缩放效果

（4）选择"渲染"|"环境"，打开"环境和效果"对话框，如图 6-20 和图 6-21 所示。选择"大气"|"添加"，在弹出的"添加大气效果"对话框中选择"火效果"，如图 6-22 所示。

图 6-20　选择"渲染"|"环境"　　　图 6-21　"环境和效果"对话框　　　图 6-22　选择"火效果"

第6章　环境与效果

（5）在火效果参数中，选择"拾取 Gizmo"，对场景中的球体 Gizmo 进行选取，如图 6-23 所示。渲染效果如图 6-24 所示。

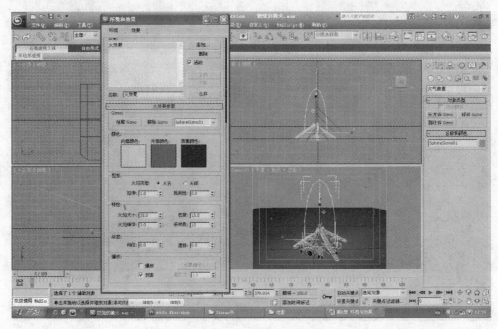

图 6-23　拾取 Gizmo

（6）渲染出的篝火效果有些生硬，可以对火效果参数进行进一步的设置，如图 6-25 所示。

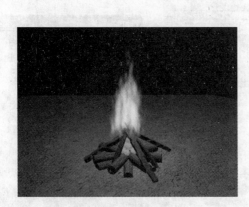

图 6-24　渲染效果

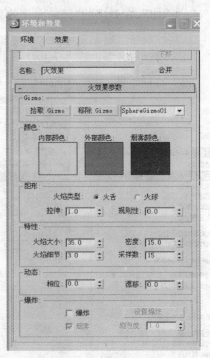

图 6-25　火效果参数

（7）为渲染出篝火的照射效果，在场景中加入一个"目标聚光灯"，如图 6-26 所示。

图 6-26　加入"目标聚光灯"

（8）设置"目标聚光灯"颜色为橘黄色，具体参数如图 6-27 所示。

图 6-27　"目标聚光灯"参数

（9）选中场景中原有的泛光灯，设置灯光颜色为橘红色参数，具体参数如图 6-28 所示。

（10）渲染完成，效果如图 6-29 所示。

图 6-28 "泛光灯"参数

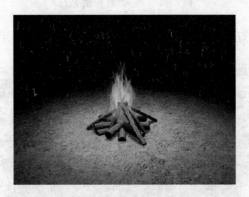

图 6-29 完成效果(1)

6.2 视频后处理效果

6.2.1 Video Post 简介

在 3ds Max 中 Video Post 可提供不同类型事件的合成渲染输出,可以为动画提供特殊效果也可以作为一个视频工具来使用。

"Video Post 队列"提供要合成的图像、场景和事件的层级列表。Video Post 对话框中的 Video Post 队列类似于材质编辑器中的其他层级列表。在 Video Post 中,列表项为图像、场景、动画或一起构成队列的外部过程。这些队列中的项目被称为"事件"。

事件在队列中出现的顺序从上到下排列,当执行它们时也是按从上到下的顺序,如图 6-30 所示。

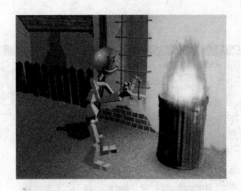

图 6-30　Video Post 队列和渲染效果

要打开 Video Post 的工作设计环境,要选择"渲染"|Video Post 命令,打开 Video Post 对话框,如图 6-31 所示。

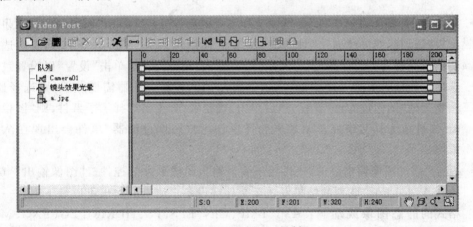

图 6-31　Video Post 对话框

- ⚒：执行 Video Post 队列作为创建后期制作视频的最后一步。执行与渲染有所不同,因为渲染只用于场景,但是可以使用 Video Post 合成图像和动画而无须包括当前的 3ds Max 场景。单击"执行序列",出现"执行 Video Post"对话框,如图 6-32 所示。在"执行 Video Post"对话框可以设置时间范围和输出大小,然后单击"渲染"以创建视频等。执行完成后,如果"Video Post 进度"对话框仍然打开,则单击"关闭"按钮将其关闭。

- ：单击"添加场景事件"按钮将选定摄像机视窗中的场景添加至队列。"场景"事件是当前 3ds Max 场景的视图。可选择显示哪个视图,以及如何同步最终视频与场景。可以使用多个"场景"事件同时显示同一场景的两个视图,或者从一个视图切换至另一个视图。单击"添加场景",出现"添加场景事件"对话框,如图 6-33 所示。从"视图"列表中选择要使用的视图。单击"渲染选项",可更改渲染设置。设置"场景范围"选项组,然后单击"确定"。

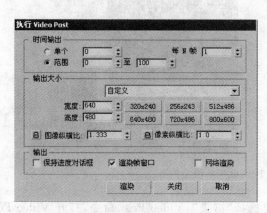

图 6-32　"执行 Video Post"对话框　　　　图 6-33　"添加场景事件"对话框

- ⊡："添加图像过滤事件"提供图像和场景的图像处理。单击"添加图像过滤事件",出现"添加图像过滤事件"对话框,如图 6-34 所示。从"过滤器插件"列表中选择需要的过滤器种类。如果已启用该类过滤器的"设置"按钮,单击"设置"以设置过滤器选项。如果希望遮罩过滤器,或如果要使用的该类过滤器需要遮罩,则选择遮罩。调整其他"图像过滤器"设置,然后单击"确定"。如果已选择了子事件,则"图像过滤器"事件成为其父事件。如果未选择事件,则"图像过滤器"事件会出现在队列的末尾。

- ⊡："添加图像输出事件"提供用于编辑输出图像事件的控件。"图像输出"事件将执行 Video Post 队列的结果发送至文件或设备。渲染的输出可以是下列任一文件格式的静态图像或动画:AVI、BMP、CIN、EPS、PS、HDRI、JPEG、PNG、MOV、RLA、RPF、RGB、TGA、TIFF。单击"添加图像输出事件",出现"添加图像输出事件"对话框,如图 6-35 所示。"图像输出"不考虑队列中是否已选择事件。单击"文件",在文件或"设备"中保存最终视频,以将视频发送到设备。如果单击"文件",会出现文件对话框,可以用来选择位图或动画文件。如果选择"设备",将出现"选择图像输出设备"对话框。该对话框带有已安装的设备选项下拉列表。调整其他参数,然后单击"确定"按钮。"图像输出事件"会出现在队列的末尾。

图 6-34 "添加图像过滤事件"对话框　　　图 6-35 "添加图像输出事件"对话框

6.2.2 Video Post 滤镜效果

通过"添加图像过滤器事件"可以对图像和场景进行图像处理。图像过滤器包括对比度过滤器、淡入淡出过滤器、图像 Alpha 过滤器、镜头效果光斑、镜头效果焦点、镜头效果光晕、镜头效果高光、底片过滤器、伪 Alpha 过滤器、简单擦拭过滤器、星空过滤器。

1. 对比度过滤器

- 对比度过滤器：可以调整图像的对比度和亮度，如图 6-36 所示。
- 对比度：通过创建 16 位查找表来压缩或扩展最大黑色度和最大白色度之间的范围，此表用于图像中任一指定灰度值。

图 6-36 "图像对比度控制"对话框

- 亮度：将微调器设置在 0～1.0 之间。这将增加或减少所有颜色分量（红、绿和蓝）。
- 绝对/派生：确定"对比度"的灰度值计算。"绝对"使用任一颜色分量的最高值。"派生"使用三种颜色分量的平均值。

2. 淡入淡出过滤器

"淡入淡出过滤器"随时间淡入或淡出图像，淡入淡出的速率取决于淡入淡出过滤器时间范围的长度。

3. 图像 Alpha 过滤器

"图像 Alpha 过滤器"用过滤遮罩指定的通道替换图像的 Alpha 通道。

4. 镜头效果光斑

"镜头效果光斑"对话框用于将镜头光斑效果作为后期处理添加到渲染中。通常对场景中的灯光应用光斑效果。随后对象周围会产生镜头光斑。效果如图 6-37 所示。

图 6-37 "镜头效果光斑"效果

在"镜头效果光斑"对话框中可以控制镜头

155

光斑的各个方面,如图 6-38 所示。

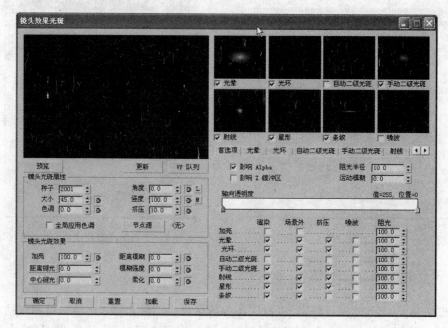

图 6-38 "镜头效果光斑"对话框

1)"预览"参数

左上角的黑色大窗口是主预览窗口。此窗口的右侧是预览光斑每个部分的较小窗口。单击预览窗口下的"预览"按钮,可以生成连续的预览。

- 预览:单击"预览"按钮时,如果光斑拥有自动或手动二级光斑元素,则在窗口左上角显示光斑。如果光斑不包含这些元素,光斑会在预览窗口的中央显示。对光斑的效果进行预览。
- 更新:每次单击此按钮时,重画整个主预览窗口和小窗口。
- VP 队列:在主预览窗口中显示 Video Post 队列的内容。

2)"镜头光斑属性"选项组

"镜头光斑属性"选项组用于指定光斑的全局设置,例如光斑源、大小和种子数、旋转等。

- 种子:为"镜头效果"中的随机数生成器提供不同的起点,创建略有不同的镜头效果,而不更改任何设置。
- 大小:影响整个镜头光斑的大小。
- 色调:如果选中"全局应用色调",它将控制"镜头光斑"效果中应用的"色调"的量。此参数可设置动画。
- 角度:影响光斑从默认位置开始旋转的量。
- 强度:控制光斑的总体亮度和不透明度。
- 挤压:在水平方向或垂直方向挤压镜头光斑的大小,用于补偿不同的帧纵横比。
- 节点源:可以为镜头光斑效果选择源对象。

3)"镜头光斑效果"选项组

"镜头光斑效果"选项组用于控制特定的光斑效果,例如淡入淡出、亮度、柔化等。

- 加亮：设置影响整个图像的总体亮度。
- 距离褪光：随着与摄像机之间的距离变化，镜头光斑的效果会淡入淡出。
- 中心褪光：在光斑行的中心附近，沿光斑主轴淡入淡出二级光斑。
- 距离模糊：根据到摄像机之间的距离模糊光斑。
- 模糊强度：将模糊应用到镜头光斑上时控制其强度。
- 柔化：为镜头光斑提供整体柔化效果。此参数可设置动画。

4）"光斑参数"选项卡

"光斑参数"选项卡用来创建和控制镜头光斑。9个选项卡都控制着镜头光斑的某一特定方面。光斑由8个基本部分组成。光斑的每一个部分都在"镜头效果光斑"界面中各自的面板上进行控制。镜头光斑的各个部分能够单独激活和取消激活，以便创建不同的效果。

"首选项"选项卡用于控制是否通过打开或者关闭镜头光斑的特定部分（例如射线或星形）来对其进行渲染。还可以控制镜头光斑的轴向透明度，如图6-39所示。

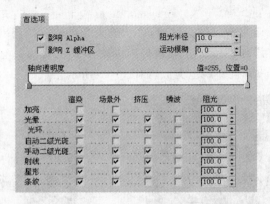

图6-39　"首选项"选项卡

- 影响 Alpha：指定以32位文件格式渲染图像时，镜头光斑是否影响图像的Alpha通道。
- 影响Z缓冲区：Z缓冲区会存储对象与摄像机之间的距离。
- 阻光半径：光斑中心周围半径，它确定在镜头光斑跟随在另一个对象后时，光斑效果何时开始衰减。
- 运动模糊：确定是否使用"运动模糊"渲染设置动画的镜头光斑。
- 轴向透明度：标准的圆形透明度渐变，会沿其轴并相对于其源影响镜头光斑二级元素的透明度。这使得二级元素的一侧要比另外一侧亮，同时使光斑效果更加具有真实感。
- 渲染：指定是否在最终图像中渲染镜头光斑的每个部分。
- 场景外：指定其源在场景外的镜头光斑是否影响图像。
- 挤压：指定挤压设置是否影响镜头光斑的特定部分。
- 噪波：定义是否为镜头光斑的此部分启用噪波设置，效果如图6-47所示。
- 阻光：定义光斑部分被其他对象阻挡时其出现的百分比。
- 光晕：以光斑的源对象为中心的常规光晕。可以控制光晕的颜色、大小、形状和其他方面，如图6-40所示。

- 光环：围绕源对象中心的彩色圆圈。可以控制光环的颜色、大小、形状和其他方面，如图 6-41 所示。

图 6-40 "光晕"效果 图 6-41 "光环"效果

- 自动二级光斑：通常看到的小圆圈，会从镜头光斑的源显现出来，如图 6-42 所示。
- 手动二级光斑：添加到镜头光斑效果中的附加二级光斑。它们出现在与自动二级光斑相同的轴上，而且外观也类似，如图 6-43 所示。

图 6-42 "自动二级光斑"效果 图 6-43 "手动二级光斑"效果

- 射线：从源对象中心发出的明亮的直线，为对象提供很高的亮度，如图 6-44 所示。
- 星形：从源对象中心发出的明亮的直线，通常包括 6 条或多于 6 条辐射线（而不是像射线一样有数百条）。"星形"通常比较粗并且要比射线从源对象的中心向外延伸得更远，如图 6-45 所示。

图 6-44 "射线"效果 图 6-45 "星形"效果

- 条纹：穿越源对象中心的水平条带，如图 6-46 所示。
- 噪波：在光斑效果中添加特殊效果，要与其他光斑效果配合使用，如图 6-47 所示。

图 6-46 "条纹"效果　　　　　　　　　　图 6-47 "噪波"效果

5. 镜头效果焦点

"镜头效果焦点"对话框可用于根据对象距摄像机的距离来模糊对象，如图 6-48 所示。

图 6-48 "镜头效果焦点"对话框

位于面板左侧的设置可用于选择模糊场景的方法。位于对话框右侧的设置可用于确定应用于场景的模糊量。

- 场景模糊：将模糊效果应用到整个场景，而非场景的一部分。
- 径向模糊：从帧的中心开始，将模糊效果以径向方式应用到整个场景。
- 焦点节点：用于选择场景中的特定对象，将其作为模糊的焦点。选定的对象保留在焦点中，而模糊"焦点限制"设置外的对象。

- 选择：选择单一 3ds Max 对象以用做焦点对象。
- 影响 Alpha：如选定此项，当渲染为 32 位格式时，同时也将模糊效果应用到图像的 Alpha 通道。
- 水平焦点损失：指定以水平（X 轴）方向应用到图像中的模糊量。
- 锁定：同时锁定水平和垂直方向的损失设置。
- 垂直散点损失：指定以垂直（Y 轴）方向应用到图像中的模糊量值的范围为 0～100% 焦点损失。
- 焦点范围：指定距离图像中心的距离，或距离模糊效果开始处的摄像机的距离。
- 焦点限制：指定距离图像中心的距离，或距离模糊效果达到最大强度处的摄像机的距离。

6. 镜头效果光晕

"镜头效果光晕"对话框可以用于在任何指定的对象周围添加有光晕的光环，如图 6-49 所示。

7. 镜头效果高光

使用"镜头效果高光"对话框可以指定明亮的、星形的高光，将其应用在具有发光材质的对象上，如图 6-50 所示。

图 6-49 "镜头效果光晕"效果 　　　　　图 6-50 "镜头效果高光"效果

8. 底片过滤器

"底片过滤器"用于反转图像的颜色，使其反转为类似彩色照片底片，如图 6-51 所示。

9. 伪 Alpha 过滤器

"伪 Alpha 过滤器"根据图像的第一个像素创建一个 Alpha 图像通道。所有与此像素颜色相同的像素都会变成透明。由于只有一个像素颜色变为透明，所以不透明区域的边缘将变成锯齿形状。此过滤器主要用于希望合成格式不带 Alpha 通道的位图。

图 6-51 "底片过滤器"效果

10. 简单擦拭过滤器

"简单擦拭过滤器"使用擦拭变换显示或擦除前景图像，如图 6-52 所示。

11. 星空过滤器

"星空过滤器"使用可选运动模糊生成具有真实感的星空。"星空"过滤器需要摄像机视

图，如图 6-53 所示。

图 6-52 "简单擦拭过滤器"效果 图 6-53 "星空过滤器"效果

6.2.3 Video Post 视频合成技术

Video Post 不但可以完成对图像特效的制作，还可以进行视频的合成。在 Video Post 中通过图像层事件、图像输入事件和图像过滤器事件等多种事件的配合使用可以很好地完成对于视频的合成。

1. Alpha 合成器

"Alpha 合成器"使用前景图像的 Alpha 通道将两个图像合成。背景图像将显示在前景图像 Alpha 通道为透明的区域。

2. 交叉淡入淡出合成器

"交叉淡入淡出合成器"随时间将这两个图像合成，从背景图像交叉淡入淡出至前景图像。交叉淡入淡出的速率由"交叉淡入淡出合成器"过滤器的时间范围长度确定。"交叉淡入淡出合成器"会随时间将一个图像淡入到另一个图像，如图 6-54 所示。

3. 伪 Alpha 合成器

"伪 Alpha 合成器"按照前景图像左上角的像素创建前景图像的 Alpha 通道，从而比对背景合成前景图像。前景图像中使用此颜色的所有像素都会变为透明，如图 6-55 所示。

图 6-54 "交叉淡入淡出合成器"效果 图 6-55 "伪 Alpha 合成器"效果

4. 简单加法合成器

"简单加法合成器"使用第二个图像的强度（HSV 值）来确定透明度以合成两个图像。完全强度（255）区域为不透明区域，零强度区域为透明区域，中等透明度区域是半透明区

域，如图 6-56 所示。

5. 简单擦拭合成器

"简单擦拭合成器"使用擦拭变换显示或擦除前景图像。不同于擦拭过滤器，"擦拭层"事件会移动图像，将图像滑入或滑出。擦拭的速率取决于"擦拭"合成器时间范围的长度。"擦拭"通过随时间从一面擦向另一面来显示图像，如图 6-57 所示。

图 6-56 "简单加法合成器"效果　　　　　　　　图 6-57 "简单擦拭合成器"效果

6.3 应用案例

6.3.1 宇宙飞船

本例将使用 Video Post 中的"镜头效果光斑"制作一个宇宙飞船在太空中飞行尾部喷火产生的炫光效果，如图 6-58 所示。

图 6-58 宇宙飞船

（1）建立场景，制作一个宇宙飞船模型，并在场景中加入一个摄像机和一个泛光灯，如图 6-59 所示。

（2）在场景中宇宙飞船模型尾部加入两个泛光灯，位置和参数设置如图 6-60 所示，作为炫光效果的负载对象和对尾部的光效照明。

（3）选择"渲染"|Video Post，打开 Video Post 对话框，如图 6-61 所示。

图 6-59　宇宙飞船在场景中的效果

图 6-60　泛光灯场景中的位置

第6章　环境与效果

图 6-61　Video Post 对话框

（4）在 Video Post 对话框中单击 （添加场景事件）按钮，在弹出的"添加场景事件"对话框中选中 Camera01 后单击"确定"按钮，如图 6-62 所示。

图 6-62　"添加场景事件"对话框

（5）在 Video Post 对话框中单击 ▣（添加图像过滤事件）按钮，出现"添加图像过滤事件"对话框。在下拉列表框中选中"镜头效果光斑"选项，单击"确定"按钮，如图 6-63 所示。

图 6-63　"添加图像过滤事件"对话框

（6）双击 Video Post 对话框中的"镜头效果光斑"选项，在出现的"编辑过滤事件"对话框中单击"设置"按钮，打开"镜头效果光斑"对话框，如图 6-64 所示。

(a)　　　　　　　　(b)　　　　　　　　　　　　　(c)

图 6-64　打开"镜头效果光斑"对话框

（7）在"镜头效果光斑"对话框中单击"节点源"按钮。在弹出的"选择光斑对象"对话框中，选中放在飞船尾部的两个泛光灯，如图 6-65 所示。

（8）在"镜头效果光斑"对话框中打开"预览"和"VP 队列"对场景效果进行预览，并设置光斑大小为 30，强度为 70，如图 6-66 所示。

第6章　环境与效果 ◀◀

图 6-65 "选择光斑对象"对话框

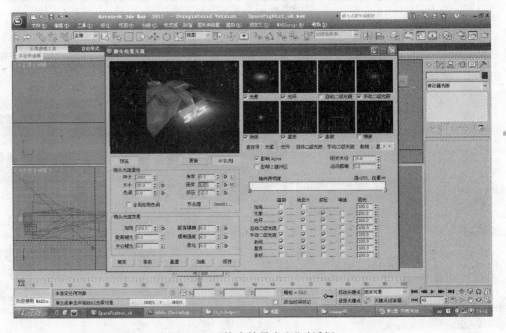

图 6-66 "镜头效果光斑"对话框

（9）在"镜头效果光斑"对话框中，打开"光晕"选项卡，设置径向颜色为从橘红色到黑色，参数设置如图 6-67 所示。

（10）在"镜头效果光斑"对话框中，打开"手动二级光斑"选项卡，参数设置如图 6-68 所示。

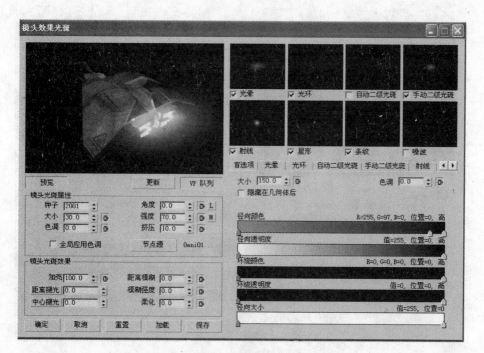

图 6-67 "光晕"选项卡

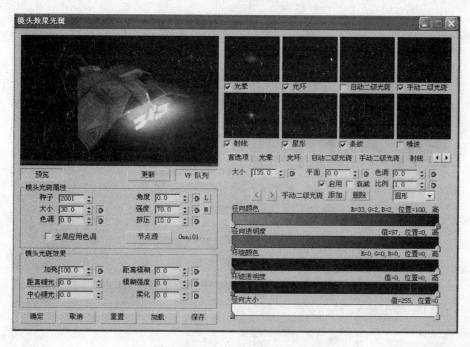

图 6-68 "手动二级光斑"选项卡

（11）在"镜头效果光斑"对话框中，打开"射线"选项卡，参数设置如图 6-69 所示。

（12）在"镜头效果光斑"对话框中，打开"星形"选项卡，参数设置如图 6-70 所示。

（13）在"镜头效果光斑"对话框中，单击"确定"按钮完成对"镜头效果光斑"的设置。在

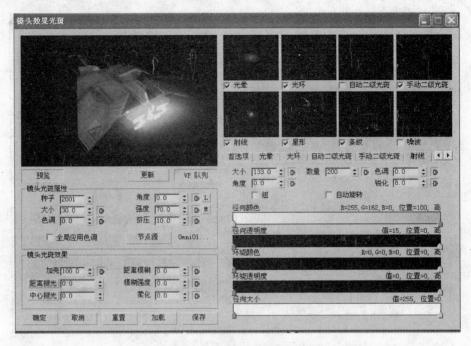

图 6-69 "射线"选项卡

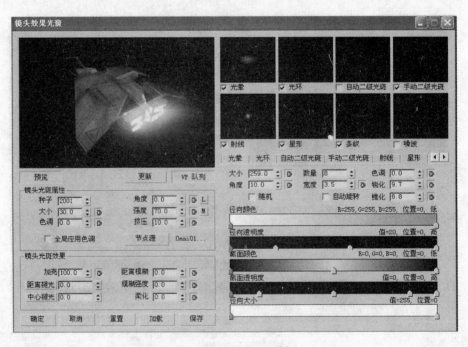

图 6-70 "星形"选项卡

Video Post 对话框中单击 ▣(添加图像输出事件)按钮,出现"添加图像输出事件"对话框。单击"文件"按钮,在出现的对话框中设置渲染输出文件的保存格式、名称和位置,如图 6-71 所示。

图 6-71　添加图像输出事件

（14）在 Video Post 对话框中单击 ✗（执行）按钮，出现"执行 Video Post"对话框。对渲染的图像大小等进行设置，如图 6-72 所示，单击"确定"按钮进行渲染。

图 6-72　"执行 Video Post"对话框

完成效果如图 6-73 所示。

图 6-73　完成效果(2)

6.3.2　雾夜下的街灯

本例是"环境"工具与 Video Post 相结合,制作出雾夜中的灯光光晕效果,使用了"大气效果"中的"雾"、"体积雾"与 Video Post 中的"镜头效果光晕"效果,如图 6-74 所示。

图 6-74　雾夜下的街灯

(1) 建立一个街道场景的模型,在场景中加入一个摄像机和一个聚光灯,如图 6-75 所示。

图 6-75　场景效果

（2）选择"创建"面板|"辅助对象"，在下拉菜单中选择"大气装置"，单击"长方体 Gizmo"按钮。在场景中建立一个长方体大气装置，为体积雾的制作作准备，如图 6-76 所示。

图 6-76　建立长方体大气装置

（3）选择菜单"渲染"|"环境"，打开"环境和效果"对话框，如图 6-77 所示。选择"大气"|"添加"，在弹出的"添加大气效果"对话框中选择"雾"。

(a)　　　　　　　　　　　(b)

图 6-77　添加雾效果

（4）"雾"的参数设置和渲染效果如图 6-78 所示。

(a)

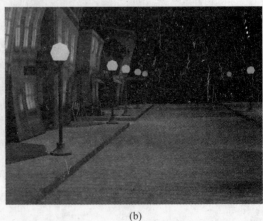
(b)

图 6-78　雾效果

（5）选择"渲染"|"环境"，打开"环境和效果"对话框。选择"大气"|"添加"，在弹出的"添加大气效果"对话框中选择"体积雾"。

（6）在体积雾参数中，选择"拾取 Gizmo"对场景中的长方体 Gizmo 进行选取。参数设置如图 6-79 所示，渲染效果如图 6-80 所示。

图 6-79　体积雾场景效果

图 6-80 体积雾渲染效果

（7）选择"渲染" | Video Post，打开 Video Post 对话框，如图 6-81 所示。

图 6-81 Video Post 对话框

（8）在 Video Post 对话框中单击 （添加场景事件）按钮，在弹出的"添加场景事件"对话框中选中 Camera01，单击"确定"按钮，如图 6-82 所示。

（9）在 Video Post 对话框中单击 （添加图像过滤事件）按钮，出现"添加图像过滤事件"对话框。在下拉列表框中选中"镜头效果光晕"选项，单击"确定"按钮，如图 6-83 所示。

（10）在工具栏上单击"材质编辑器"按钮，打开"材质编辑器"对话框。在场景中选中路灯，在材质编辑器设定其 ID 为 1，如图 6-84 所示。

（11）双击 Video Post 对话框中的"镜头效果光晕"选项。在出现的"添加图像过滤事件"对话框中单击"设置"按钮，打开"镜头效果光晕"对话框，"属性"选项卡设置如图 6-85 所示。

图 6-82 "添加场景事件"对话框

图 6-83 "添加图像过滤事件"对话框

(12)"首选项"选项卡设置如图 6-86 所示。

(13)"渐变"选项卡设置如图 6-87 所示。

(14)在"镜头效果光晕"对话框中,单击"确定"按钮,完成对"镜头效果光晕"的设置。

在 Video Post 对话框中,单击 ⬚ (添加图像输出事件)按钮,出现"添加图像输出事件"对话框。单击"文件"按钮,在出现的对话框中设置渲染输出文件的保存格式、名称和位置,如图 6-88 所示。

(15)在 Video Post 对话框中单击 ✗ 按钮,出现"执行 Video Post"对话框,对渲染的图像大小等进行设置,如图 6-89 所示,单击"确定"按钮进行渲染。

图 6-84 "材质编辑器"对话框

图 6-85 "镜头效果光晕"对话框

图 6-86 "首选项"选项卡设置

图 6-87 "渐变"选项卡设置

图 6-88 添加图像输出事件

图 6-89 "执行 Video Post"对话框

完成效果如图 6-90 所示。

图 6-90 完成效果(3)

6.4 练 习

1. 填空题

(1) 在 3ds Max 中,大气装置有_____、_____和_____三大类。

(2) 3ds Max 中,_____、_____大气效果需要有大气装置才可以使用。

(3) 在 Video Post 中用哪种镜头效果可以制作出灯光的光晕效果?_____

(4) 在 Video Post 中用哪种镜头效果可以制作出灯光的炫光效果?_____

2. 选择题

(1) 3ds Max 的图像层事件有()种。

　　A. 3　　　　　　　　B. 4　　　　　　　　C. 5　　　　　　　　D. 6

(2) 3ds Max 的大气效果有()种。

　　A. 3　　　　　　　　B. 4　　　　　　　　C. 5　　　　　　　　D. 6

(3) 制作云朵的效果用的大气效果是()。

　　A. 火　　　　　　　　B. 雾　　　　　　　　C. 体积雾　　　　　　　　D. 体积光

3. 简答题

(1) 简述自由"雾"与"体积雾"的区别。

(2) 什么是 Video Post 队列?

(3) 简述镜头效果光斑有哪几种。

4. 实验题

(1) 制作火焰效果,如图 6-91 所示。

(2) 制作镜头效果光斑效果,如图 6-92 所示。

图 6-91 火焰效果

图 6-92 镜头效果光斑效果

【学习导入】

真正全部使用 3ds Max 完成的电影是《龙与地下城》,当时 3ds Max 还没这么多耀眼的渲染器,3ds Max 发挥到这个程度也不容易了。熟练运用渲染和动画,可以使作品更加真实生动。

【学习目标】

(1) 知识目标:理解渲染的概念。

(2) 能力目标:具备熟练掌握渲染和动画工具设置的能力。

(3) 素质目标:培养学生对 3ds Max 制作的兴趣和对生活中动画状态的细致观察。

7.1 基本动画控制

动画是将静止的画面变为动态的艺术,它和电影的原理基本一样,它是基于人的视觉原理来创建运动图像。通常的动画制作将一系列相关的图片称做一个动画序列,其中每个单幅画面称做一帧。所谓的关键帧是指一个动画序列中起决定作用的帧,它往往控制动画转变的时间和位置。一般而言,一个动画序列的第一帧和最后一帧是默认的关键帧,关键帧的多少和动画的复杂程度有关。关键帧中间的画面称为中间帧,在 3ds Max 中只需要记录每个动画序列的起始帧、结束帧和关键帧即可,中间帧会由软件自身计算完成。

7.1.1 轨迹条

轨迹条位于编辑窗口的下方,它提供了一条显示帧数的时间线,具有快速编辑关键帧的功能,其中时间滑块是用来控制设置关键帧的位置,如图 7-1 所示。

图 7-1 轨迹条

如果给场景中的对象创建了动画,当选择一个或多个对象时,轨迹条上将显示它们的所有关键帧。不同性质的关键帧分别用不同的颜色块表示,如位置、旋转和缩放对应的颜色分别是红色、绿色和蓝色,如图 7-2 所示。

在轨迹条上右击,会弹出其快捷菜单,在时间滑块上右击,会弹出设置当前关键帧的菜单,如图 7-3 所示。

7.1.2 时间控制

“时间控制”区域在轨迹条的右下方,它的功能是自动或手动设置关键帧、显示动画时间、选择动画的播放方式以及动画的时间配置等。

在 3ds Max 中可以使用以下工具对动画进行控制。

图 7-2　不同颜色块　　　　　图 7-3　快捷菜单

- 轨迹视图：在一个浮动窗口中提供细致调整动画的工具。在这个窗口中可对物体的动画轨迹进行编辑、修改和设定，如图 7-4 所示。

图 7-4　曲线编辑器

- 运动面板：此面板被放置在命令面板区，通过使用这个命令面板可以调整变换控制器影响动画的位置、旋转和变比，如图 7-5 所示。
- 层级面板：使用此面板可调整两个或多个链接对象的所有控制参数。可以对对象的轴点、反向动力、链接关系进行设定，如图 7-6 所示。

图 7-5　运动面板　　　　　图 7-6　层级面板

- 时间滑块：用来控制场景中当前时间位置，是设定对象关键帧时的时间依据。
- 动画锁定：用来对场景对象的关键帧参数进行锁定。
- 时间配置：用来对场景中的时间长度及时间范围进行设定。

7.2 轨迹视图

制作简单的动画使用自动记录关键帧就可以完成，但如果要制作比较复杂的动画，仅仅靠创建关键帧很难达到理想的效果，且比较烦琐。这时就需要通过轨迹视图来编辑动画的功能曲线以完成动画的制作，而且在进行修改的时候也比较方便。

7.2.1 概述

轨迹视图是 3ds Max 的总体控制窗口和动画编辑的中心，在其动画项目列表中结构清晰地列出了场景中的全部对象的层级结构以及场景中所有可以进行动画设置的参数项目。在轨迹视图中，可以如同在运动命令面板中一样为每个可动画项目指定动画控制器；还可以精确编辑动画的时间范围、关键点与动画曲线，为动画增加配音，并使声音节拍与动作同步对齐。

1. 轨迹视图的模式

轨迹视图包括曲线编辑器和摄影表两种模式。

- 曲线编辑器模式是将动画显示为功能曲线，可形象地对物体的运动变形进行控制和修改。选择"图表编辑器"|"轨迹视图"|"曲线编辑器"，打开曲线编辑器，如图 7-7 的上半部所示。
- 摄影表模式可以将动画显示为关键点和范围的电子表格。关键点是带颜色的代码，便于辨认。可选择"图表编辑器"|"轨迹视图"|"摄影表"将其打开，如图 7-7 的下半部所示。

图 7-7 曲线编辑器和摄影表

2. 轨迹视图的功能板块

- 层级清单：位于对话框的左侧，它将场景中所有项目显示在一个层级中，在层级中对物体名称进行选择即可选择场景中的对象。

- 编辑窗口：位于对话框的右侧，显示出表示时间和参数值的轨迹及功能曲线。在编辑窗口中，浅灰色背景代表启动的时间区段，它和时间滑块中可作用的画面范围相同。深灰色背景则代表启动的时间区段以外的范围。
- 菜单栏：它整合了轨迹视图的大部分功能。
- 工具栏：其中包括了控制项目、轨迹和功能曲线的工具。
- 时间标尺：它可以测量在编辑窗口中的时间，在时间标尺上的标志可反映出时间标尺对话框的设置。

7.2.2 菜单栏

菜单栏显示在"功能曲线"编辑器、"摄影表"和展开的轨迹栏布局的顶部。"轨迹视图"菜单栏是上下文形式的，其可以在"曲线编辑器"和"摄影表"模式之间更改。"轨迹视图"菜单栏中的命令也可以使用"曲线编辑器"和"摄影表"工具栏进行访问。然而，有些工具只能在工具栏上找到，并且不会显示在菜单中。

- 模式：用于在"曲线编辑器"和"摄影表"之间进行选择，如图 7-8 所示。
- 控制器：指定、复制和粘贴控制器，并使它们唯一，还可以添加循环，如图 7-9 所示。
- 轨迹：添加注释轨迹和可见性轨迹，如图 7-10 所示。
- 关键点：添加、移动、滑动和缩放关键点。还包括软选择、对齐到光标和捕捉帧，如图 7-11 所示。

图 7-8 "模式"菜单 图 7-9 "控制器"菜单 图 7-10 "轨迹"菜单 图 7-11 "关键点"菜单

- 工具：随机化或创建范围外关键点，还可以通过时间和当前值编辑器选择关键点，如图 7-12 所示。

图 7-12 "工具"菜单

7.2.3 工具栏

1. "曲线编辑器"的工具栏

1) "关键点工具"工具栏

- 滤镜：单击该按钮打开"过滤器"对话框，如图 7-13 所示，该对话框主要用于控制轨迹视图动画项目列表中层结构的显示以及编辑窗口中函数曲线的显示。

图 7-13 过滤器

- 移动关键点：用于将当前选定动画曲线上的关键点沿任意方向移动。

 水平移动关键点：用于将当前选定动画曲线上的关键点沿水平方向移动。

 垂直移动关键点：用于将当前选定动画曲线上的关键点沿垂直方向移动。

- 滑动关键点：可以移动一组关键点（当前选定关键点加上所有到动画曲线端点间的关键点）。

 缩放关键点：用于以当前帧为中心，对选择的关键点进行水平的时间量放缩。

 缩放数值：用于以当前帧为中心，对选择的关键点进行垂直的时间量放缩。

- 增加关键点：用于在函数曲线上加入新的关键点。

- 描绘曲线：单击该按钮后，可以画一条新的动画曲线，也可以休整已经存在的动画曲线。描绘的速度决定动画曲线上关键点的数量，如果关键点数量过多，可以使用"减少关键点"工具精简关键点量。

- 减少关键点：用于在一个域值范围内，将一个时间范围中的关键点进行精简，以减少渲染计算的时间。

2）"关键点切线"工具栏

- 自动关键模式：在关键帧的功能曲线上显示可以调节的切线控制柄，通过控制柄可以调整关键帧两侧切线的形态。

- 用户设定切线模式：在关键帧的功能曲线上显示可以调节的切线控制柄，通过控制柄可以调整关键帧两侧切线的形态，按住 Shift 键可以打破控制柄的连续性。

- 加速切线模式：如果将入点切线指定为加速方式，则可以创建当接近关键帧时插值速度加快的效果；如果将出点切线指定为加速方式，则可以创建刚一离开关键帧速度比较快、远离关键帧后逐渐减速的效果。

- ■ 减速切线模式：如果将入点切线指定为减速方式，则可以创建当接近关键帧时插值速度减慢的效果；如果将出点切线指定为减速方式，则可以创建刚一离开关键帧速度比较慢、远离关键帧后逐渐加速的效果。
- ■ 步进切线模式：在两个关键帧之间创建二元的插值效果，这种切线方式要求两个关键帧之间有相匹配的切线方式，如果将当前关键帧的入点切线设定为步进方式，则前一关键帧的出点切线自动转变为步进方式；如果将当前关键帧的出点切线设定为步进方式，则下一关键帧的入点切线自动转变为步进方式。

选择步进方式的切线后，当前关键帧的出点数值会一直保持，当到达下一关键帧时，数值突然变化为下一关键帧指定的数值。使用这种切线方式可以创建开关动画或瞬间变化动画的效果。

- ■ 线性切线模式：为当前关键帧创建一个线性的插值效果，线性的切线只影响靠近关键帧的曲线，如果要在两个关键帧之间创建完全的直线插值效果，则前一关键帧的出点切线和当前关键帧的入点切线都要设定为线性方式。
- ■ 光滑切线模式：为当前关键帧创建一个光滑的插值效果。

3）"曲线"工具栏

- ■ 锁定选择集：用于当前选定的关键点或函数曲线控制点的选择集锁定。
- ■ 捕捉帧：用于将关键点或时间范围滑杆的端点与最接近的帧对齐。
- ■ 越界参数曲线类型：用于在打开的"越界参数曲线类型"对话框中控制对象运动范围之外点与点的运动类型，常用于控制循环或周期性动画。
- 恒定：在动画周期之外保持恒定数值，在入点之前和出点之后不产生动画效果。这是默认的越界参数曲线类型。
- 周期：重复执行动画周期，如果动画的入点数值与出点数值不一致，则在动画的回放过程中产生跳动。
- 循环：重复执行动画周期，并在动画的入点数值与出点数值之间自动进行插值处理，以确保能平滑回放动画。
- 乒乓：首先将动画从入点到出点顺序播放，再从出点到入点逆序播放。如此循环往复。
- 线性：重复执行动画周期，并在动画的入点数值与出点数值之间自动进行线性插值处理，以确保能平稳衔接回放动画。
- 相对重复：重复执行动画周期，下一次动画周期在前一次动画周期的基础上进行。
- ■ 显示可以指定关键点的标记：显示哪些轨迹可以指定关键点，红色标记指定可以设置关键点，黑色标记指定不能设置关键点。
- ■ 显示切线：指定显示或隐藏当前关键点的切线控制柄。
- ■ 显示所有切线：指定显示或隐藏所有关键点的切线控制柄。
- ■ 锁定切线：用于锁定关键点的调节控制柄。

2. "摄影表"工具栏

- ■ 编辑关键点：单击该工具按钮后，在轨迹视图编辑窗口中显示关键帧和时间范围滑杆。

- █编辑范围：单击该工具按钮后，在轨迹视图编辑窗口中可以编辑动画时间滑杆。
- 滤镜：单击该按钮打开"过滤器"对话框，该对话框主要用于控制轨迹视图动画项目列表中层结构的显示以及编辑窗口中函数曲线的显示。
- 滑动关键点：用于将当前选定关键点与其动画范围滑杆一同沿时间标尺在水平方向移动，不会改变动画范围滑杆的长度，也不会改变关键点之间的相对位置关系。
- █增加关键点：用于在关键点编辑窗口中创建一个动画关键点。
- █缩放关键点：用于以当前帧为中心，对选择的关键点进行水平时间缩放。
- █选择时间：用于在编辑窗口中拖动鼠标选择一段时间范围。
- █删除时间：从当前选定的轨迹中移除选定的时间，在移除关键点的同时，留下空白的帧。
- █颠倒时间：用于将当前选定时间段的开始与结束时间颠倒。
- █缩放时间：用于将当前选择的时间段进行缩放。
- █插入时间：用于将当前位置插入一段新的时间范围。
- █剪切时间：用于将当前选择的时间范围剪切到系统剪贴板。
- █复制时间：用于将当前选择的时间范围复制到系统剪贴板。
- █粘贴时间：用于将系统剪贴板中复制或剪切的时间范围粘贴到当前指定的时间位置。如果当前选择的是一个时间点，则在该时间点插入粘贴的时间范围；如果当前选择的是一段时间，粘贴的时间范围则会覆盖原先选定的时间段。
- 锁定选择集：用于将当前选定的关键点或函数曲线控制点的选择集锁定。
- 捕捉帧：用于将关键点或时间范围滑杆的端点与最接近的帧对齐。
- 显示可以指定关键点的标记：显示哪些轨迹可以指定关键点，红色标记指定可以设置关键点，黑色标记指定不能设置关键点。
- █编辑次级对象：选择该工具按钮后，编辑父对象的关键点时会影响其子对象的关键点。
- █编辑子关键帧：选择该工具按钮后，编辑当前关键点时会影响其子的关键点。

7.3 渲 染 技 术

渲染是动画制作中关键的一个环节，但不一定是在最后完成时才需要。渲染就是依据所指定的材质、所使用的灯光，以及诸如背景与大气等环境的设置，将在场景中创建几何体实体化显示出来，也就是将三维的场景转为二维的图像。更形象地说，就是为创建的三维场景拍摄照片或者录制动画。

7.3.1 渲染面板

按下渲染场景对话框按钮，可打开渲染场景对话框，显示各种渲染参数设置，如图7-14所示。

在渲染场景对话框中包含5个选项卡，这5个选项卡根据指定的渲染器不同而有所变化，每个选项卡中包含一个或多个卷展栏，分别对各渲染项目进行设置。下面对设置为3ds

图 7-14　渲染设置

Max 默认扫描线渲染器时所包含的 5 个选项卡作简单介绍。

1. 公用

"公用"选项卡中的参数适用于所有渲染器,并且在此选项卡中进行指定渲染器的操作,共包含 4 个卷展栏:"公用参数"、"电子邮件通知"、"脚本"和"指定渲染器"。

2. 渲染器

"渲染器"选项卡用于根据设置指定渲染器的各项参数,根据指定渲染器不同,可以分别对 3ds Max 的默认扫描线渲染器和 mental ray 渲染器的各项参数进行设置。如果安装了其他渲染器,还可以对外挂渲染器参数进行设置。

3. Render Elements

在 Render Elements 选项卡中能够根据不同类型的元素,将其渲染为单独的图像文件,以便于在后期软件中进行后期合成。

4. 光线跟踪器

"光线跟踪器"选项卡用于对 3ds Max 的光线跟踪器进行设置,包括是否应用抗锯齿、反射或折射的次数等。

5. 高级照明

"高级照明"选项卡用于选择一个高级照明选项,并进行相关参数设置。

7.3.2　渲染器的指定

在"指定渲染器"卷展栏中可以进行渲染器的更换,只要单击选择渲染器按钮,就可以指

定其他的渲染器作为当前的渲染器了。指定渲染器的位置如图 7-15 所示。

左侧列表用于显示可以指定的渲染器，但不包括当前使用的渲染器，在左侧列表选择一个要使用的渲染器，然后单击 OK 按钮，即可改变当前渲染器。渲染输出的界面如图 7-16 所示。

图 7-15　指定渲染器

图 7-16　渲染

7.4　实例——小球弹跳效果

本例将使用轨迹视图的曲线编辑器制作一个球体运动的效果。

（1）创建一个平面和一个球体，选择球体，在界面下面的参数栏中将 Z 轴文本框的数字修改为 80，这样小球就向上移动了 80 个单位。

（2）打开自动关键帧记录，这时时间线上显示为红色，拖动时间滑块到第 5 帧，结果如图 7-17 所示。

（3）把小球沿 Z 轴向下移动 80 个单位，这时看见时间线的第 5 帧出现了一个红色的关

187

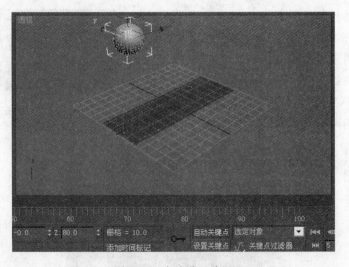

图 7-17 小球设置动画

键帧,说明一个位移动画被记录,如图 7-18 所示。

(4) 关闭自动关键帧记录按钮,按住 Shift 键,把 0 帧上的第一个红色关键帧向第 10 帧处拖动,就在第 10 帧处复制了一个 0 帧状态关键帧,如图 7-19 所示。

图 7-18 动画记录

图 7-19 关键帧复制

(5) 左右拖动时间滑块,会发现小球产生上下弹跳的动作,不过现在的动作只有 10 帧,所以就需要找到一种可以自动生成动作的手法,这时打开轨迹视图-曲线编辑器。

(6) 打开后看到有 3 个位置轴向显示的是蓝色的,说明在 X、Y、Z 这 3 个位置轴向都有位移关键帧存在。右边图形表示的是选择的轴向上的关键帧的表现形式,在曲线编辑器中它是以曲线的形式存在的,有时也是直线。3 个轴向为 3 个颜色的曲线,X 轴向显示红色线,Y 轴向显示绿色曲线,Z 轴向显示蓝色线,如图 7-20 所示。

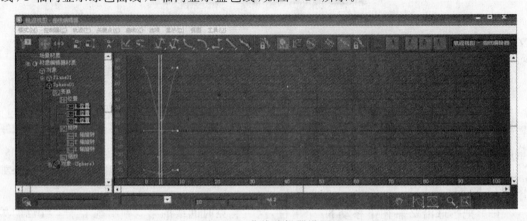

图 7-20 曲线编辑器设置

（7）按住 Ctrl 键并单击 Z 轴向,这时显示的是 X、Y 轴向的曲线,可以看到它们是平的,说明并没有数值变化,可以圈选它们并且删除。

（8）选择 Z 轴向,并且单击按钮,打开"参数曲线超出范围类型"对话框,如图 7-21 所示。

（9）使用参数曲线超出范围类型的优点是当对一组关键点进行更改时,所做的更改会反映到整个动画中。选择"周期"方式,单击 OK 即可,如图 7-22 所示。

图 7-21　"参数曲线超出范围类型"对话框　　　　图 7-22　周期方式

（10）在经过前面的步骤之后,现在可以单击播放按钮播放动画了。可以看到第 10 帧以后的也有了同样的动作,不过由于关键帧之间距离太短,所以显得小球的弹跳有些急促,遇到这种情况可以使用关键帧缩放工具缩放关键帧。单击关键帧缩放工具,然后选中曲线上的 3 个关键帧,接着向右拖动最右边的关键帧到第 20 帧,这时再次单击按钮,可以看到小球的运动不是那么急促了,如图 7-23 所示。

（11）执行"命令"|"视图"|"显示重影",这个功能可以在动画中显示重影,再次播放动画,观察小球的运动,还是有别于真实的小球反弹的运动,那么我们来修改第 10 帧的差值。打开轨迹视图,选中第 10 帧,可以看到两个滑杆,按住 Shift 键把左右两边的调节柄向上拖动,如图 7-24 所示。

图 7-23　编辑器设置　　　　　　　　　　图 7-24　调节柄拖动

（12）播放动画,查看小球的运动,现在应该是下降时呈加速状,上升时呈减速状。小球的运动应该是越跳越低,那么这个特征的表现需要通过强度曲线命令来实现。选择 Z 轴,选择"命令曲线"|"增强曲线"命令,接着要调节这个曲线,调节的形状如图 7-25 所示。

图 7-25　调节的形状

（13）接着让小球向前跳，只需要打开自动关键帧记录，拖动滑块到第 100 帧，在 X 轴上输入 280 个单位，如图 7-26 所示。

图 7-26　拖动滑块

（14）打开视图轨迹，我们发现小球在 X 轴方向的运动轨迹不均匀，这是因为我们在 X 轴方向的关键帧动画曲线默认是不匀速的，也就不是直线。选择 X 位置，在右边的曲线上圈选两个关键点，然后单击有右角的直线按钮，把它改为直线，如图 7-27 所示。

图 7-27　编辑器调节

(15) 播放动画,小球运动基本完成了。渲染得到的效果如图 7-28 所示。

图 7-28　小球弹跳动画效果

7.5　练　习

1. 填空题

(1) 在 3ds Max 中,只需要记录每个动画序列的_____、_____和_____即可,中间帧会由软件自身计算完成。

(2) 轨迹条位于_____的下方,它提供了一条显示帧数的_____,具有快速编辑_____的功能,其中_____是用来控制设置_____的位置。

(3) _____在轨迹条的右下方,它的功能是_____、_____、_____以及_____等。

2. 选择题

(1) 动画出现了不同的格式,在这些格式中最常见的两种,电影使用(　　)FPS。

　　A. 36　　　　　　B. 24　　　　　　C. 48　　　　　　D. 56

(2) Max 测量时间并按(　　)秒来存储动画值。

　　A. 1/3600　　　B. 1/2400　　　C. 1/1200　　　D. 1/4800

3. 简答题

(1) 简述轨迹视图的作用。

(2) 简述"轨迹视图"的"曲线编辑器"和"摄影表"模式。

4. 实验题

制作钟表摆动效果,如图 7-29 所示。

图 7-29　钟表摆动效果

第 8 章　动力学与粒子系统

【学习导入】

随着对 3ds Max 学习的深入,摆在面前的难题是如何表现真实世界中的动力学和粒子系统,因此本章的学习显得尤为重要。

【学习目标】

(1) 知识目标:理解动力学和粒子系统的概念和使用方法。

(2) 能力目标:具备熟练掌握动力学和粒子系统设置的能力。

(3) 素质目标:培养学生对 3ds Max 制作的兴趣和对生活中运动表现的细致观察。

8.1　Reactor 动力学系统

Reactor 是一个不可多得的动画利器,它不仅可以模拟出准确的动力学动画效果或复杂的物理场景,而且速度非常快。Reactor 支持完全整合的刚体和软体动力学、Cloth 模拟和流体模拟;它可以模拟枢连物体的约束和关节;它能够使用 OpenGL 特性,实时进行刚体、软体的碰撞计算,还可以模拟绳索、布料和液体等动画效果,也可以模拟关节物体的约束和关节活动,并支持风力、马达驱动等物理行为。

8.1.1　Reactor 动力学

在 3ds Max 中创建物体后,可在 Reactor 中为这些物体指定物理属性,如质量、摩擦力、弹性等。这些物体可以是固定不动的,也可以是处于自由状态的,或通过各种约束结合在一起。通过为这些物体指定物理特性,可以方便快捷地模拟现实世界中的各种动画。

在 3ds Max 中,可以通过多种途径调用 Reactor 的动力学功能。例如,在"创建"命令面板中单击 按钮,从帮助对象创建命令面板的创建类型下拉列表中选择 Reactor 选项,在该面板中可以找到大多数 Reactor 对象,如图 8-1 所示。Reactor 动力学在 3ds Max 中的位置如图 8-2 所示,Reactor 面板如图 8-3 所示。

8.1.2　刚体和约束

通常在大多数场景中,最基本的物体都属于刚体。刚体是指形状不会发生改变的一类物体,刚体也可以作为其他类型物体的初始状态,例如可以将一个刚体转变为软物体。

图 8-1　Reactor 选项

图 8-2　Reactor 菜单

图 8-3　Reactor 面板

可以使用场景中的任何几何体来制作刚体。刚体可以是单个对象,也可以是几个组合在一起的对象,称为复合刚体。如果将几何形状随时间变化的对象指定为刚体,那么模拟中使用它在开始帧的几何形状。

Reactor 允许指定每个实体在模拟中所拥有的物理属性如质量、摩擦,以及该实体是否可与其他刚体碰撞,如图 8-4 所示。可以为刚体指定代理几何体,它可以使 Reactor 将刚体视为一个更容易模拟的外形,以便进行模拟,还可以指定预览模拟时显示刚体的方式。

只有在把对象添加到刚体集合中后,才会将其作为刚体进行模拟。可以在执行该操作之前或之后编辑它的刚体属性,如图 8-5 所示。

使用 Reactor,可以简单地将刚体属性指定给对象并将这些对象添加到刚体集合中,从而轻松创建简单物理模拟。当运行模拟时,对象可以从空中降落、互相滑动、相互反弹等。然而,假设要模拟真实世界场景,例如某人推开一扇门。如何确保门这个刚体不会倒在地面上,或者确保当推动门时它会向正确的方向旋转呢?若要完成此操作,可使用约束。使用约束可以限制对象在物理模拟中可能出现的移动。根据使用的约束类型,可以将对象铰接在一起,或用弹簧将它们连在一起(如果对象被拉开的话,弹簧会迅速恢复),甚至可以模拟人体关节的移动。可以使对象彼此约束,或将其约束到空间中的点。

图 8-4　刚体选项

193

图 8-5　视图中的表现(1)

8.1.3　可变形体

反应器中的刚体对象可以模拟真实世界中不可变形的物体,也可以在动画模拟过程中产生可以变形的对象。软体对象的几何结构在模拟过程中可以发生位置变换、弯曲、折曲、延展,还可以受到场景中的其他对象的影响。

在反应器中创建一个可变形对象,通常可以首先创建一个网格或样条模型作为对象的基础形态,然后再为其指定一个特殊的修改编辑器,接着为该对象指定附加的物理属性。

1. Cloth(织物)

1) Cloth 修改编辑器

使用 Cloth 修改编辑器可以将任何几何结构转换为可变形的网格,可用于模拟窗帘、衣物、桌布、纸张或金属片,并可以为织物对象指定一些特殊的属性,例如硬度和折痕属性等,如图 8-6 和图 8-7 所示。

图 8-6　Cloth 选项

图 8-7　视图中的表现(2)

2) Cloth 集合

Cloth 集合是一个 Reactor 帮助对象,可以作为织物对象的容器。在运行动画模拟的过程中,场景中的织物集成被侦测,如果织物集成处于激活状态,则其中包含的所有织物对象都被加入到模拟中。

2. 软体对象

1) 软体对象修改器

使用软体对象修改器可以将刚体对象转换为可变形的三维闭合三角网格,在动画模拟过程中,软体对象可以弯折和压扁。为了对软体对象进行动画模拟,首先要将其加入到软体集合中,如图 8-8 所示。

2) FFD(自由变形)软体对象

在 FFD 软体对象中,可变形的部分被放置在一个自由变形框格之内,对于变形框格的动画模拟会带动其内部软体对象的一同变形,如图 8-9 所示。

3) 软体集合

"软体集合"是一个反应器帮助对象,可以作为软体对象的容器。在进行动画模拟的过程中,场景中的软体对象集成被侦测,如果集成处于激活状态,则其中包含的所有软体对象都被加入到模拟中,如图 8-10 和图 8-11 所示。

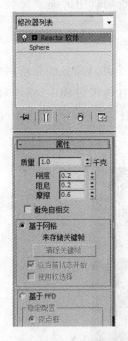
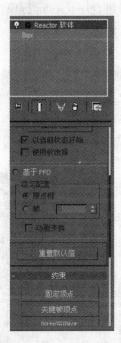

图 8-8　软体对象修改器　　　　图 8-9　FFD 软体对象修改器　　　　图 8-10　软体集合选项

3. 绳索

1) 绳索修改器

可以使用 3ds Max 中的任意样条线对象创建绳索。绳索修改器将对象转变为变形的一维顶点链。可以使用绳索对象模拟绳索以及头发、锁链、镶边和其他类似绳索的对象。绳

图 8-11　视图中的表现(3)

索必须添加到绳索集合中,才能进行模拟。

2) 绳索集合

"绳索集合"是一个 Reactor 辅助对象,用于充当绳索的容器。在场景中放置绳索集合后,可以将场景中的任何绳索添加到集合中。在运行模拟时,将检查场景中的绳索集合,如果没有禁用集合,集合中包含的绳索将被添加到模拟中,如图 8-12 所示。

3) 变形网格

变形网格是指表面的节点已经被指定了关键帧的网格,例如一个动画角色的蒙皮网格。在模拟过程中,刚体对象和软体对象可以与可变形网格发生碰撞;在碰撞过程中,刚体对象和软体对象受到碰撞影响,而可变形网格则不受影响,这样就可以创建在动画角色表面穿着软体织物的效果,如图 8-13 和图 8-14 所示。

图 8-12　绳索集合选项

图 8-13　变形网格

图 8-14　视图中的表现（4）

8.1.4　其他动力学工具

1."水"对象

在反应器中,"水"对象可以模拟真实的水面效果,水中的对象可以进行真实的物理运动效果模拟,还可以创建波浪和涟漪等动态水面效果。反应器依据水中对象的质量和尺寸计算浮力的大小,有些对象下沉,有些对象浮在水面。可以改变"水"对象的密度数值,以决定哪些对象可以浮在水面上,其在面板中的位置及表现如图 8-15 和图 8-16 所示。

图 8-15　水选项　　　　　　　　　　　　图 8-16　视图中的表现（5）

2. "风"对象

使用"风"帮助对象可以在场景中创建风的效果,例如,可以模拟微风吹动窗帘的效果。对于风的大多数参数都可以进行动画指定,"风"帮助对象图标的方向代表风吹动的方向,还可以为图标方向的变动指定动画。其在面板中的位置及视图中的表现如图 8-17 和图 8-18 所示。

图 8-17　风选项

图 8-18　视图中的表现(6)

8.2　粒 子 系 统

粒子系统是 3ds Max 2011 提供的一种效果和动画制作手段,它适用于需要大量粒子的场合,3ds Max 2011 的粒子系统可以分成两种类型,即非事件驱动粒子和事件驱动粒子。粒子的应用范围是广泛的,通过使用粒子,可以使场景的动感更加丰富,能够非常好地表现出作品的主题。粒子视图如图 8-19 所示。

8.2.1　基本粒子系统类型

基本粒子系统模型主要包括喷射粒子系统、雪粒子系统、暴风雪粒子系统、粒子云系统、粒子阵列系统、超级喷射粒子系统。

1. 喷射粒子系统

喷射粒子系统可以模拟雨、喷泉、公园水龙带的喷水等水滴效果,如图 8-20 所示。

操作步骤为:首先单击"创建"面板中的"几何体"按钮,从下拉列表中选择"粒子系统";然后从"对象类型"卷展栏中选择"喷射"即可。

图 8-19　粒子视图

图 8-20　喷射粒子系统

2. 雪粒子系统

雪粒子系统可以模拟降雪或投撒的纸屑。雪粒子系统与喷射类似，但是雪粒子系统提供了其他参数来生成翻滚的雪花，渲染选项也有所不同，如图 8-21 所示。

图 8-21　雪粒子系统

操作步骤为：首先单击"创建"面板中的"几何体"按钮，从下拉列表中选择"粒子系统"；然后在"对象类型"卷展栏中选择"雪"。

3. 暴风雪粒子系统

暴风雪粒子系统是雪粒子系统的高级版，如图 8-22 所示。

图 8-22　暴风雪粒子系统

操作步骤为：首先单击"创建"面板中的"几何体"按钮，从下拉列表中选择"粒子系统"；然后在"对象类型"卷展栏中选择"暴风雪"。

4. 粒子云系统

粒子云可以创建一群鸟、一个星空或一队在地面行军的士兵。可以使用提供的基本体积（长方体、球体或圆柱体）限制粒子，也可以使用场景中任意可渲染对象作为体积，只要该对象具有深度（二维对象不能使用粒子云系统），如图 8-23 所示。

图 8-23 粒子云系统

操作步骤为：首先单击"创建"面板中的"几何体"按钮，从下拉列表中选择"粒子系统"；然后在"对象类型"卷展栏中选择"粒子云"。

5. 粒子阵列系统

粒子阵列粒子系统提供两种类型的粒子效果：①可用于将所选几何体对象用做发射器模板（或图案）发射粒子，此对象在此称做分布对象；②可用于创建复杂的对象爆炸效果，如图 8-24 所示。

操作步骤为：首先单击"创建"面板中的"几何体"按钮，从下拉列表中选择"粒子系统"；然后在"对象类型"卷展栏中选择"粒子阵列"。

6. 超级喷射粒子系统

超级喷射粒子系统可以发射受控制的粒子喷射，此粒子系统与简单的喷射粒子系统类似，只是增加了所有新型粒子系统提供的功能，如图 8-25 所示。

操作步骤为：首先单击"创建"面板中的"几何体"按钮，从下拉列表中选择"粒子系统"；然后在"对象类型"卷展栏中选择"超级喷射"。

图 8-24　粒子阵列系统

图 8-25　超级喷射粒子系统

8.2.2　基本粒子系统的重要参数

使用"基本参数"卷展栏上的选项,可以创建和调整粒子系统的大小,并拾取分布对象。此外,还可以指定粒子相对于分布对象几何体的初始分布,以及分布对象中粒子的初始速

度。在此处也可以指定粒子在视窗中的显示方式。

1."粒子生成"卷展栏

1）"粒子数量"选项组

在"粒子数量"选项组中可以选择一种决定粒子数量的方式,如果在"粒子类型"选项组中将粒子类型指定为对象碎片方式,那么该选项组中的粒子数量参数无效,如图 8-26 所示。

- 使用速率:选择该单选按钮后,在动画的每一帧中发射相同数量的粒子。选择这种方式可以创建持续发射的效果,在下面的微调框中可以输入每帧发射粒子的数量。
- 使用总数:选择该单选按钮后,指定在粒子系统寿命周期中发射粒子的总量。选择这种方式可以创建短暂喷射的效果,在下面的微调框中可以输入粒子的总量。

2）"粒子运动"选项组

"粒子运动"选项组包括速度、变化等选项,如图 8-27 所示。

图 8-26 "粒子数量"选项组　　　　　图 8-27 "粒子运动"选项组

- 速度:指定在粒子寿命周期中粒子在每一帧中的移动距离。
- 变化:设置粒子初始速度的变化。

3）"粒子计时"选项组

"粒子计时"选项组包括发射开始、发射停止、显示时限等选项,如图 8-28 所示。

- 发射开始:指定粒子开始出现的动画帧。
- 发射停止:指定粒子被发射完的动画帧。如果选择了"物体表面碎片"粒子类型,该选项的设置无效。
- 显示时限:指定在哪个动画帧粒子全部消亡。
- 寿命:指定每个粒子被发射到消亡所持续的帧数。
- 变化:指定粒子寿命随机增加或减少的帧数。

图 8-28 "粒子计时"选项组

- 子帧采样:在下面有三个复选框,用于避免粒子在一般帧处理时产生的粒子团堆积不流畅的效果,这种效果往往容易出现在发射器指定了动画的过程中。

 - 创建时间:选中此复选框后,通过为运动方程附加时间偏移的方式避免粒子在一般帧处理时产生的粒子团堆积不流畅的效果。如果选择"物体表面碎片"粒子类型,则该复选框无效。
 - 发射器平移:选中该复选框后,如果发射器在空间平移,那么粒子同样在完整的时间内依据平移路径进行发射偏移,可以避免粒子团堆积不流畅的效果。如果选择了"物体表面碎片"粒子类型,则该复选框无效。
 - 发射器旋转:如果当前发射器被指定旋转动画,就要选中该复选框,以避免产生粒子团堆积不流畅的效果,可以创建平滑螺旋发射粒子的效果。

4）"粒子大小"选项组

"粒子大小"选项组包括大小、变化、增长耗时等选项，如图8-29所示。

- 大小：指定所有粒子的目标尺寸，该参数可进行动画指定。对于"标准粒子"，该参数指定的是粒子主尺寸；对于恒定粒子，该参数指定的是粒子渲染输出时的像素尺寸。
- 变化：指定粒子大小变化的百分率，可用于创建发射的粒子大小不一的效果。
- 增长耗时：指定粒子从最小尺寸增长到目标尺寸所持续的时间。
- 衰减耗时：指定粒子从目标尺寸萎缩到消亡所持续的时间。

5）"唯一性"选项组

"唯一性"选项组如图8-30所示。

图8-29 "粒子大小"选项组

图8-30 "唯一性"选项组

- 新建：单击该按钮，随机指定一个新的种子数。
- 种子：输入指定一个种子数，它可用在相同的参数设置下产生不同的随机效果。

6）"粒子类型"选项组

"粒子类型"选项组如图8-31所示。该选项组提供了标准粒子、变形球粒子、实例几何体等3种粒子。选择某种粒子类型后，可随后为其设置不同的参数项。

（1）"标准粒子"选项组

"标准粒子"选项组提供了三角形、立方体、特殊、面等标准的粒子，如图8-32所示。

图8-31 "粒子类型"选项组

图8-32 "标准粒子"选项组

（2）"变形球粒子参数"选项组

变形球粒子在喷射或流动过程中可以互相碰撞融合，用于模拟真实的液体粒子流效果。"变形球粒子参数"选项组如图8-33所示。

- 张力：指定粒子的致密程度，粒子的张力越大，粒子本身越致密，也越容易与其他粒子融合在一起。
- 变化：指定张力效果变化的百分率。
- 计算粗糙度：可指定计算变形球粒子的粗糙度，粗糙度数值越高，融合的计算量越小，如果粗糙度数值设置得过高，则不产生粒子融合效果；如果粗糙度数值设置得过低，则会耗费大量的计算时间。
- 渲染：指定变形球粒子渲染输出计算的粗糙度，只有取消选中"自动粗糙"复选框后，

该数值框才被激活。

- ◆ 视窗：指定变形球粒子视图显示计算的粗糙度，只有取消选中"自动粗糙"复选框后，该数值框才被激活。
- • 自动粗糙：选中该复选框后，自动依据粒子的尺寸决定粗糙度的设置，一般为粒子尺寸的 1/4～1/2，视觉粗糙度是渲染粗糙度的两倍。
- • 一个相连的水滴：取消选中该复选框，所有粒子都参与融合计算；选中该复选框，只有相邻近的粒子之间才能进行融合计算，可以有效减少粒子计算的时间。

（3）实例几何体

在图 8-31 所示的界面中选择"实例几何体"单选按钮后，在场景中选择一个现有的对象（或链接层级对象）作为粒子，可以创建人群、天空中的鸟群、宇宙中的行星等效果。可以在"实例参数"选项组中设置关联集合粒子的参数，如图 8-34 所示。

图 8-33 "变形球粒子参数"选项组

图 8-34 "实例参数"选项组

2. "旋转和碰撞"卷展栏

1）"自旋速度控制"选项组

"自旋速度控制"选项组包括旋转时间、变化、相位等选项，如图 8-35 所示。

- • 自旋时间：设置粒子对象旋转一周所持续的证书，如果设置为 0，则粒子对象不旋转。
- • 变化：指定旋转速度变化的百分比。
- • 相位：设置粒子对象的初始旋转位置。对于碎片粒子，初始相位设置无效，碎片总是从 0°开始旋转。
- • 变化：指定初始相位变化的百分比。

2）"自旋轴控制"选项组

"自旋轴控制"选项组包括随机、用户定义、X/Y/Z 轴向、变化等选项，如图 8-36 所示。

图 8-35 "自旋速度控制"选项组

图 8-36 "自旋轴控制"选项组

- • 随机：选择该单选按钮后，每个粒子的旋转轴向是随机指定的。
- • 用户定义：选择该单选按钮后，可以自定义一个旋转轴向。

- X/Y/Z轴向：可以分别指定三个轴向的旋转角度。只有选择"用户定义"单选按钮后，旋转轴向设置才能被激活。
- 变化：指定在每个旋转轴向上旋转角度的变化量。

3）"粒子碰撞"选项组

"粒子碰撞"选项组包括启用、计算每帧间隔等选项，如图8-37所示。

- 启用：选中该复选框后，粒子运动过程中的相交碰撞计算有效。
- 计算每帧间隔：较高的数值可以使碰撞计算更为精确，碰撞效果也更为真实，但是会减慢计算的速度。
- 反弹：指定碰撞后粒子反弹的速度。
- 变化：指定反弹数值的随机变化量。

3. "对象运动继承"卷展栏

"对象运动继承"卷展栏包括影响、倍增、变化等选项，如图8-38所示。

图 8-37 "粒子碰撞"选项组　　　　图 8-38 "对象运动继承"卷展栏

- 影响：指定粒子受发射器运动影响的百分率。如果指定为100，则所有粒子对象都随同发射器一起运动；如果指定为0，则所有粒子对象都不受发射器运动的影响。
- 倍增：增加或减小发射器运动对粒子对象的影响，该参数可以是正值也可以是负值。
- 变化：指定倍增器数值变化的百分比。

4. "气泡运动"卷展栏

气泡运动效果不受空间扭曲的影响，粒子系统可以一边受空间扭曲约束进行运动，一边沿局部轴向做气泡晃动。粒子相交碰撞、导向器绑定、气泡噪波三种效果不能同时使用，否则会导致在导向器上粒子泄露，产生粒子穿透导向面的错误效果，在这种情况下可以是用贴图模拟气泡运动的效果。"气泡运动"卷展栏如图8-39所示。

- 幅度：指定粒子在晃动过程中相对运动路径的偏移距离。
- 变化：指定每个粒子振幅变化的百分比。
- 周期：指定粒子完成一次完整晃动（一个波峰和一个波谷）所持续的证书。一般情况下，设置为20～30可以产生较好的气泡运动效果。
- 变化：指定每个粒子周期变化的百分比。
- 相位：指定粒子对象开始晃动之前相对于运动路径的偏移距离。
- 变化：指定每个粒子相位变化的百分比。

5. "粒子繁殖"卷展栏

1）"粒子繁殖效果"选项组

"粒子繁殖效果"选项组如图8-40所示。

图 8-39 "气泡运动"卷展栏　　　图 8-40 "粒子繁殖效果"选项组

- 无：选择该单选按钮后，粒子不繁殖。当粒子碰撞到导向面后，反弹或者粘连到导向面；当粒子消亡后，就自然消失。
- 碰撞后消亡：选择该单选按钮后，当粒子碰撞到导向面后消亡。
 - 持续：指定粒子碰撞到导向面后持续存在的时间。如果设置为0，当粒子碰撞到导向面之后立即消失。
 - 变化：指定每个粒子持续时间变化的百分率。
- 碰撞后繁殖：选择该单选按钮后，当粒子碰撞到导向面后繁殖。
- 消亡后繁殖：选择该单选按钮后，当粒子对象消亡时繁殖。
- 繁殖拖尾：选择该单选按钮后，在粒子运动的每一帧中都在其尾部产生一个粒子，产生的子级粒子的基础方向与父级粒子的速率方向相反。
- 繁殖数：指定粒子繁殖的个数。
- 影响：指定在粒子系统中繁殖粒子的百分率。
- 倍增：倍增每个粒子的繁殖个数。
- 变化：指定倍增数值在每一帧中变化的百分率。

2)"方向混乱"选项组

"方向混乱"选项组如图 8-41 所示。

混乱度：指定子级粒子运动方向沿父级粒子运动方向变化的混乱度。如果设置为0，则不发生方向变化；如果设置为100，则子级粒子可以随机沿各个方向运动；如果设置为50，则子级粒子可以随机运动，但与父级队项运动方向的偏移角度不超过90°。

3)"速度混乱"选项组

"速度混乱"选项组如图 8-42 所示。

图 8-41 "方向混乱"选项组　　　图 8-42 "速度混乱"选项组

- 因子：指定子级粒子相对于父级粒子运动速度变化的百分率。如果设置为0，则表现运动速度不发生变化。

- 慢：选择该单选按钮后，依据因数的设置，子级粒子相对于父级粒子运动速度随机变慢。
- 快：选择该单选按钮后，依据因数的设置，子级粒子相对于父级粒子运动速度随机变快。
- 二者：选择该单选按钮后，依据因数的设置，一些子级粒子相对于父级粒子运动速度随机变慢，一些子级粒子相对于父级粒子运动速度随机变快。
- 继承父粒子速度：选中该复选框后，指定子级粒子继承父级粒子的运动速度，并在该速度基础上进行随机的速度变化。
- 使用固定值：选中该复选框后，指定一个固定的速度变化量，不采用"因子"参数指定的速度随机变化范围。

4）"缩放混乱"选项组

"缩放混乱"选项组如图 8-43 所示。

- 因子：指定子级粒子相对于父级粒子缩放变化的百分率。
- 向下：选择该单选按钮后，依据因数的设置，子级粒子相对于父级粒子随机变小。
- 向上：选择该单选按钮后，依据因数的设置，子级粒子相对于父级粒子随机变大。
- 二者：选择该单选按钮后，依据因数的设置，一些子级粒子相对于父级粒子随机变小，一些子级粒子相对于父级粒子随机变大。
- 使用固定值：选中该复选框后，指定一个固定的缩放变化量，不采用"因子"参数指定的尺寸随机变化范围。

5）"寿命值队列"选项组

在"寿命值队列"选项组中可以为繁殖创建的子级粒子指定新的寿命数值，而不是继承其父级粒子的寿命数值，如图 8-44 所示。

图 8-43 "缩放混乱"选项组

图 8-44 "寿命值队列"选项组

- 列表窗口：在寿命数值列表中，第一个数值是第一代子级粒子的寿命数值，第二个数值是第二代子级粒子的寿命数值，以此类推。如果列表中的寿命数值不够用，则一直重复使用最后一个寿命数值。
- 添加：单击该按钮，将一个新设定的寿命数值加入到列表窗口中。
- 删除：单击该按钮，删除在列表窗口中选定的寿命数值。
- 替换：单击该按钮，替换在列表窗口中选定的寿命数值。首先在"寿命"微调框中输入一个新的寿命数值，然后在列表中选择一个替换的寿命数值，单击该按钮可以替换选定的寿命数值。
- 寿命：在该微调框中可以指定一个新的寿命数值。

6）"对象变形队列"选项组

"对象变形队列"选项组如图 8-45 所示。

- 列表窗口：显示一个对象列表,这些对象可以作为关联几何体粒子对象。第一个对象是第一代子级粒子的关联几何体,第二个对象是第二代子级粒子的关联几何体,以此类推。如果列表中的对象不够用,则一直重复使用最后一个对象作为关联几何体。
- 拾取：单击该按钮,在场景中选择一个对象加入到列表窗口中。
- 删除：单击该按钮,删除在列表窗口中选定的对象。
- 替换：单击该按钮,替换在列表窗口中选定的对象。首先在列表中选择一个要替换的对象,单击"替换"按钮后在场景中选择一个新的对象。

6. "加载/保存预设"卷展栏

"加载/保存预设"卷展栏如图8-46所示。

图 8-45 "对象变形队列"选项组

图 8-46 "加载/保存预设"卷展栏

- 预设名：指定或修改参数的名字。
- 保存预设：该列表中列出了所有粒子系统参数预设的名称。
- 加载：单击该按钮,导入在列表中选择的粒子系统参数预设,也可以在列表窗口中双击预设的名称。
- 保存：单击该按钮,将粒子系统的参数设置项目保存到场景文件中,其预设名称出现在列表窗口中。
- 删除：单击该按钮,删除在列表窗口中选定的参数预设。

8.2.3 空间扭曲对象

空间扭曲和粒子系统是附加的建模工具。空间扭曲是使其他对象变形的"力场",从而创建出涟漪、波浪和风吹等效果。粒子系统能生成粒子对象,从而达到模拟雪、雨、灰尘等效果的目的。

8.3 实例——雪景效果

本例将制作一个雪景的效果,如图8-47所示。

(1)选择"树物体",如图8-48所示,编辑面片属性,选中"忽略背面",如图8-49所示。

在场景的顶部选择所有忽略底部面的多边形,这是需要创建雪的部分,如图8-50和图8-51所示。

图 8-47　效果图

图 8-48　树物体

图 8-49　勾选忽略背面

图 8-50　忽略底部

图 8-51　底部不选

（2）在"粒子系统"卷展栏中选择"粒子阵列"，如图 8-52 所示。

（3）选择粒子生成时，要注意任何改变都需要大量的时间来更新，确保所用的树是大约 3.3m 高，粒子大小是 0.022m，如果弄错的话，将会产生过度生长或无法创建，如图 8-53 和图 8-54 所示。

（4）创建网格化，如图 8-55 所示，网格化所在的地方将会出现雪。网格看起来会有一点生硬，增加一个修改器来让它变得平滑一些，如图 8-56 所示。

图 8-52　选择"粒子阵列"

图 8-53　设置

图 8-54　阵列设置

图 8-55　创建网格化

图 8-56　增加修改器

第8章　动力学与粒子系统

（5）将网格拖到树上，如图 8-57 所示。最后效果如图 8-58 所示。

图 8-57　将网格拖到树上

图 8-58　最后效果

8.4　练　　习

1. 填空题

（1）在 3ds Max 2011 中创建物体后，可以在_____中为这些物体指定_____，如_____、_____、_____等。这些物体可以是_____的，也可以是处于_____的，或通过_____结合在一起的，通过为这些物体指定_____，可以方便快捷地模拟出现实世界中的各种动画。

（2）可以使用场景中的任何几何体来制作_____。_____可以是单个对象，也可以是构成几个组合在一起的对象，称为_____。

2. 选择题

（1）软体对象的几何结构在模拟过程中可以发生位置（　　），还可以受到场景中的其他对象的影响。

　　A. 变换　　　　　　B. 弯曲　　　　　　C. 折曲　　　　　　D. 延展

（2）其他动力学工具有（　　）。

　　A. 水　　　　　　　B. 绳索　　　　　　C. FFD　　　　　　D. 风

3. 简答题

（1）简述刚体与约束。

（2）简述基本粒子系统类型。

4. 实验题

制作柱体爆炸效果，如图 8-59 所示。

图 8-59　柱体爆炸效果

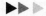

【学习导入】

　　虚拟校园是目前 3ds Max 的典型应用,很多名校都利用虚拟现实的技术,把校园搬上互联网。虚拟校园首先通过 3ds Max 实现实物模型,然后通过辅助的漫游、交互工具实现互动展示,有传统的照片、视频录像无法比拟的美感和视觉震撼力。

　　本章详细讲解天津工程师范学院虚拟校园设计、开发的全过程。通过虚拟校园的开发过程,可以综合练习各种建模、贴图技术。限于篇幅,本章只介绍关键步骤。

【学习目标】

　　(1) 知识目标:3ds Max 中建模、贴图、灯光、摄像机等相关技术。

　　(2) 能力目标:能用 3ds Max 软件独立完成小规模虚拟校园的开发。

　　(3) 素质目标:实物建模能力、审美能力、大规模场景的调整能力以及耐心的培养。

9.1　B、C 楼的设计

9.1.1　设计前分析

1. 图片的获取

1) 从网络上获取

访问天津工程师范学院主页 http://www.tute.edu.cn/tute_first.php,即可获得校园的全貌,如图 9-1 所示。

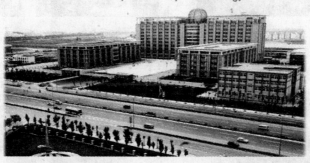

图 9-1　正面校园全景

2) 相机拍摄

经过方法 1),发现还需要一些相关的照片,于是用数码相机进行一些相应的细部拍摄

工作。既然要建模，就不能只看一些大致的轮廓，有必要关注一下相关细节。所以，在拍摄过程中，采用了整体与局部相结合以及多角度拍摄的方法。图 9-2 为校园侧面。

图 9-2　侧面校园全景

经过观察可以发现图中最高的为 A 楼，其前方为 B、C 两楼，B、C 两楼是完全对称的，建模时，只要建好了 B 楼，做一个镜像就可以得到 C 楼，所以，不用再对 C 楼外观进行拍摄。在拍摄 B 楼的过程中，如果有的地方在 B 楼很难拍到，而在 C 楼较容易拍到时，完全可以拍 C 楼。

2. 楼体的结构分析

B 楼的正面、后面及左右侧面的外观分别如图 9-3 至图 9-6 所示。

图 9-3　B 楼正面(1)

图 9-4　B 楼后面

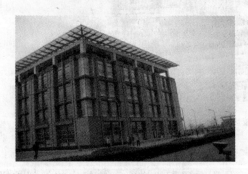

图 9-5　B 楼左侧面

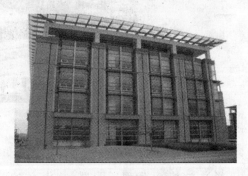

图 9-6　B 楼右侧面

通过观察,B楼的正面是左右对称的,并且其左右两边又均是由4个相同的模块再加上一小部分组成,而在每个小模块中,也有很多相同或者是相似的部分;B楼的后面与正面是大体相同的,只有中间部分以及最两侧的部分略有不同;B楼的右侧就是正面的左边或者右边;B楼的左侧和右侧基本一样,只不过有一个门和几个台阶。

在对其结构进行分析之后,就可以确定自己的建模步骤。

(1)正面:先建正面右边的一个小模块,之后复制出其他3个模块,然后再建出最边上的那部分。其次,建正面的中间部分。最后,用复制的方法得到正面的左半边。这样,正面的建模工作就完成了。

(2)右侧面:直接将正面的右半边复制,并逆时针旋转90°即可。

(3)左侧面:将右侧面复制,并创建门以及台阶,得到左侧面。

(4)背面:将正面整个复制,并对其中间以及最两边的部分进行修改,得到背面。

(5)楼顶:得到的只是下面4层的模型,至于第五层以及楼顶,还有楼前斜坡,可以在最后制作。

(6)C楼:B楼完全建好之后,可以通过镜像的方式得到C楼。

9.1.2　定义材质

对校园建筑物进行结构分析以后,还需要对建筑物的材质进行分析,即提前把建模过程中需要用到的材质进行定义。

1. 样本球的设置

打开材质编辑器,选择9个空白的样本球,设置如图9-7所示的材质与贴图。

9个样本球,分别命名为"墙"、"五楼墙"、"纹"、"正门柱"、"玻璃"、"窗格"、"门修饰"、"墙格"及"门前斜坡扶手"。参数设置如图9-7所示。

(a)

(b)

(c)

图9-7　材质设置

图 9-7 （续）

（1）墙一材质，单击 Standard 按钮，选择"建筑"材质，"用户自定义"下拉菜单选择"石材"，把漫反射颜色修改为 167×178×150。

（2）墙二材质，选择（建筑）材质，"用户自定义"下拉菜单选择"石材"，把漫反射颜色修改为 241×241×241。

（3）条纹材质，选择（建筑）材质，"用户自定义"下拉菜单选择"石材"，把漫反射颜色修改为 117×120×111。

（4）柱子材质，选择（建筑）材质，"用户自定义"下拉菜单选择"石材"，把漫反射颜色修改为 100×100×100。

（5）玻璃材质，"明暗基本参数"卷展栏中选中 Phong，选中"双面"，环境光设为 150×192×196，漫反射颜色改为 171×205×207，自发光设为 10，不透明改为 65，高光改为 50，光泽度改为 35。

（6）窗格材质，"明暗基本参数"卷展栏中选中"线框"，环境光设为 253×253×253，高光改为 40，光泽度改为 20。

（7）门上修饰材质，环境光和漫反射颜色改为 218×60×60。

（8）墙格材质，"明暗基本参数"卷展栏中选中"线框"，环境光设为 3×3×3，高光反射改为 3×3×3。

（9）金属材质，"明暗基本参数"卷展栏中选中"金属"，环境光设为 240×240×240，高光改为 70，光泽度改为 15。

2．赋予材质

打开"按名称选择"，同时打开材质编辑器。在"按名称选择"中选择物体，然后在材质编辑器中单击相应的样本球，然后单击 ▓ 按钮将材质指定给选定对象按钮，这样即可完成贴图工作。

9.1.3 B楼设计过程

1．B楼正面的设计过程

通过前面的楼体结构分析，把 B 楼的正面分为了三大部分：右半边、中间及左半边。下面介绍具体的制作过程。

1）右半边的创建

（1）模块 1 的创建

① 1 层墙体的创建

a．在前视图中建立 1 个长方体，命名为"正右 1 墙 1"，参数设置为：长度 2.85m，宽度1.4m，高度 1.0m，如图 9-8 所示。

b．建立 1 个平面，命名为"正右 1 墙 1 格"，参数设置为：长度 3.15m，宽度 1.4m，长度分段 5，宽度分段 2。

c．调整平面的位置，使其左右两边及底边与长方体的左右两边及底边对齐，上边留出一部分。

d．打开"修改"|"修改器列表"|"编辑网格"面板，选择顶点，选择"选择并移动"工具对最上面的 3 个顶点进行编辑，使平面的边界与长方体的边界完全重合。

e．切换到顶视图，使平面在长方体的前面并紧贴长方体，如图 9-9 所示。

该模型创建过程中的命名规则：第一个字表示是哪个面；第二个字表示哪半边，只在正面和背面的模型中才有；第三个字表示第几个小模块，正面和背面都是从中间向两边数，左右侧面则是从左向右数；第四个或第四至六个字表示所创建的物体名字；最后一个阿拉伯数字则与所在楼层相关联。

② 2、3 层墙体的创建

a．在前视图中建立 1 个长方体，命名为"正右 1 墙 2"，参数设置为：长度 4.9m，宽度1.4m，高度 1.0m。调整其位置，使其位于"正右 1 墙 1"的正上方并紧贴它。切换到顶视图，使其与"正右 1 墙 1"重合，如图 9-10 所示。

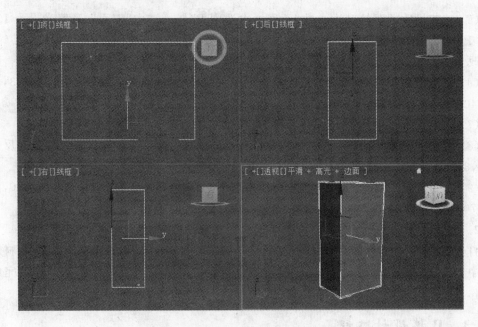

图 9-8　B 楼正面(2)

图 9-9　正右 1 墙 1 格

b. 建立 1 个平面,命名为"正右 1 墙 2 格",参数设置为:长度 4.9m,宽度 1.4m,长度分段 7,宽度分段 2。调整平面的位置,使其边界与长方体的边界完全重合。

c. 切换到前视图,使平面在长方体的前面并紧贴长方体,如图 9-11 所示。

图 9-10　正右 1 墙 2

图 9-11　正右 1 墙 2 格

③ 4 层墙体的创建

a. 在前视图中建立 1 个长方体,命名为"正右 1 墙 3",参数设置为:长度 2.45m,宽度 1.4m,高度 1.0m。调整其位置,使其位于"正右 1 墙 2"的正上方并紧贴它。切换到顶视图,使其与"正右 1 墙 2"重合,如图 9-12 所示。

b. 建立 1 个平面,命名为"正右 1 墙 3 格",参数设置为:长度 2.8m,宽度 1.4m,长度分段 4,宽度分段 2。调整平面的位置,使其左右两边及上边与长方体的左右两边及上边对齐,下边留出一部分。

c. 打开"修改"|"修改器列表"|"编辑网格"面板,选择顶点,选择"选择并移动"工具对最下面的 3 个顶点进行编辑,使平面的边界与长方体的边界完全重合。

d. 切换到顶视图,使平面在长方体的前面并紧贴长方体,如图 9-13 所示。

图 9-12　正右 1 墙 3

图 9-13　正右 1 墙 3 格

小技巧:

在本实例中,都是通过创建长方体,然后赋予材质,作为物体(比如墙壁、玻璃)。物体上格,是通过在物体上面再建一个平面,赋予网格材质完成的。

④ 墙体上方纹理效果的制作

a. 在前视图中建立 1 个长方体,命名为"正右 1 墙纹",参数设置为:长度 0.7m,宽度 1.6m,高度 1.2m。调整其位置,使其位于"正右 1 墙 3"的正上方并紧贴它。切换到顶视图,使其底边及左右边与"正右 1 墙 3"的相应边重合,如图 9-14 所示。

b. 建立 1 个长方体,参数设置为:长度 0.05m,宽度 1.7m,高度 0.5m。

c. 调整其位置,使之位于长方体之上并靠上的位置。切换到顶视图,使其一部分嵌入长方体。

d. 切换到前视图,选择"选择并移动"工具。按住 Shift 键,沿 Y 轴方向向下复制出 5 个小长方体。

e. 选择"选择并移动"工具,使这 6 个小长方体等间距散开排列。选中创建的大长方体,打开"创建/几何体/复合对象/布尔"面板,单击"拾取布尔对象/开始拾取"选项,单击 6 个小长方体,确定即可,如图 9-15 所示。

⑤ 1 层玻璃的创建

a. 在前视图中建立 1 个长方体,命名为"正右 1 玻璃 1",参数设置为:长度 2.5m,宽度 3m,高度 0.3m。调整其位置,使其位于"正右 1 墙 1"的右边并紧贴它。切换到顶视图,使其比"正右 1 墙 1"稍往上一点即可。

图 9-14　正右 1 墙纹

图 9-15　复制后正右 1 墙纹

b. 建立 1 个平面,命名为"正右 1 玻璃 1 格",参数设置为:长度 2.5m,宽度 3m,长度分段 5,宽度分段 4。

c. 打开修改器列表中的编辑网格选项,选择边,将网格中的多余的边删除,产生图片中玻璃格的效果。调整平面的位置,使其边界与长方体的边界完全重合。

d. 切换到顶视图,使平面在长方体的前面并紧贴长方体,如图 9-16 所示。

e. 建立 1 个长方体,命名为"正右 1 柱"。打开"修改"面板,将其参数改为:长度 2.5m,宽度 0.1m,高度 0.1m。调整其位置,使其沿 X 轴方向位于长方体的正中,沿 Y 轴方向与长方体重合。

f. 切换到顶视图,使其位于平面的前面并紧贴平面。

g. 在前视图中建立 1 个长方体,命名为"正右 1 玻璃 1 檐"。打开"修改"面板,将其参数改为:长度 0.35m,宽度 3m,高度 1.3m。调整其位置,使其位于"正右 1 玻璃 1"的正上方并紧贴它。

h. 切换到顶视图,使其比"正右 1 玻璃 1"稍往下一点即可,如图 9-17 所示。

图 9-16　正右 1 玻璃 1 格

图 9-17　正右 1 玻璃 1 檐

⑥ 2 层玻璃的创建

a. 在前视图中建立 1 个长方体,命名为"正右 1 玻璃 2 左",参数设置为:长度 2.08m,宽度 0.4m,高度 0.05m。

b. 调整其位置,使其沿 X 轴方向位于"正右 1 墙 2"的右边并紧贴它,沿 Y 轴方向位于"正右 1 玻璃 1 檐"的上方并紧贴它。切换到顶视图,使其比"正右 1 玻璃 1"稍往上一点即可,如图 9-18 所示。

c. 建立 1 个平面,命名为"正右 1 玻璃 2 左格",参数设置为:长度 2.08m,宽度 0.4m,长度分段 5,宽度分段 1。调整平面的位置,使其边界与"正右 1 玻璃 2 左"的边界完全重合。

d. 切换到顶视图,使平面在"正右 1 玻璃 2 左"的前面并紧贴它,如图 9-19 所示。

图 9-18　正右 1 玻璃 2 左

图 9-19　正右 1 玻璃 2 左格

e. 建立 1 个长方体,命名为"正右 1 玻璃 2 中",参数设置为:长度 2.08m,宽度 2.2m,高度 0.05m。

f. 调整其位置,使其位于"正右 1 玻璃 2 左"的右边并紧贴它。切换到顶视图,使其沿 X 轴方向位于"正右 1 玻璃 1"的正中,沿 Y 轴方向,其底边与"正右 1 玻璃 1"的底边重合,如图 9-20 所示。

g. 建立 1 个平面,命名为"正右 1 玻璃 2 中格",参数设置为:长度 2.08m,宽度 2.2m,长度分段 5,宽度分段 4。调整平面的位置,使其边界与"正右 1 玻璃 2 中"的边界完全重合。

h. 切换到顶视图,使其在"正右 1 玻璃 2 中"的前面并紧贴它,如图 9-21 所示。

i. 在前视图中建立 1 个长方体,命名为"正右 1 玻璃 2 边",参数设置为:长度 2.08m,宽度 0.16m,高度 0.05m。

j. 调整其位置,使其位于"正右 1 玻璃 2 中"的最左边。切换到顶视图,使其位于"正右 1 玻璃 2 中格"的前面并紧贴它。

图 9-20　正右 1 玻璃 2 中

图 9-21　正右 1 玻璃 2 中格

k. 选中"正右 1 玻璃 2 边",按住 Shift 键,同时选择"选择并移动"工具,复制 1 个"正右 1 玻璃 2 边"。在前视图中调整其位置,使其位于"正右 1 玻璃 2 中"的最右边,如图 9-22 所示。

l. 同时选中"正右 1 玻璃 2 左"及"正右 1 玻璃 2 左格",按住 Shift 键,同时选择"选择并

移动"工具,复制1个它们的副本,分别命名为"正右1玻璃2右"及"正右1玻璃2右格"。在前视图中调整其位置,使其位于"正右1玻璃2中"的右边并紧贴它。

m. 建立1个长方体,命名为"正右1玻璃2檐",参数设置为:长度0.3m,宽度3m,高度0.05m。调整其位置,使其位于"正右1玻璃2左"的正上方。切换到顶视图,使其与"正右1玻璃2左"重合,如图9-23所示。

图9-22 正右1玻璃2边

图9-23 正右1玻璃2檐

⑦ 2、3层间玻璃的创建

a. 在前视图中建立1个长方体,命名为"正右1玻璃3左小",参数设置为:长度0.5m,宽度0.4m,高度0.05m。调整其位置,使其位于"正右1玻璃二左"的正上方。切换到顶视图,使其比"正右1玻璃1"稍往上一点即可,如图9-24所示。

b. 建立1个长方体,命名为"正右1玻璃3中小",参数设置为:长度0.5m,宽度2.2m,高度0.05m。调整其位置,使其位于"正右1玻璃2中"的正上方并紧贴它。切换到顶视图,使其与"正右1玻璃2中"重合,如图9-25所示。

图9-24 正右1玻璃3左小

图9-25 正右1玻璃3中小

c. 在前视图中建立1个长方体,命名为"正右1玻璃3中小边",参数设置为:长度0.02m,宽度2.3m,高度0.2m。调整其位置,使其位于"正右1玻璃3中小"之上。切换到顶视图,使其位于"正右1玻璃3中小"的前面并紧贴它。

d. 切换到前视图,按住Shift键,选择"选择并移动"工具,沿Y轴方向复制出2个"正右1玻璃3中小边",并调整3个边在"正右1玻璃3中小"的位置,如图9-26所示。

e. 选中"正右1玻璃3左小",按住Shift键,选择"选择并移动"工具,沿X轴方向复制出1个"正右1玻璃3右小"。在前视图中调整其位置,使其位于"正右1玻璃3中小"的右

边并紧贴它,如图 9-27 所示。

图 9-26　正右 1 玻璃 3 中小边

图 9-27　复制后正右 1 玻璃 3 中小边

⑧ 剩余玻璃的创建

a. 选中⑥中创建的所有物体,按住 Shift 键,选择"选择并移动"工具,复制出 1 个副本。在前视图中沿 Y 轴调整其位置,使其位于⑦的正上方,如图 9-28 所示。

b. 选中⑦中创建的所有物体,按住 Shift 键,选择"选择并移动"工具,复制出 1 个副本。在前视图中沿 Y 轴调整其位置,使其位于⑥的副本 1 的正上方。

c. 选中⑥中创建的所有物体,按住 Shift 键,选择"选择并移动"工具,复制出 1 个副本。在前视图中沿 Y 轴调整其位置,使其位于⑦的副本 1 的正上方,如图 9-29 所示。

图 9-28　B 窗户玻璃的复制

图 9-29　窗户间隔的复制

⑨ 玻璃上方纹理效果的创建

a. 选中④中创建的物体,按住 Shift 键,并选择"选择并移动"工具,复制出 1 个副本。用"选择并均匀缩放"工具,沿 X 轴调整其长度,使其与"正右 1 玻璃 1"的宽度相等。

b. 在前视图中沿 X 轴调整其位置,使其位于④的右边并紧贴它。切换到顶视图沿 Y 轴调整其位置,使其稍往上一点即可,如图 9-30 所示。

⑩ 2 至 4 层玻璃中间小柱的创建

a. 在前视图中建立 1 个长方体,命名为"正右 1 柱"。打开"修改"面板,将其参数改为:长度 8.03m,宽度 0.1m,高度 0.1m。

b. 调整其位置,使其沿 X 轴方向位于"正右 1 玻璃 2 中"的正中,沿 Y 轴方向底边与"正右 1 玻璃 2 中"的底边重合。

c. 切换到顶视图,使其位于"正右 1 玻璃 2 中"的前面并紧贴它,如图 9-31 所示。

图 9-30 玻璃上方纹理效果 　　　　　　　　图 9-31 玻璃中间小柱

（2）模块 2 至 4 的创建

选中①至⑩中创建的所有物体，按住 Shift 键，选择"选择并移动"工具，在前视图中沿 X 轴复制出 3 个副本，并调整其位置，效果如图 9-32 和图 9-33 所示。

图 9-32 复制模块 1 　　　　　　　　图 9-33 模块 1 复制后

（3）模块 5 的创建

① 1 层墙体的创建

a. 在前视图中建立 1 个长方体，命名为"正右五墙 1"。打开"修改"面板，将其参数改为：长度 2.85m，宽度 2.55m，高度 1.0m。

b. 调整其位置，使其位于"正右 4 玻璃 1"的右边并紧贴它。切换到顶视图，使其在 X 轴方向上与"正右 4 墙 1"一致，如图 9-34 所示。

c. 建立 1 个平面，命名为"正右 5 墙 1 格"，参数设置为：长度 3.5m，宽度 2.8m，长度分段 4，宽度分段 5。

d. 调整平面的位置，使其右边与"正右 5 墙 1"的右边对齐，左边及上下边留出一部分。切换到顶视图，使其位于"正右 5 墙 1"的前面并紧贴它。

e. 打开"修改"|"修改器列表"|"编辑网格"面板，选择顶点，选择"选择并移动"工具对左边及上下边的 15 个顶点进行编辑，使平面的边界与"正右 5 墙 1"的边界完全重合，如图 9-35 所示。

② 2 至 4 层墙体的创建

a. 在前视图中建立 1 个长方体，命名为"正右 5 墙 2"。打开"修改"面板，将其参数改为：长度 7.4m，宽度 0.8m，高度 1.0m。

图 9-34 正右五墙 1

图 9-35 正右 5 墙 1 格

b. 调整其位置，使其位于"正右 5 墙 1"的正上方并且两者的左边界对齐。切换到顶视图，使其在 X 轴方向上与"正右 4 墙 1"一致，如图 9-36 所示。

c. 建立 1 个平面，命名为"正右 5 墙 2 格"，参数设置为：长度 7.4m，宽度 0.8m，长度分段 11，宽度分段 2。

d. 调整平面的位置，使其边界与"正右 5 墙 2"的边界重合。切换到顶视图，使其位于"正右 5 墙 2"的前面并紧贴它，如图 9-37 所示。

图 9-36 正右 5 墙 2

图 9-37 正右 5 墙 2 格

③ 墙体上方纹理效果的制作

选中"正右 4 墙纹"，按住 Shift 键，选择"选择并移动"工具，沿 X 轴方向复制一个副本"正右 5 墙纹"，选择"选择并均匀缩放"工具，调整其长度，使之与"正右 5 墙 2"的宽度相等即可，如图 9-38 所示。

④ 2 层玻璃的创建

a. 在前视图中建立 1 个长方体，命名为"正右 5 玻璃 1"，参数设置为：长度 1.95m，宽度 1.6m，高度 0.05m。

b. 调整其位置，使其位于"正右 5 墙 1"的正上方并且紧贴它，左边紧贴"正右 5 墙 2"。切换到顶视图，使其在 X 轴方向上与"正右 4 玻璃 1"一致。

c. 在前视图中建立 1 个长方体，命名为"正右 5 玻璃 1 边"，参数设置为：长度 0.13m，宽度 1.6m，高度 0.1m。

d. 调整其位置，使其位于"正右 5 玻璃 1"的正中。切换到顶视图，使其位于"正右 5 玻璃 1"的前面并紧贴它，如图 9-39 所示。

图 9-38　正右 4 墙纹

图 9-39　正右 5 玻璃 1

e. 选中"正右 5 玻璃 1"，按住 Shift 键，选择"选择并移动"工具，复制两个副本"正右 5 玻璃 2"及"正右 5 玻璃 3"。在前视图中沿 Y 轴调整其位置。

f. 选中"正右 5 玻璃 1 边"，按住 Shift 键，选择"选择并移动"工具，复制 6 个副本"正右 5 玻璃 1 檐"、"正右 5 玻璃 2 边"、"正右 5 玻璃 2 边"、"正右 5 玻璃 2 檐"、"正右 5 玻璃 3 边"、"正右 5 玻璃 3 边"。在前视图中沿 Y 轴调整其位置，使其如图 9-40 和图 9-41 所示。

图 9-40　正右 5 玻璃 1 檐

图 9-41　正右 5 玻璃

⑤ 玻璃上方纹理效果的制作

选中"正右 4 玻璃纹"，按住 Shift 键，选择"选择并移动"工具，沿 X 轴方向复制 1 个副本"正右 5 玻璃纹"，选择"选择并均匀缩放"工具，调整其长度，使之与"正右 5 玻璃 2"的宽度相等即可，如图 9-42 所示。右半部的整体效果如图 9-43 所示。

图 9-42　正右 5 玻璃纹

图 9-43　B 楼右半部分

2）中间部分的创建

（1）模块1的创建

① 1层玻璃的创建

a. 在前视图中建立一个长方体，命名为"正中玻璃1"，参数设置为：长度2m，宽度6.0m，高度0.05m。

b. 调整其位置，使其右边紧贴右半部分，其底边在 X 轴方向上与右半边一致。切换到顶视图，沿 Y 轴方向调整其位置，使其底边与"正右一墙1"的上边对齐，效果如图9-44所示。

c. 建立1个平面，命名为"正中玻璃1格"，参数设置为：长度2.0m，宽度6.0m，长度分段2，宽度分段10。

d. 打开修改器列表中的编辑网格选项，选择边，将网格中的多余的边删除。选择顶点，对个别顶点的位置进行调整，使网格产生图片中门边的布局。

e. 调整平面的位置，使其边界与"正中玻璃1"的边界完全重合，效果如图9-45所示。

图9-44 正中玻璃1

图9-45 正中玻璃1格

f. 建立1个长方体，命名为"正中玻璃1边"，参数设置为：长度1.25m，宽度0.04m，高度0.02m。

g. 调整其位置，使其位于"正中玻璃1"的最左边，底边与"正中玻璃1"的底边对齐。切换到顶视图，沿 Y 轴方向调整其位置，使其位于"正中玻璃1"的前面且紧贴它。

h. 选中"正中玻璃1边"，按住 Shift 键，同时选择"选择并移动"工具，在前视图中，复制出18个副本。选择1个副本，选择"选择并旋转"工具，使其绕 Z 轴方向旋转90°。

i. 打开"修改"面板，调整其长度为6.0m。在前视图中，调整其位置。然后，继续选中它，按住 Shift 键，同时选择"选择并移动"工具，在前视图中，沿 Y 轴方向复制出1个副本。按实际测量距离对这20个"正中玻璃1边"的位置进行相应的调整，效果如图9-46所示。

j. 建立1个长方体，命名为"正中台阶"，参数设置为：长度0.06m，宽度6.0m，高度3m。调整其位置，使其位于"正中玻璃1"的最下边。切换到顶视图，沿 Y 轴方向调整其位置，使其位于"正中玻璃1"的前面且紧贴它。

k. 选中"正中台阶"，按住 Shift 键，选择"选择并移动"工具，在前视图中，复制出两个副本。在前视图中，沿 Y 轴方向调整其位置。在顶视图中，沿 Y 轴调整其位置，使其如图9-47所示。

图 9-46 正中玻璃 1 边

图 9-47 复制正中玻璃 1 边

② 门柱的创建

a. 在前视图中建立 1 个长方体,命名为"正中柱子",参数设置为:长度 1.8m,宽度 0.55m,高度 0.55m。

b. 调整其位置,使其位于最上面一级台阶的正上方并紧贴它,X 轴方向在台阶中间偏左的位置。切换到顶视图,沿 Y 轴方向调整其位置,使其如图 9-48 所示。

c. 选择圆柱体,在前视图中建立 1 个圆柱体,命名为"正中柱灯",参数设置为:半径 0.05m,高度 0.3m。调整其位置,使其沿 Y 轴位于"正中柱子"的中间偏上的位置,沿 X 轴位于其正中。切换到顶视图,沿 Y 轴方向调整其位置,使其在"正中柱子"的前面并紧贴它。

d. 选中"正中柱子"和"正中柱灯",选择"镜像"工具。在弹出的对话框中,选择"X 轴"和"实例"。选择"选择并移动"工具,在前视图中沿 X 轴调整其位置,使其如图 9-49 所示。

图 9-48 正中柱子、柱灯

图 9-49 复制正中柱子、柱灯

③ 楼前斜坡的创建

a. 在前视图中建立 1 个长方体,命名为"楼前斜坡",参数设置为:长度 0.4m,宽度 3.8m,高度 1.2m,效果如图 9-50 所示。

b. 建立 1 个长方体,命名为"楼前侧斜坡",参数设置为:长度 0.2m,宽度 4.0m,高度 0.25m。

c. 调整其位置,使其位于"楼前斜坡"的上方并和它重合一部分,左侧与"楼前斜坡"的左侧对齐。切换到顶视图,沿 Y 轴调整其位置,使其位于"楼前斜坡"的最上边,效果如图 9-51 所示。

d. 选中"楼前侧斜坡",按住 Shift 键,同时选择"选择并移动"工具,在顶视图中,复制出 1 个副本。在顶视图中,沿 Y 轴调整其位置,使其位于"楼前斜坡"的最下边。

图 9-50 楼前斜坡

图 9-51 楼前侧斜坡

　　e. 选择圆柱体,在左视图中建立 1 个圆柱体,命名为"楼前小横柱",参数设置为:半径 0.02m,高度 4.0m。

　　f. 调整其位置,使其位于"楼前侧斜坡"的正上方。切换到顶视图,沿 Y 轴方向调整其位置,使其在"楼前侧斜坡"的正中。

　　g. 选中"楼前小横柱",按住 Shift 键,选择"选择并移动"工具,在顶视图中,复制出 1 个副本。在前视图中,沿 Y 轴方向调整其位置,稍往下一些即可。在顶视图中,沿 Y 轴调整其位置。选中刚刚创建的 5 个物体,选择"选择并旋转"工具,使其绕 Z 轴旋转 5°,使其如图 9-52 所示。

　　h. 在顶视图中建立 1 个圆柱体,命名为"楼前小立柱",参数设置为:半径 0.02m,高度 1.0m。调整其位置,使其位于上面的"楼前小横柱"最右端的正下方。切换到顶视图,沿 Y 轴方向调整其位置,使其位于上面的"楼前小横柱"最右端的正下方。

　　i. 选中"楼前小立柱",按住 Shift 键,选择"选择并移动"工具,在前视图中,复制出 11 个副本。分别在前视图中和顶视图中调整其位置,使其如图 9-53 所示。

图 9-52 斜坡倾斜 5°

图 9-53 建立扶手和立柱后

　　j. 在顶视图中建立 1 个圆柱体,命名为"楼前小连接柱",参数设置为:半径 0.02m,高度 0.15m。

　　k. 调整其位置,使其被上面的"楼前小横柱"的最右端所覆盖。切换到顶视图,沿 Y 轴方向调整其位置,使其位于"楼前小横柱"的最右端的两个"楼前小立柱"之间。

　　l. 选中"楼前小连接柱",按住 Shift 键,同时选择"选择并移动"工具,在前视图中,复制出 11 个副本。分别在前视图中和顶视图中调整其位置,使其作为下面的"楼前小横柱"和相应的"楼前小立柱"间的连接。

229

m. 在左视图中,选中 2 个"楼前小横柱"、12 个"楼前小立柱"及 12 个"楼前小连接柱",选择"镜像"工具。在弹出的对话框中,选择"X 轴"和"实例"。选择"选择并移动"工具,在左视图中沿 X 轴调整其位置,使其如图 9-54 所示。

n. 在前视图中,选中刚刚创建的有关楼前斜坡的所有物体,选择镜像工具,在弹出的对话框中,选择"X 轴"和"实例"。选择"选择并移动"工具,在前视图中沿 X 轴调整其位置,使其如图 9-55 所示。

图 9-54　B 斜坡扶手进行复制后　　　　　图 9-55　建成的左侧斜坡进行镜像后

(2) 模块 2 的创建

① 在前视图中建立 1 个长方体,命名为"正中玻璃 2 右",参数设置为:长度 8.9m,宽度 0.47m,高度 0.05m。调整其位置,使其位于"正中玻璃 1"的正上方并紧贴它,右边紧贴右半部分。切换到顶视图,沿 Y 轴方向调整其位置,使其与"正中玻璃 1"重合,使其如图 9-56 所示。

② 在前视图中建立 1 个平面,命名为"正中玻璃 2 右格",参数设置为:长度 8.9m,宽度 0.47m,长度分段 17,宽度分段 1。

③ 调整其位置,使其与"正中玻璃 2 右"重合。切换到顶视图,使其位于"正中玻璃 2 右"的前面并紧贴它。

④ 在前视图中建立 1 个长方体,命名为"正中玻璃 2 中",参数设置为:长度 8.9m,宽度 5.0m,高度 0.05m。调整其位置,使其位于"正中玻璃 2 右"的左边并紧贴它。切换到顶视图,沿 Y 轴方向调整其位置,使其位于"正中玻璃 2 右"下面一段距离。

⑤ 在前视图中建立 1 个平面,命名为"正中玻璃 2 中格",参数设置为:长度 8.9m,宽度 5.0m,长度分段 17,宽度分段 1。调整其位置,使其与"正中玻璃 2 中"重合。切换到顶视图,使其位于"正中玻璃 2 中"的前面并紧贴它,使其如图 9-57 所示。

图 9-56　正中玻璃 2 右　　　　　　　图 9-57　正中玻璃 2 中格

⑥ 在前视图中建立 1 个长方体,命名为"正中玻璃 2 右侧",参数设置为:长度 8.9m,宽度 0.05m,高度 1.05m。调整其位置,使其位于"正中玻璃 2 右"的最左边。切换到顶视图,沿 Y 轴方向调整其位置,使其位于"正中玻璃 2 中"的上方并紧贴它,使其如图 9-58 所示。

⑦ 在左视图中建立 1 个平面,命名为"正中玻璃 2 右侧格",参数设置为:长度 8.9m,宽度 1.05m,长度分段 17,宽度分段 1。在左视图中调整其位置,使其与"正中玻璃 2 右侧"重合。切换到前视图,使其位于"正中玻璃 2 右侧"的右边并紧贴它。

⑧ 在前视图中,选中"正中玻璃 2 右"、"正中玻璃 2 右格"、"正中玻璃 2 右侧"、"正中玻璃 2 右侧格",选择"镜像"工具,在弹出的对话框中,选择"X 轴"和"实例"。选择"选择并移动"工具,在前视图中沿 X 轴调整其位置。

⑨ 在前视图中建立 1 个长方体,命名为"正中横梁",参数设置为:长度 0.48m,宽度 6.0m,高度 0.4m。调整其位置,使其上下边与"正中玻璃 2 中"的最下一格对齐,左右两边留出相等的长度。切换到顶视图,沿 Y 轴方向调整其位置,使其位于"正中玻璃 2 中"的上边并紧贴它。

⑩ 选中"正中横梁",按住 Shift 键,选择"选择并移动"工具,在前视图中,沿 Y 轴方向复制出 5 个副本,并调整其位置,使其如图 9-59 所示。

图 9-58　正中玻璃 2 右侧

图 9-59　正中玻璃 2 右格

3) 左半边的创建

在前视图中,选中右半边的所有物体,选择"镜像"工具,在弹出的对话框中,选择"X 轴"和"实例"。选择"选择并移动"工具,在前视图中沿 X 轴调整其位置,使其如图 9-60 所示。

2. B 楼侧面、背面的设计过程

本节中的模型,大部分都和正面是一样的,所以,可以根据实际情况,先用复制加旋转或是镜像的方式来做,然后对不同的地方进行修改即可。下面来学习具体的建模过程。

1) 右侧面的创建

选中正面的左半部分,按住 Shift 键,同时选择"选择并移动"工具,复制 1 个副本。选择"选择并旋转"工具,使其绕 Z 轴旋转 90°,即得到 B 楼的右侧面,如图 9-61 所示。

2) 左侧面的创建

(1) 复制

在前视图中,选中右侧面,选择"镜像"工具。在弹出的对话框中,选择"X 轴"及"实例"。沿 X 轴移动一下它的位置,使其与右侧面错开一段距离。

图 9-60　B 楼正面(3)

图 9-61　创建 B 楼侧面

（2）左侧台阶的创建

① 在左视图中建立 1 个长方体，命名为"左台阶"，参数设置为：长度 0.05m，宽度 8.9m，高度 5m。分别在左视图和顶视图中调整其位置，使其作为最下面一级台阶。

② 选中"左台阶"，按住 Shift 键，同时选择"选择并移动"工具，复制 2 个副本。选择"选择并均匀缩放"工具，使其逐级缩小。分别在左视图和顶视图中调整其位置，使其作为第二级和第一级台阶。最终的台阶效果如图 9-62 所示。

3）背面的创建

"背面"的建模与"前面"的建模在技术和过程上基本一致，不再赘述。建模效果如图 9-63 所示。

图 9-62　左台阶

图 9-63　B 楼各侧面建成后

3. 层及楼顶的设计

1）正面 5 层的创建

（1）墙体的创建

① 建立 1 个矩形，命名为"正 5 墙"，参数设置为：长度 1.77m，宽度 45.74m。再建立 9 个长度为 1m、宽度为 4.7m 的矩形，以及 2 个长度和宽度均为 1m 的矩形。

② 调整这 11 个矩形在"正 5 墙"上的位置。选中"正 5 墙"，打开"修改"面板，选择修改器列表下的编辑样条线选项，选择几何体面板中的"附加/附加多个"。在弹出的对话框中，选择全部，确定即可。

③ 选择修改器列表下的挤出选项，数量设置为 0.8m。分别在前视图和顶视图中调整其位置。效果如图 9-64 所示。

④ 在前视图中建立 1 个平面,命名为"正 5 墙格",参数设置为:长度 0.66m,宽度46.4m,长度分段 1,宽度分段 74。调整其位置,使其位于"正 5 墙"之上。切换到顶视图,沿Y轴调整其位置,使其位于"正 5 墙"的前面并紧贴它。

⑤ 在前视图中建立 1 个平面,命名为"正 5 墙格",参数设置为:长度 1.0m,宽度0.72m,长度分段 2,宽度分段 1。调整其位置,使其位于"正 5 墙"之上。切换到顶视图,沿Y轴调整其位置,使其位于"正 5 墙"的前面并紧贴它。

⑥ 使其保持选中状态,按住 Shift 键,同时选择"选择并移动"工具,在前视图中沿 X 轴复制 11 个副本,并将其移动到"正 5 墙"之上,效果如图 9-65 所示。

图 9-64　正 5 墙

图 9-65　正 5 墙格

(2) 玻璃的创建

① 建立 1 个长方体,命名为"正 5 玻璃",参数设置为:长度 1.1m,宽度 43.8m,高度0.05m。调整其位置,使其底边与"正 5 墙"的底边重合。切换到顶视图,沿 Y 轴调整其位置,使其位于"正 5 墙"之后一段距离,效果如图 9-66 所示。

② 在前视图中建立 1 个平面,命名为"正 5 玻璃格",参数设置为:长度 1.1m,宽度43.8m,长度分段 5,宽度分段 40。调整其位置,使其边界与"正 5 玻璃"的边界重合。切换到顶视图,沿 Y 轴调整其位置,使其位于"正 5 玻璃"的前面并紧贴它,效果如图 9-67 所示。

图 9-66　正 5 玻璃

图 9-67　正 5 玻璃格

左侧面、右侧面和背面 5 层的创建过程与此相同,不再赘述。

2) 楼顶的创建

(1) 在顶视图中建立 1 个长方体,命名为"楼顶玻璃",参数设置为:长度 21.1m,宽度47.7m,高度 0.02m。在顶视图中调整其位置,使其能够覆盖下面的所有物体。切换到前视

233

图,沿 Y 轴调整其位置,使其位于"正 5 墙"上方一段距离,效果如图 9-68 所示。

(2) 在顶视图中建立 1 个平面,命名为"楼顶玻璃格",参数设置为:长度 21.1m,宽度 47.7m,长度分段 21,宽度分段 44。

(3) 在顶视图中调整其位置,使其边界与"楼顶玻璃"的边界重合。切换到前视图,沿 Y 轴调整其位置,使其位于"楼顶玻璃"的上面并紧贴它。

(4) 在顶视图中建立 1 个平面,命名为"辅助平面"。参数设置为:长度 20.5m,宽度 47.0m,长度分段 46,宽度分段 22。在顶视图中调整其位置,使其位于"楼顶玻璃"的内部。

(5) 建立 1 个长方体,命名为"楼顶小柱",参数设置为:长度 0.25m,宽度 0.15m,高度 0.15m。在前视图中调整其位置,使其位于"楼顶玻璃"和"正 5 墙"之间。

(6) 使其保持选中状态,按住 Shift 键,同时选择"选择并移动"工具,在顶视图中复制 135 个副本,并按刚刚作的"辅助平面",将其等间距地分布在平面的边界,效果如图 9-69 所示。B 楼的完整模型如图 9-70 所示。

图 9-68　楼顶玻璃

图 9-69　B 楼楼顶效果

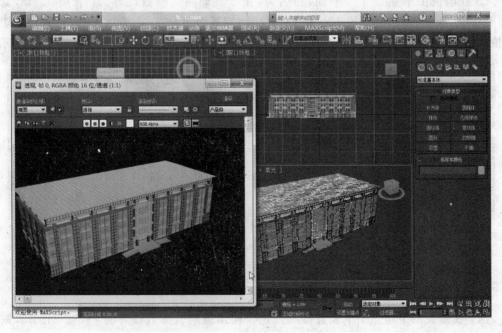

图 9-70　B 楼的完整模型图

9.1.4　C楼设计过程

在楼体结构分析中,已经发现B、C两楼是完全对称的。那么,在此,只需做一个复制,即可得到C楼。具体过程如下:在左视图中,选中B楼,选择"镜像"工具,在弹出的对话框中,选择"X轴"及"实例"。然后沿X轴将其移动一段距离即可。

B、C楼的模型如图9-71所示。

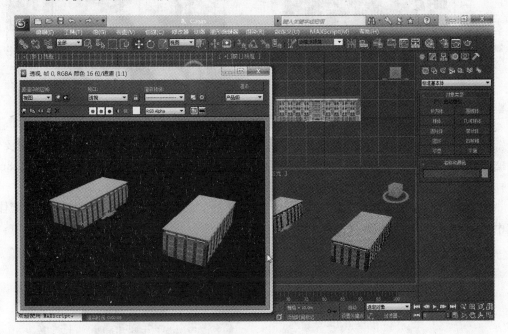

图9-71　B、C楼

9.2　A楼的设计

9.2.1　设计前分析

通过数码相机和卷尺对主教学楼进行实地观察并测量具体墙体砖块的大小和数量,并以此为依据估算楼体的高度。

1. A楼侧面

A楼侧面主要包含1至2层和3至10层两大部分,如图9-72和图9-73所示。初步估测出1至2层高约9.6m,3至10层高约34m。

1至2层中主要含墙体、门、玻璃墙、楼梯、扶手以及窗户等部分。墙体在高度上由16块砖构成,每块砖长1.2m、宽60cm,墙体高约9.6m。门高约2.7m,宽1.2m。每面玻璃墙含9格玻璃窗,每格窗户长1.2m、宽60cm,窗棱宽 cm。楼梯高60cm,长6.8m,扶手高80cm,每一侧扶手共有5个立柱。

3至10层主要含墙体、窗户和通气窗。本区域分为4个部分,每两层为一部分,4部分组成基本相同。每一部分墙体在高度上有14块砖,共约8.4m。

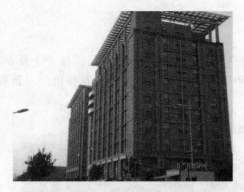

图 9-72　主教学楼侧面整体实例图

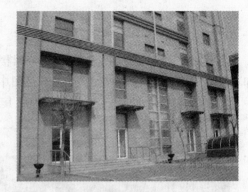

图 9-73　主教学楼侧面 1 至 2 层实例图

2. A 楼背面

A 楼背面主要包含中央后门区和两侧墙体区两大部分,可参看图 9-74。

(1) 中央后门区:1 至 2 层主要含后门、中空的墙体、玻璃墙、楼梯等。3 至 10 层主要含玻璃墙、中空的墙体、顶部半圆形横梁。本区域总长约 22.8m。中空的墙体部分长约 3.8m,楼梯总长 18m,玻璃墙同侧面一样由 9 格玻璃窗组成,此处每格玻璃窗长 2.4m。

(2) 两侧墙体区:1 至 2 层主要含落地窗、带中缝的墙体。3 至 10 层主要含窗户、墙体。其中墙体构造与侧面相同。

3. A 楼正面

A 楼正面主要包含中央前门区和两侧墙体区两大部分,如图 9-75 所示。

图 9-74　A 楼背面实例图

图 9-75　A 楼正面实例图

(1) 中央前门区:前门、大阶梯、玻璃墙、窗户和墙柱。前门区主要是由玻璃构成,含 3 个双开的门,大阶梯长 18m,分两部分,每部分均有 18 个台阶,高 2.5m,扶手直径为 10cm,其上分布 18 个直径为 6cm 的小支撑柱。

(2) 两侧墙体区:1 至 2 层主要含落地窗、带中缝的墙体。3 至 10 层主要含窗户、墙体。

其主要构成同背面墙体相同。

4. A楼顶

A楼顶主要包含两侧玻璃挡板、框架和中央球体。由于高度及现有工具的限制,楼顶的具体数据无法测量得出,大致观察出球体直径略小于中央前门区的长度,约16m。

9.2.2 A楼正面的设计过程

1. 左半边的创建

1)模块1、2的创建

A楼的前面是一个对称结构,只需要建左半部即可。左半部又可以分为7个模块,其中模块2至模块7是完全一样的。图9-76为左半部模块一和模块二,建模过程与B楼建模过程中墙体及玻璃的建模过程相同。

2)模块3至7的创建

选中模块2中创建的所有物体,按住Shift键,同时选择"选择并移动"工具,在右视图中,沿X轴方向复制5个副本并调整其位置,效果如图9-77所示。

图9-76　A楼正面左半部分模块1、2

图9-77　楼正面左半边图

2. 中间部分的创建

中央区包含5个模块,其中1、2模块和4、5模块是对称的,模块3相对独立,包含大台阶、门、玻璃墙等物体。

1)1、2模块的设计

1、2模块的建模过程不再赘述,效果如图9-78所示,正面增加中间的1、2模块后效果如图9-79所示。

图9-78　A楼中间1、2模块建模

图9-79　增加中间1、2模块的A楼正面

2）模块 3 的设计

（1）台阶的创建

① 建立 1 个长方体，命名为"A 正中台阶"，其参数修改为：长度 0.07m，宽度 12.5m，高度 3.0m。

② 使其保持选中状态，按住 Shift 键，同时选择"选择并移动"工具，复制 1 个副本。在右视图中，使其沿 Y 轴方向移动 0.06m。

③ 切换到顶视图，使其沿 X 轴方向移动－0.2m。像这样再复制并移动 16 级台阶。到第 19 级台阶时，要使其在顶视图中，沿 X 轴方向移动－1.8m。

④ 前面一样，再复制和移动 17 级台阶。然后选中所有台阶，分别在右视图和顶视图中调整其位置，效果如图 9-80 所示。

⑤ 在前视图中画出 1 条台阶侧面护栏的轮廓线，命名为"A 正中台阶护栏"。打开"修改"面板，选择修改器列表下的"挤出"选项，数量设置为 0.3m。在顶视图中移动其位置，使其位于台阶的最下边，效果如图 9-81 所示。

图 9-80　A 正中台阶

图 9-81　A 正中台阶护栏

⑥ 在右视图中建立 1 个圆柱体，命名为"A 正中台阶扶手"。打开"修改"面板，将其参数修改为：半径 0.05m，高度 5.93m。分别在前视图及顶视图中移动其位置，效果如图 9-82 所示。

⑦ 使其保持选中状态，按住 Shift 键，同时选择"选择并移动"工具，复制 1 个副本。在前视图中，选择"选择并均匀缩放"工具，对齐在 X 轴方向上的长度进行调整。选择"选择并旋转"工具，使其绕 Z 轴旋转－20°，分别在前视图和顶视图中调整其位置。

⑧ 选中第 1 个"A 正中台阶扶手"，按住 Shift 键，同时选择"选择并移动"工具，复制 1 个副本。在前视图中，选择"选择并均匀缩放"工具，对齐在 X 轴方向上的长度进行调整并调整其位置。

⑨ 选中第 2 个"A 正中台阶扶手"，按住 Shift 键，同时选择"选择并移动"工具，复制 1 个副本。在前视图中，选择"选择并均匀缩放"工具，对齐长度进行略微调整并调整其位置，效果如图 9-83 所示。

⑩ 在顶视图中建立 1 个圆柱体，命名为"A 正中小圆柱"。打开"修改"面板，将其参数修改为：半径 0.04m，高度 0.26m。分别在前视图及顶视图中移动其位置，使其作为台阶扶手与台阶护栏间的连接。

图 9-82　A正中台阶扶手

图 9-83　A正中台阶扶手完成后

⑪ 使其保持选中状态，按住 Shift 键，同时选择"选择并移动"工具，复制 15 个副本。在前视图中调整其位置，效果如图 9-84 所示。

⑫ 打开"创建"|"图形"|"样条线"面板，选择线，在前视图中画 1 个直角三角形，命名为"A正中台阶底"。打开"修改"面板，选择修改器列表下的挤出选项，数量设置为 0.5m。分别在前视图和顶视图中调整其位置，使其作为台阶的支撑物。

⑬ 打开"创建"|"图形"|"样条线"面板，选择线，在前视图中画 1 个平行四边形，命名为"A正中台阶斜面"。打开"修改"面板，选择修改器列表下的挤出选项，数量设置为 1.0m。在顶视图中调整其位置，效果如图 9-85 所示。

图 9-84　A正中小圆柱

图 9-85　正中台阶斜面

⑭ 使其保持选中状态，按住 Shift 键，同时选择"选择并移动"工具，复制 1 个副本。在前视图中调整其位置，效果如图 9-86 所示。

⑮ 选中上述创建的有关 A 正中台阶的所有物体，在右视图中，选择"镜像"工具，在弹出的对话框中选择"X 轴"和"实例"，并沿 X 轴调整其位置，效果如图 9-87 所示。

（2）玻璃墙的创建

A 正中玻璃墙的制作，如前所述，先建长方体后，赋予"玻璃"材质，在前面建平面，作为玻璃格，过程不详述，效果如图 9-88 所示。然后在台阶上建立一个玻璃门，步骤也类似，效果如图 9-89 所示。

图 9-86　A 正中台阶扶手复制

图 9-87　A 正中台阶

图 9-88　A 楼正中玻璃

图 9-89　A 正中玻璃建成后

3. A 楼正面的合成

把 A 楼的左半部作镜像，再和中间部分合成在一起，即形成 A 楼的正面，如图 9-90 所示。

A 楼共 11 层，前面的步骤是完成了正面 1 至 10 层的建模，11 层为立柱和玻璃格，建成后效果如图 9-91 所示。

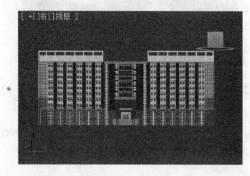

图 9-90　A 楼正面

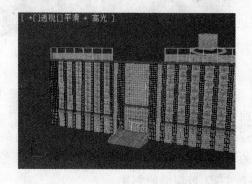

图 9-91　加上 11 层后 A 楼正面

9.2.3　A 楼侧面的设计过程

此部分需要完成 1 至 2 层的墙体、门、玻璃墙、楼梯、扶手以及窗户和 3 至 10 层的墙体、

窗户和通气窗的创建。

（1）墙体和玻璃墙均是通过适当的视图窗口创建长方体，对长方体进行分段，然后将不同段的墙体根据实际情况进行面挤出或顶点变形的处理，这个过程与 B 楼的墙体和玻璃设计类似，不再重复。效果如图 9-92 所示。

（2）门的创建包括白色门框、两扇门叶、门把手和门上方的遮阳板。

① 门框，在前视图中创建长 2.70m、宽 1.18m 的长方形，通过"创建"|"放样"|"获取图形"，拾取一个长 0.10m、宽 0.05m 的小长方形而成。

② 门叶，在前视图中创建长 0.60m、宽 0.05m、高 3.00m 的长方体，通过"修改器"|"编辑多边形"|"面编辑"选择中间长 0.40m 的面区域，挤出 -0.02m，得出中间玻璃区。

③ 把手，首先绘制其形状的样条线，然后"放样"|"拾取图形"。

④ 门上方的遮阳板由玻璃和金属框架构成，其中玻璃是长方体，直接绘制，金属框架则是通过样条线挤出而成。

⑤ 玻璃的特性是通过对其编辑材质体现的，在"渲染环境"设置中选择"指定渲染器"为"mental ray 渲染器"，然后在材质编辑器中选择 Glass(physics-phen)，并赋予所选对象即可。效果如图 9-93 所示。

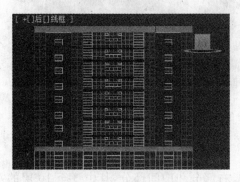

图 9-92　侧面的墙体

图 9-93　侧面墙的门

（3）楼梯高 0.60m，长 6.8m，共三层台阶。扶手的创建，可按照楼前大台阶的设计方法，也可采用放样的方法。是先绘制形状线条，通过"放样"中的"获取图形"，获取一个已绘制的圆形线，实现圆柱的效果，如图 9-94 和图 9-95 所示。

图 9-94　侧面台阶的前视图

241

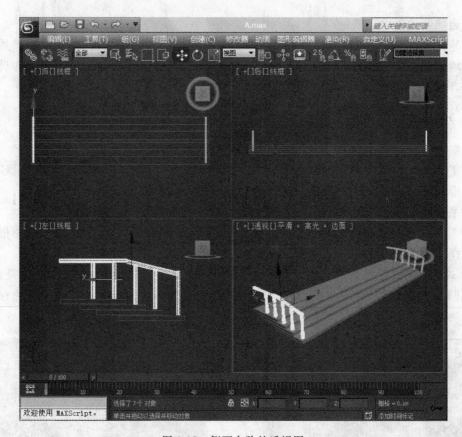

图 9-95　侧面台阶的透视图

9.2.4　A 楼背面的设计过程

　　A 楼背面也是一个对称结构，分为三部分，左、右部分和中间部分，其中 3 至 10 层的左右两部分可以从 A 楼前面直接复制获得。建模的重点放在背面的中间部分。在建模时把中间分为三部分，其中左右两部分也是对称的，中间部分要单独建模。A 楼背面中间左侧如图 9-96 所示。

　　中间部分建模时，从下往上，依次建台阶、玻璃门、2 至 3 层、3 至 10 层、11 层。把 A 楼的背面的左右部分和中间部分合成在一起，即形成 A 楼的背面，如图 9-97 所示。

图 9-96　A 楼背面左右两侧

图 9-97　A 楼背面中间

9.2.5 A楼顶的设计过程

上述步骤建成时A楼的4面如图9-98所示,下面完成楼顶的建模。

1. 10楼顶的创建

在顶视图中建立1个长方体,命名为"A10顶",其参数改为:长度80.0m,宽度27.0m,高度0.3m。分别在右视图和顶视图中调整其位置,使其位于10楼顶层的位置,如图9-99所示。

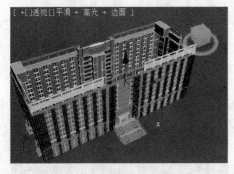

图9-98 A楼4个侧面完成后

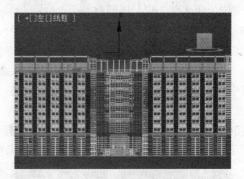

图9-99 创建10楼楼顶

2. 11楼顶的创建

(1)在顶视图中建立1个长方体,命名为"A11顶玻璃",其参数改为:长度34.0m,宽度30.0m,高度0.05m。分别在右视图和顶视图中调整其位置。

(2)确保其处于选中状态,按住Shift键,选择"选择并移动"工具,在顶视图中,复制1个副本。打开"修改"面板,将其参数修改为:长度28.0m,宽度24.0m,高度0.5m。调整一下它的位置,使其嵌入"A11顶玻璃"中。

(3)选中"A11顶玻璃",打开"创建"|"几何体"|"复合对象"|proboolean面板,单击"拾取布尔对象"|"开始拾取"选项,然后单击那个小长方体,确定即可。

(4)在顶视图中建立1个平面,命名为"A11顶玻璃格"。其参数改为:长度34m,宽度30m,长度分段30,宽度分段18。

(5)在顶视图中调整平面的位置,使其边界与长方体的边界重合。

(6)切换到右视图,使平面在长方体的上面并紧贴长方体。打开"修改"面板,选择修改器列表下的编辑网格选项,选择边,将平面上处于镂空处的边均删除。顶视窗效果如图9-100所示,透视窗效果如图9-101所示。

图9-100 A11顶玻璃格

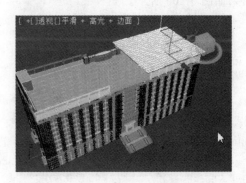

图9-101 一侧11楼顶建成后

(7) 确保其处于选中状态,在顶视图中,选择"镜像"工具。在弹出的对话框中,选择"Y轴"及"实例"。在顶视图中,沿 Y 轴对其位置进行调整。

3. 圆柱及半球的创建

(1) 在顶视图中建立 1 个圆柱体,命名为"A11 顶圆柱",其参数改为:半径 5.5m,高度 3.5m。分别在右视图和顶视图中调整其位置,效果如图 9-102 所示。

(2) 确保其处于选中状态,按住 Shift 键,选择"选择并移动"工具,在右视图中,复制 1 个副本,命名为"A11 顶圆柱格"。

(3) 打开"修改"面板,将其参数修改为:半径 5.7m,高度 0.1m。沿 Y 轴调整一下它的位置。

(4) 确保"A11 顶圆柱格"处于选中状态,按住 Shift 键,选择"选择并移动"工具,在右视图中,复制 7 个副本,并对其位置进行调整。

(5) 选择 1 个"A11 顶圆柱横格",按住 Shift 键,选择"选择并移动"工具,在右视图中,复制 1 个副本,命名为"A11 顶圆柱檐"。打开"修改"面板,将其参数修改为:半径 6.0m,高度 1.1m。沿 Y 轴调整一下它的位置,效果如图 9-103 所示。

图 9-102　A11 顶圆柱

图 9-103　A11 顶圆柱格

(6) 在顶视图中建立 1 个球体,命名为"A11 顶半球",其参数改为:半径 5.5m。打开"修改"面板,选择修改器列表下的编辑网格命令。选择边,然后将下半球的边全部删除。之后分别在右视图和顶视图中调整其位置,效果如图 9-104 所示。

(7) 选择 1 个"A11 顶圆柱横格",按住 Shift 键,选择"选择并移动"工具,在右视图中,复制 1 个副本,命名为"A11 顶半球横格"。打开"修改"面板,对齐半径和高度的参数值进行修改,并对其位置进行移动,使其作为半球的横格。按照这种方法,再作出 8 条半球的横格,效果如图 9-105 所示。

图 9-104　A11 顶半球

图 9-105　A11 顶半球横格

（8）打开"创建"|"图形"|"样条线"面板，选择圆环，在右视图中创建 1 个圆环。打开"修改"面板，修改其参数值。半径 1 为 5.5m，半径 2 为 5.8m。选择修改器列表下的挤出选项，将数量设置为 0.3m。继续选择修改器列表下的编辑网格命令，选择边，将圆环的下半部分删除。对其位置进行调整，使其作为半球的竖格，效果如图 9-106 所示。

（9）确保其处于选中状态，按住 Shift 键，选择"选择并移动"工具，在顶视图中复制 1 个副本。选择"选择并旋转"工具，使其绕 Z 轴旋转 45°。按照这种方法，再作出 2 个半球的竖格，效果如图 9-107 所示。

（10）在顶视图中建立 1 个圆柱体，命名为"A11 顶圆柱竖格"，其参数改为：半径0.2m，高度 3.5m。分别在右视图和顶视图中调整其位置，效果如图 9-107 所示。

图 9-106　A11 顶圆柱竖格　　　　　　　　图 9-107　A11 顶圆柱竖格完成后

（11）确保其处于选中状态，按住 Shift 键，选择"选择并移动"工具，在顶视图中，复制 15 个副本，并对其位置进行调整。

（12）任选 1 个"A11 顶圆柱竖格"，按住 Shift 键，选择"选择并移动"工具，在右视图中，创建 1 个副本，命名为"A11 顶针"。

（13）打开"修改"面板，将其参数修改为半径 0.2m，高度 2.5m。分别在右视图和顶视图中调整其位置。确保其处于选中状态，按住 Shift 键，选择"选择并移动"工具，在右视图中，创建 1 个副本。打开"修改"面板，将其参数修改为半径 0.02m，高度 3.0m。

（14）选择圆柱体，在前视图中建立 1 个圆柱体，命名为"A11 顶柱"，其参数改为：半径 0.1m，高度 20.5m。

（15）选中"A11 顶柱"，按住 Shift 键，选择"选择并移动"工具，在右视图中，沿 Y 轴创建 5 个副本并调整其位置，效果如图 9-108 所示。

（16）任选 1 个"A11 顶柱"，按住 Shift 键，选择"选择并移动"工具，在右视图中，创建 1 个副本。打开"修改"面板，将其参数修改为：半径 0.1m，高度 3.5m。在右视图中调整其位置。确保其处于选中状态，按住 Shift 键，选择"选择并移动"工具，在右视图中，沿 X 轴方向创建 3 个副本并调整其位置。

（17）在右视图中建立 1 个圆柱体，命名为"A11 顶檐"，其参数改为：长度 1.1m，宽度 4.7m，高度 0.2m。分别在右视图和顶视图中调整其位置。

（18）选中"A11 顶檐"，按住 Shift 键，选择"选择并移动"工具，在右视图中，创建 1 个副本。打开"修改"面板，将其参数修改为：长度 0.3m，宽度 3.8m，高度 0.2m。在右视图中调整其位置，效果如图 9-108 所示。

(19) 选中 4 个竖着的"A11 顶柱"及 2 个"A11 顶檐",在右视图中,选择"镜像"工具。在弹出的对话框中选择"X 轴"及"实例",并沿 X 轴调整其位置。至此,A 楼的建模工作全部完成,最终效果如图 9-109 所示。

图 9-108　建成后的楼顶球形

图 9-109　A 楼完整模型

9.3　广场的设计

9.3.1　设计前的分析

1. 广场的总体分析

在利用 3ds Max 对大型物体进行三维空间造型过程中,恰当进行空间造型结构分析十分必要。本建模参照的是天津工程师范学院主教学楼区的广场。广场上除了三座主楼外,还有广场上的各种砖石、路灯,门口两个保卫科室、电动门,门口刻有校名的大石、草坪、树、灌木。

2. 测量

根据上面的分析,通过数码相机和卷尺对广场进行实地观察并测量,以此为依据估算各实体的长宽。

1) 广场长宽的测量

广场长宽的测量是通过广场上各种砖块的大小及数量来估算广场的长宽的。

在 A、B、C 楼后及校门口部分是以图 9-110 为主的三色(红、黄、灰)砖块,如图 9-110 和图 9-111 所示,一个小的正方形砖块是 20cm×20cm 大小的,而且这些砖块分布很有规律,在 A、B、C 楼后是 10 块红砖+17 块灰砖+1 块黄砖+17 块灰砖+10 块红砖分布的,在校门口则是 10 块红砖+27 块灰砖+1 块黄砖+27 块灰砖+10 块红砖分布的。

图 9-110　20cm×20cm 的砖块

图 9-111　120cm×60cm 的砖

A 楼前是如图 9-110 和图 9-111 中的灰白色砖块，这种砖块的长宽为 120cm×60cm，这种砖块主要分布在 A 楼前和广场靠近校门的地方。在 A 楼前的长宽数是 (142.5×15) 块，在校门处是 (42×20) 块。

在 B、C 楼前是如图 9-112 的深灰色砖，这种砖块的长宽是 30cm×20cm。B、C 楼与广场中间的砖之间有 51 块砖长。

图 9-113 为广场的中心部分砖石，黑色长砖的长宽为 80cm×30cm，黑色方砖为 30cm×30cm，浅灰色砖为 60cm×60cm。16 块灰砖围成的正方形加一圈黑色砖正好是一个 300cm×300cm 的正方形。这种正方形在广场中的数目是 37×18.5 个。

图 9-112　30cm×20cm 的砖

图 9-113　广场的中心部分砖石

通过对砖数及砖长宽的测量，估算出了整个广场的长宽分别为 279.2 米和 193 米。

2) 灯的样式及高度估测

如图 9-114 所示，广场上有三种样式的路灯，1 个灯泡的路灯、2 个灯泡的路灯、6 个灯泡的路灯。灯的高度是与旁边的楼相比较而估测的，估测的 1 个灯泡的路灯高为 5.5 米，2 个灯泡的路灯高为 6.5 米，6 个灯泡的路灯高为 7 米。

(a)

(b)

图 9-114　广场上三种样式的路灯

3）门口的两个保卫科室的观测

保卫科室是通过墙面上的砖块数来估算其长宽高的，每块砖的长高为 90cm×60cm。所以，高为 5 块砖为 4.5 米，长为 21 块砖为 12.6 米，宽为 11 块砖为 6.6 米，底为 30cm。正面有两个大玻璃窗，高为 3 块砖，长为 5 块砖，侧面的窗户都是宽为两块砖、高为两块砖，一个门高为 3 块砖、宽为两块砖。顶上是一个由柱子支撑的玻璃顶，房顶上的柱子高 50cm，房子旁边的高柱子高为 5.3 米。保卫科室的外观如图 9-115 所示。

(a)　　　　　　　　　　　　(b)

(c)　　　　　　　　　　　　(d)

图 9-115　门口保卫科室

4）电动门的观测

电动门高 1.7 米，宽为 0.5 米，由黑色框架和小的黑色柱体连接，每隔一个黑色框架底下有一个轱辘，如图 9-116 所示。

5）校名大石的测算

从侧面看，校名大石是一个上窄下宽的梯形体，上宽为 0.4 米，下宽为 0.6 米，长为 7 米，高为 1.5 米。正面刻有"天津工程师范学院"8 个字，颜色设为黄色，如图 9-117 所示。

图 9-116　电动门

图 9-117　校名石

9.3.2 广场的设计开发

广场显示单位比例设为"公制/米(m)",系统单位比例设为"毫米(mm)"。这样可以更符合实体的长宽高及比例。

1. 广场地面的设计

1) 建模

(1) 将广场的整个地面建成了长宽高为279.2m×193m×0.5m的长方体,在长方体的一个面上按照实际的广场砖石分布来添加面上的边数。例如,A楼后的砖石是20cm×20cm的红、黄、灰三色砖石,分布规律为10块红砖+17块灰砖+1块黄砖+17块灰砖+10块红砖。

(2) 选择广场,通过"修改器"|"可编辑多边形"|"边"选择纵向的两条边,然后右击,选择"连接",将得到的新边通过"移动"工具将其移动到距广场边缘2米的地方作为10块红砖的边界。

(3) 然后再选择纵向的两条边进行连接,将其移动到距红砖边界3.4米的地方作为灰砖的边界。

(4) 重复以上步骤将一个平面划分成多个面来区分广场上铺不同砖石的地方,如图9-118所示。

图 9-118 广场的平面划分图

2) 贴图

(1) 红砖的贴图

① 在材质编辑器里的"材质"|"贴图浏览器"里选择"建筑",在漫反射的颜色选择器里进行如图9-119所示的设置。

图 9-119　红砖的漫反射颜色选择

② 在"漫反射贴图"里选择"平铺"，如图 9-120 进行设置。按此步骤设置灰砖和黄砖的贴图。

图 9-120　红砖贴图的平铺设置

(2) A 楼前 120cm×60cm 的砖的贴图

① 在材质编辑器里的"材质/贴图浏览器"里选择"建筑"，在漫反射的颜色选择器里进行如图 9-121 所示的设置。

② 在"漫反射贴图"里选择"平铺"，如图 9-122 进行设置。

图 9-121　A 楼前砖的漫反射颜色选择

图 9-122 A 楼前砖贴图的平铺设置

（3）中心广场的浅色砖的贴图

在材质编辑器里的"贴图"|"漫反射颜色"|"位图"中选择如图 9-123 的图片及设置。

图 9-123 浅砖材质图及设置

（4）草坪的贴图

① 在材质编辑器里的"材质"|"贴图浏览器"里选择"混合"，在材质 1 里选择"漫反射"|"贴图"|"漫反射颜色"|"位图"，选择如图 9-124 的材质图并如图进行设置。

图 9-124 草坪材质 1 的材质图及设置

251

② 在材质 2 里选择"漫反射"|"贴图"|"漫反射颜色"|"位图",选择如图 9-125 的材质图并如图进行设置。在遮罩里选择"位图",选择如图 9-126 的材质图并如图进行设置。

图 9-125　草坪材质 2 的材质图及设置

图 9-126　草坪材质遮罩的材质图及设置

广场其他砖石及灌木的贴图都与草坪贴图方法类似。最终广场贴图渲染图如图 9-127 所示。

图 9-127　广场平面贴图渲染最终图

2. 灯的设计

1）1个灯泡的灯的模型建模

（1）在透视窗创建一个上半径为5cm、下半径为10cm、高为5.5m的圆锥体。

（2）通过"修改器"|"可编辑多边形"|"面"，选择顶面边挤出边旋转面，旋转并挤出的柱体达到80cm左右停止。

（3）将挤出的柱体的一半向两边面挤出，调整每个平面的高度，使其达到灯泡处的效果。一个灯泡的灯的最终效果图如图9-128所示。

2）2个灯泡的灯的模型建模

（1）在透视窗创建一个长宽高为10cm×10cm×6.5m的长方体，在修改器里设置高度分段为65。

（2）通过"可编辑多边形"|"面"选择从顶往下数的第二个面，选择此面后在工具栏中选择"镜像"|"实例"，这样对此面做的所有编辑也会在其相对的面作出相应的改动。

（3）对此面挤出60cm左右停止，将挤出的长方体向两侧作挤出，并调整每一面的高度，得到灯泡的效果。两个灯泡的灯的效果如图9-129所示。

图9-128　1个灯泡的灯的模型

图9-129　2个灯泡的灯的模型

3）6个灯泡的灯的模型建模

（1）在透视窗创建一个上半径为5cm、下半径为10cm、高为7m的圆锥体，然后选择"图形"|"多边形"，在场景中建立一个半径为20cm的六边形。

（2）通过"修改器"|"可编辑多边形"|"挤出"将六边形挤出2cm，将挤出后的六边形移动到距圆锥体顶部15cm处。

（3）在"几何体"|"可扩展基本体"|"切角长方体"建立长宽高为70cm×40cm×20cm的切角长方体，在"修改器"中将长度分段改为4，调整边的位置，第二个面调整为只有1cm左右宽，将上下左右的此面都选中，然后向外挤出2cm左右，调整各个面的高度。

（4）建一个长为30cm、半径为1cm的圆柱体，将圆柱体作为灯泡与灯柱的连接。最终效果如图9-130所示。

3. 门口保卫室的设计

1）建模

（1）建立一个长宽高为12.6m×6.6m×0.3m，长度分段为21、宽度分段为11、高度分段为3的长方体。

（2）通过"编辑器"|"可编辑多边形"|"面"选择长方体的顶面，用"插入"命令插入一个

图 9-130 6 个灯泡的灯的模型

小于此面的面。

（3）选择顶点，选择并移动某一拐角处的顶点，使其向内缩进一个砖块的距离，将此顶点两边的两个砖块宽的平面也向内缩进一个砖块的距离，作出一个向内凹陷的拐角。

（4）选择原来平面与新插入平面之间的所有小面，将其挤出 4.5m，并封顶。

（5）在背面，在原先建立的 30cm 高的长方体上建立台阶，在挤出的面上建立两个门和一个遮阳板；两个侧面分别建立一个窗户和窗框；正面建立两个大窗户和窗棂。

（6）在顶部建立 4 个 50cm 高、半径 10cm 的圆柱体，房子旁建立两个高 5.3m、半径 10cm 的圆柱体。

（7）建立高 20cm、宽 5cm，长分别为 16m 和 6.5m 的长方体若干根，将其拼接成一个架子用来支撑圆柱体上的玻璃。建立一个长宽高为 17m×8m×0.01m 的长方体，作为玻璃顶。

2）贴图

所有玻璃贴图的设置如图 9-131 所示。

图 9-131 玻璃材质的设置

（1）墙体材质的设置

选择"建筑"|"平铺"，设置如图 9-132 所示墙体材质的设置。

（2）柱子材质的设置

在材质编辑器里的"贴图"|"漫反射颜色"|"位图"选择如图 9-133 所示的图片即可。

（3）窗框、架子的材质设置

在材质编辑器里的"贴图"|"漫反射颜色"|"位图"选择如图 9-134 所示的图片即可。保卫室的最终效果图如图 9-135 所示。

图 9-132　柱子贴图材质

图 9-133　窗框、架子的贴图材质

图 9-134　墙体材质的设置

图 9-135　保卫室的前后左右渲染图

4. 电动门的设计

（1）如图 9-136 所示建立长 0.4 米、高 1.5 米、宽 0.03 米的长方体。

（2）通过"修改器"|"可编辑多边形"来修改，建立门框和连接各门框的柱子、轱辘。

（3）将各部件复制组接在一起，形成电动门的最终效果。

（4）电动门的贴图是将黑色赋予各部件，最终效果图如图 9-137 所示。

图 9-136　电动门的分部建造

图 9-137　电动门最终效果图

5. 门口石的设计

（1）建立一个长宽高为 7m×0.6m×1.5m 的长方体，通过"修改器"|"可编辑多边形"|"顶点"移动长方体顶面的点，将长方体的顶宽改为 0.4m，使其成为一个梯形体。

（2）建立文字"天津工程师范学院"并挤出 10cm 的厚度。在"几何体"|"复合对象"|"布尔运算"|"差集（A-B）"|"拾取对象 B"选择文字，这样文字就成了刻在石头里的效果。

（3）石头贴图选择图 9-138 所示的材质图，字则在材质编辑器里的"材质"|"贴图浏览器"里选择"混合"，在材质 1 里选择"漫反射颜色"，将颜色按照图 9-139 进行设置。

图 9-138　石头贴图

图 9-139　材质 1 的颜色设置

（4）材质 2 的贴图选择"漫反射"|"贴图"，选择如图 9-138 所示的图。

（5）在遮罩里选择"位图"，选择如图 9-125 所示的材质图。

6．树木的设计

（1）树的建模是通过"几何体"|"AEC 扩展"|"植物"中选择的树木模型，直接在场中单击就可得到，只是在"修改器"面板中将数的高度改成 4m。

（2）灌木是建立一个高 1.5 米的圆柱体，然后对其进行"混合"贴图。材质 1、2 的贴图分别选择如图 9-140 的材质图即可。

（3）在遮罩里选择"位图"，选择如图 9-140 所示的材质图。

图 9-140　灌木材质 1、材质 2 贴图

最终树木及灌木的渲染图如图 9-141 所示。

图 9-141 树及灌木的效果图

9.4 虚拟校园漫游动画

9.4.1 场景的合并

所有模型建完后就按照实际场景的分布来放置各模型。

(1) 打开广场的文件,然后选择"文件"|"合并",选择 A、B、C 楼的文件,将 3 座楼的模型导入到场景中,用"移动"工具将 3 座楼移动到合适的位置,用"选择并均匀缩放"工具调整 3 座建筑物的大小和比例。

(2) A、B、C 楼调整完后,将门口保卫室、电动门、校名石、植物、灯等模型一一合并到场景中,并通过"移动"工具调整其位置。场景最终渲染图如图 9-142 所示。

 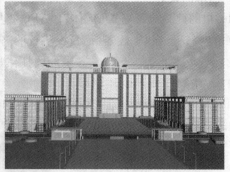

图 9-142 最终场景合成图

9.4.2 虚拟校园漫游动画

当校园的模型建好以后,可以配合摄像机的移动,实现校园漫游动画。已经建成的校园模型包括大门、传达室、广场、B 楼、C 楼、A 楼,漫游的路线为先从大门开始,然后在 B 楼前

面经过、到 A 楼的右侧，从 A 楼后面绕过，到 A 楼的左侧，再绕到 C 楼的前面，一直到传达室，这样就实现了整个校园的漫游。具体的制作步骤如下。

（1）打开最后合成的虚拟校园场景文件"最终校园.max"。

（2）在顶视窗创建一个"目标摄像机"，调整其位置，如图 9-143 所示，把右下角的视图修改为摄像机视图。然后调整摄像机位置，使摄像机视窗效果如图 9-144 所示。

图 9-143　第 0 帧时的顶视窗

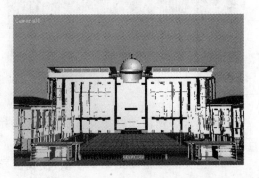

图 9-144　第 0 帧时的摄像机视窗

（3）单击"时间配置"按钮，在弹出的时间配置面板，将帧数改为 1000 帧。然后打开"自动关键帧"，开始记录动画。

（4）把关键帧拖动到第 100 帧，在视窗导航区按"推拉摄像机＋目标"按钮，推进镜头到图 9-145 所示。

（5）把关键帧拖动到第 200 帧，在视窗导航区综合使用"推拉摄像机＋目标"、"环游摄像机"、"平移摄像机"按钮，推进镜头到图，看到 B 楼的最右侧，效果如图 9-146 所示。

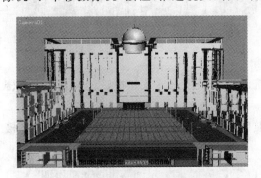

图 9-145　第 100 帧时的摄像机视窗

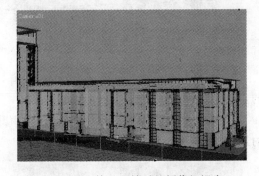

图 9-146　第 200 帧时的摄像机视窗

小技巧：

在移动摄像机时，有时只是使用导航区的按钮调节不太灵活，可以在视窗中直接移动摄像机。但目标摄像机有两个地方可以移动，一个是 Camera（摄像机），一个是 Camera Target（相机目标），这两个可以单独移动也可以一起移动。

259

（6）把关键帧拖动到第 300 帧，在视窗导航区综合使用上述按钮推进镜头，看到 B 楼的最左侧，效果如图 9-147 所示。

（7）把关键帧拖动到第 400 帧，在视窗导航区综合使用上述按钮推进镜头，看到 A 楼的

右前角,效果如图 9-148 所示。

图 9-147　第 300 帧时的摄像机视窗

图 9-148　第 400 帧时的摄像机视窗

（8）把关键帧拖动到第 500 帧,在视窗导航区综合使用上述按钮推进镜头,看到 A 楼的右后角,效果如图 9-149 所示。

（9）把关键帧拖动到第 600 帧,在视窗导航区综合使用上述按钮推进镜头,看到 A 楼的左后角,效果如图 9-150 所示。

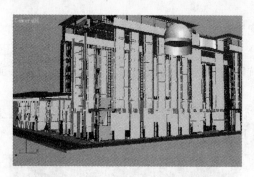

图 9-149　第 500 帧时的摄像机视窗

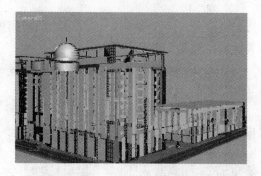

图 9-150　第 600 帧时的摄像机视窗

（10）把关键帧拖动到第 700 帧,在视窗导航区综合使用上述按钮推进镜头,看到 A 楼的左前角,效果如图 9-151 所示。

（11）把关键帧拖动到第 800 帧,在视窗导航区综合使用上述按钮推进镜头,看到 B 楼的最右侧,效果如图 9-152 所示。

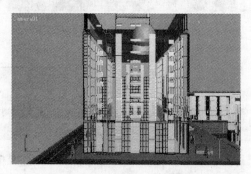

图 9-151　第 700 帧时的摄像机视窗

图 9-152　第 800 帧时的摄像机视窗

（12）把关键帧拖动到第 900 帧，在视窗导航区综合使用上述按钮推进镜头，看到 B 楼的最左侧，效果如图 9-153 所示。

（13）把关键帧拖动到第 1000 帧，在视窗导航区综合使用上述按钮推进镜头，看到大门和传达室，效果如图 9-154 所示。这样摄像机就相当于从校园里转了一圈，完成了校园漫游。关闭"自动关键帧"，动画完成。

图 9-153　第 900 帧时的摄像机视窗

图 9-154　第 1000 帧时的摄像机视窗

9.5　练　习

1. 简答题

（1）如何把多个 MAX 文件合并为一个文件？

（2）建模过程中"附加"功能的作用是什么？

2. 实验题

（1）基础实验

① 实现建筑物墙体的建模和贴图。

② 实现建筑物中玻璃的建模和贴图。

③ 实现玻璃门、电动门的建模。

（2）综合实验

通过学习本章，完成自己所在学校或单位的某个建筑物的建模、贴图和漫游动画。

21 世纪高等学校数字媒体专业规划教材

ISBN	书　名	定价(元)
9787302224877	数字动画编导制作	29.50
9787302222651	数字图像处理技术	35.00
9787302218562	动态网页设计与制作	35.00
9787302222644	J2ME 手机游戏开发技术与实践	36.00
9787302217343	Flash 多媒体课件制作教程	29.50
9787302208037	Photoshop CS4 中文版上机必做练习	99.00
9787302210399	数字音视频资源的设计与制作	25.00
9787302201076	Flash 动画设计与制作	29.50
9787302174530	网页设计与制作	29.50
9787302185406	网页设计与制作实践教程	35.00
9787302180319	非线性编辑原理与技术	25.00
9787302168119	数字媒体技术导论	32.00
9787302155188	多媒体技术与应用	25.00
9787302235118	虚拟现实技术	35.00
9787302234111	多媒体 CAI 课件制作技术及应用	35.00
9787302238133	影视技术导论	29.00
9787302224921	网络视频技术	35.00
9787302232865	计算机动画制作与技术	39.50

以上教材样书可以免费赠送给授课教师，如果需要，请发电子邮件与我们联系。

教学资源支持

敬爱的教师：

感谢您一直以来对清华版计算机教材的支持和爱护。为了配合本课程的教学需要，本教材配有配套的电子教案(素材)，有需求的教师可以与我们联系，我们将向使用本教材进行教学的教师免费赠送电子教案(素材)，希望有助于教学活动的开展。

相关信息请拨打电话 010-62776969 或发送电子邮件至 weijj@tup.tsinghua.edu.cn 咨询，也可以到清华大学出版社主页(http://www.tup.com.cn 或 http://www.tup.tsinghua.edu.cn)上查询和下载。

如果您在使用本教材的过程中遇到了什么问题，或者有相关教材出版计划，也请您发邮件或来信告诉我们，以便我们更好地为您服务。

地址：北京市海淀区双清路学研大厦 A 座 707　　计算机与信息分社魏江江　收
邮编：100084　　　　　　　　　　电子邮件：weijj@tup.tsinghua.edu.cn
电话：010-62770175-4604　　　　　邮购电话：010-62786544

《网页设计与制作(第 2 版)》目录

ISBN 978-7-302-25413-3　　梁　芳　主编

图书简介：

　　Dreamweaver CS3、Fireworks CS3 和 Flash CS3 是 Macromedia 公司为网页制作人员研制的新一代网页设计软件，被称为网页制作"三剑客"。它们在专业网页制作、网页图形处理、矢量动画以及 Web 编程等领域中占有十分重要的地位。

　　本书共 11 章，从基础网络知识出发，从网站规划开始，重点介绍了使用"网页三剑客"制作网页的方法。内容包括了网页设计基础、HTML 语言基础、使用 Dreamweaver CS3 管理站点和制作网页、使用 Fireworks CS3 处理网页图像、使用 Flash CS3 制作动画和动态交互式网页，以及网站制作的综合应用。

　　本书遵循循序渐进的原则，通过实例结合基础知识讲解的方法介绍了网页设计与制作的基础知识和基本操作技能，在每章的后面都提供了配套的习题。

　　为了方便教学和读者上机操作练习，作者还编写了《网页设计与制作实践教程》一书，作为与本书配套的实验教材。另外，还有与本书配套的电子课件，供教师教学参考。

　　本书可作为高等院校本、专科网页设计课程的教材，也可作为高职高专院校相关课程的教材或培训教材。

目　录：